图谱 中国古兽

Illustration of Chinese Ancient Animals

卷三
—隋唐—
—五代—
—宋—

高阳 主编
福建美术出版社 编

海峡出版发行集团　福建美术出版社
THE STRAITS PUBLISHING & DISTRIBUTING GROUP　FUJIAN FINE ARTS PUBLISHING HOUSE

图书在版编目（CIP）数据

中国古兽图谱 . 隋唐·五代·宋卷 / 高阳主编 ；福
建美术出版社编 . -- 福州 ： 福建美术出版社，2019.10
ISBN 978-7-5393-3984-9

Ⅰ . ①中… Ⅱ . ①高… ②福… Ⅲ . ①纹样－图案－
中国－古代－图集 Ⅳ . ① J522

中国版本图书馆 CIP 数据核字（2019）第 165332 号

出 版 人：郭　武
责任编辑：郑　婧
出版发行：福建美术出版社
社　　址：福州市东水路 76 号 16 层
邮　　编：350001
网　　址：http://www.fjmscbs.cn
服务热线：0591-87660915（发行部）　87533718（总编办）
经　　销：福建新华发行（集团）有限责任公司
印　　刷：福州印团网电子商务有限公司
开　　本：787 毫米 ×1092 毫米　1/12
印　　张：22.33
版　　次：2019 年 10 月第 1 版
印　　次：2019 年 10 月第 1 次印刷
书　　号：ISBN 978-7-5393-3984-9
定　　价：598.00 元（全四册）

目 录

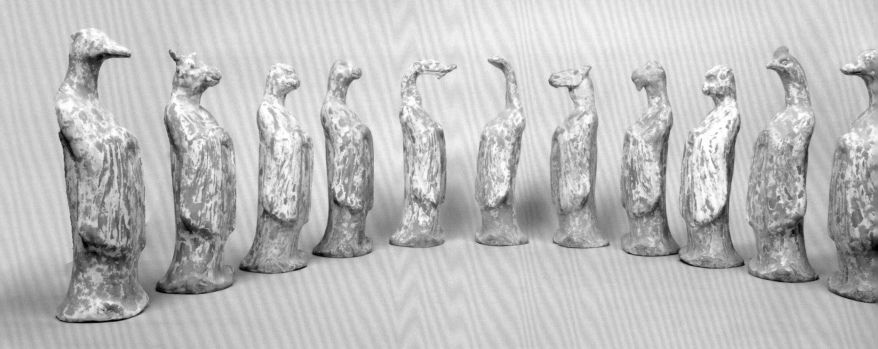

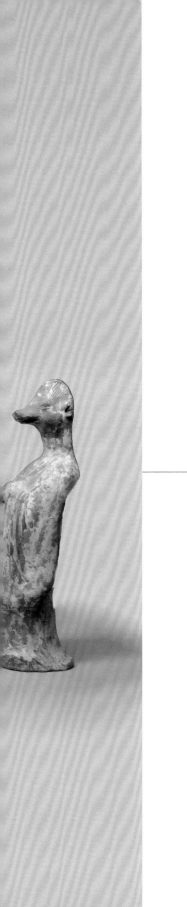

第一辑

雍容俊健傲四方
——隋、唐的古兽图案

隋唐时期，中国社会政治从魏晋南北朝的分裂重新走向了统一。隋代结束了魏晋南北朝的乱世，国家统一，政治逐渐安定下来，经济也得到了复苏和稳定的发展。隋代是一个欣欣向荣的时代，如同"野火烧不尽，春风吹又生"的绿草新芽，在乱世的战火熄灭之后，焦土中丰富的营养滋生出全新的文化生机。魏晋南北朝时期的多民族文化融合、域外的宗教文化特别是佛教的传入和广泛传播，极大影响了隋代的文化艺术。也正是这种剧烈的变动与多元的交融，将中国文化艺术的发展推上了一个新的高度。

经过短暂的隋代，进入唐代，中国文化艺术焕发出辉煌夺目的光彩。唐代是中国封建社会最为鼎盛和繁荣的时期。大唐盛世有着富足的经济基础。正如大诗人杜甫所写的诗句中描绘的一派盛景："忆昔开元全盛日，小邑犹藏万家室。稻米流脂粟米白，公私仓廪俱丰实。"经济的繁荣使得国家强大，政治稳定。唐王朝因此在当时能够以自信的姿态和开放的胸襟面对异邦文化。唐代中国与西域、吐蕃、东南亚等各国在商贸和文化交流方面非常频繁。从域外传入的文化和工艺技术，极大地丰富了中国这一时期的装饰艺术。从印度传入中国的佛教，在魏晋南北朝时期已经广泛传播，到隋唐时期，佛教更为普及。佛教信众上至帝王贵胄，下至平民百姓，

佛教文化的影响渗透到生活的方方面面，直接反映于人们日常的衣食住行。除佛教之外，祆教、景教、摩尼教、伊斯兰教等外国宗教也陆续传入中国。故此，隋唐的装饰图案从题材到风格，都充满着浓郁的异域风情，体现出被称为"胡风"的外来文化特色，形成了"胡服胡骑与胡妆，五十年来竞纷泊"的流行时尚。但唐代人对外来文化艺术的吸收并不是完全简单地照搬，而是将外来的因素与民族文化的传承逐步相融合，最终形成了一种具有独特时代气息和格外恢宏壮丽的"唐风"。正是因为多民族、多宗教、多元文化的融合，隋唐时期在装饰艺术的发展上才达到了前所未有的高度。

从工艺美术和装饰艺术的角度来说，隋唐时期中国的图案装饰有属于这一时代的鲜明特点。伴随着经济的繁荣和国家的富庶，工艺美术的技艺上升到一个新的高度，生活中各领域、各门类的装饰比前代更加丰富。这种丰富性体现为装饰题材内容的多姿多彩、装饰技艺手法的变化多端、装饰形式风格和艺术效果的气象万千。在装饰工艺和材料方面，隋唐时期，工艺美术有了飞速的发展，染织、陶瓷、金属器物、漆器……各个工艺门类在技术上都有长足的进步。由于经济富足，各种贵重的材质，如金银等贵金属、珠宝、玉石、象牙等都在装饰制品中广泛和大量地使用。从西域和

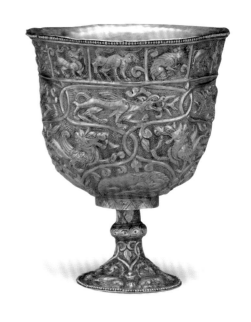

动物纹金杯（新疆）（唐代）
图片来源：美国纽约大都会博物馆

古波斯传入中原的许多工艺技术也被唐代的工匠所吸纳。技艺的发展影响到装饰纹样，其表现力与艺术效果更加丰富多彩，比如，重视表现准确的细节，造型更为精准细腻和生动，色彩更为繁复和艳丽等等。因此，隋唐时期的动物纹样，在造型、图案组织构成、表现手法和细节上，具有这个历史时期装饰艺术的独有美感和特色。生动真实、细节充分的形象，体现出盛世王朝雍容俊健、器宇轩昂的风采。在题材上，唐代的装饰图案比前代更为丰富。从原始社会开始，历经夏商周、战国、秦汉直至魏晋南北朝时期，中国的装饰艺术、图案纹饰中占较大比例的是动物纹样。对各种走兽、瑞兽的刻画表现居多，动物纹是装饰艺术的内容主体。自隋唐开始，这一情况发生了变化，花草植物纹样在装饰题材内容的整体比例中有所增加。以花卉禽鸟为装饰图案的工艺美术品为数甚多。这种变化是在隋唐时期发生的，并延续到其后的朝代。这一变化的背后，其实是受到整个社会生产力发展的影响。从狩猎到农耕，生产方式的变化影响到人们的生活，同时也改变了人们的审美趣味和审美倾向。

这一时期虽然植物花鸟题材的纹样增多，但动物纹依然在各个门类的装饰中有相当数量的存在，并具有重要的装饰作用和艺术价值。走兽类的动物图案，在隋唐时期仍非常盛行，并且由于广泛接受和融合外来多元文化，动物图案在造型和表现形式上更是新意迭出。

在两汉和魏晋南北朝时期，通过东西文化的交流，西方的一些装饰纹样题材就开始在中国出现。譬如外来的狮子形象在装饰中出现并逐渐广泛应用，流行于中亚和西亚古国的有翼神兽在中国装饰中也被吸收借鉴，并有新的演绎和创造。到了隋唐时期，这种从西方传入的图案题材和形式出现得更为频繁。这形成了唐代古兽图案独特的时代审美特征。隋唐时期的动物纹样遍及装饰艺术的各个门类，如皇家陵墓的墓前石兽、墓室雕刻、织锦和印染、陶瓷器物与器皿、铜镜、金银器等等，都有丰富多彩的走兽纹样作为装饰。其中有些纹样的题材、形式和艺术风格承袭了前代，但更多的是这一新的历史时期涌现出的具有时代特色的新内容和新形式，在中国图案发展史上写下了精彩而独特的篇章，值得我们今人去欣赏、继承和借鉴。

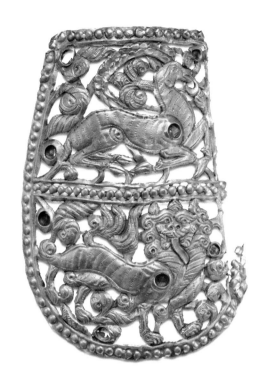

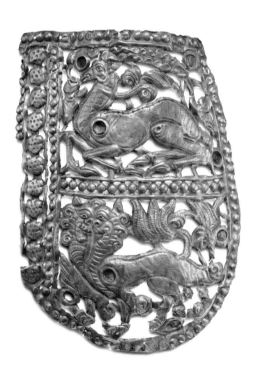

羚羊、虎纹金带扣（新疆）（唐代）
图片来源：美国纽约大都会博物馆

联结东西文化的"珍珠项链"——联珠兽纹

在动物图案方面，最典型受外来文化影响的纹样是联珠兽纹。这种纹样将动物造型置于圆形装饰圈内，圆圈由一串小圆珠连缀而成，如同一串项链。联珠动物纹原本是萨珊波斯流行的纹样。由于隋唐时期，中国与古波斯帝国交流甚密，这种纹样也就越来越多地应用于中国的装饰。但是，在接受这种图案构成表现形式的同时，中国人创造的联珠动物纹又侧重于突出我们本民族的审美趣味和艺术风格。

萨珊波斯的联珠动物纹，多表现有翼的怪兽或是骑士狩猎的纹样，风格较为夸张，并带有神秘色彩。而隋唐时期中国的联珠动物纹，则更多地表现我们本民族文化传统中一直受人喜爱并具有吉祥寓意的动物，如鹿、马、羊等。动物造型饱满，动态安详，体现出均衡稳定、雍容庄重的美感。如新疆阿斯塔那唐代古墓中出土的多件唐锦，有联珠鹿纹锦、联珠天马纹锦、联珠猪头纹锦等，都是既具有异域风情，又不失中国气派的图案杰作。

联珠动物纹锦由连续排列的珠圈形成图案结构的骨格，珠圈内的动物布局一般有两种形式，一种是珠圈内设计为单个动物形象，适合圆形的空间。另一种是在珠圈内部垂直方向的中轴线上，设计一株花繁叶茂的花树，树下左右两边，两两相对各安排一只动物形象，如对羊、对鹿等。左右两边的造型绝对对称，显得平衡庄严，植物和动物的组合，又在安定宁静的画面中增加了自然的活泼与生机勃勃的气息。

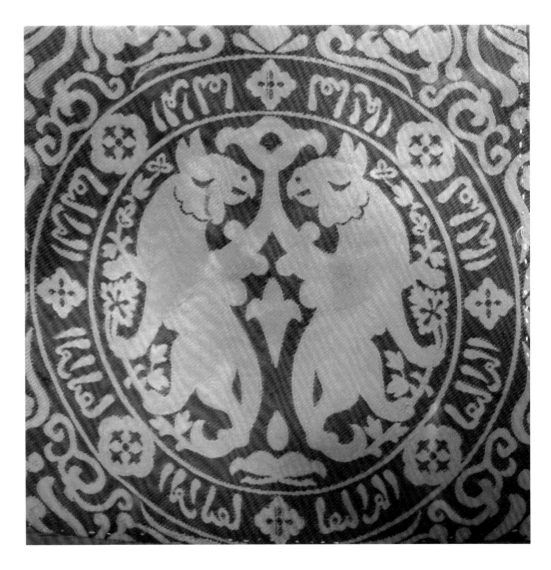

↓ 红地鹰嘴带翅双兽锦（唐代）
海西蒙古族藏族自治州都兰县热水墓群出土
青海省海西自治州民族博物馆藏

小团花和联珠猎头纹锦覆面（唐代）
1969 年吐鲁番阿斯塔那 138 号墓出土
新疆维吾尔自治区博物馆藏

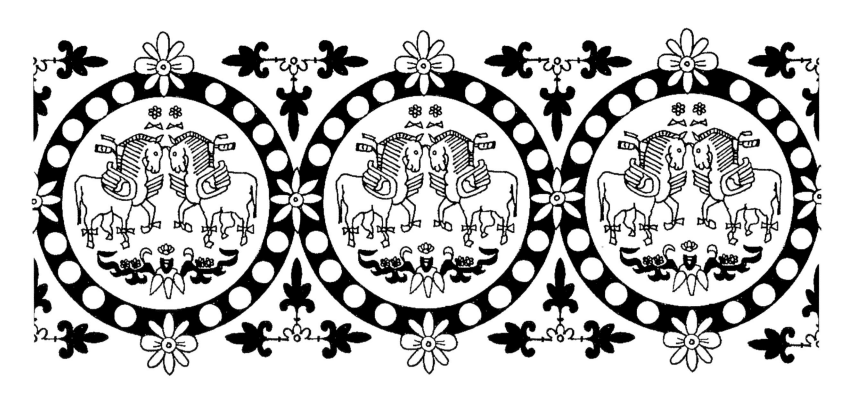

↑ 联珠对马纹（唐代）
图案所属器物：丝织
出处：新疆出土

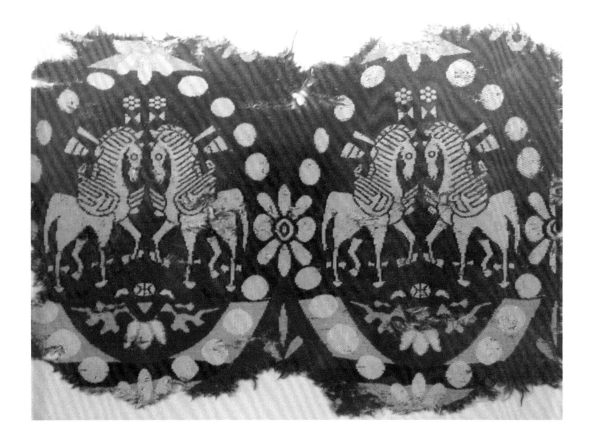

← 红地中窠对马纹锦（唐代）
青海省海西蒙古族藏族自治
州都兰县热水墓群出土
青海省海西蒙古族藏族自治
州民族博物馆藏

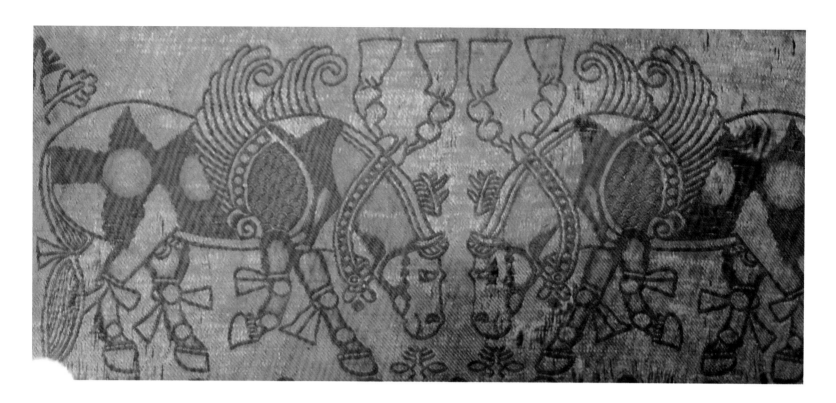

⬆ 黄地对马饮水纹锦（唐代）
青海省海西蒙古族藏族自
治州都兰县热水墓群出土
青海省海西蒙古族藏族自
治州民族博物馆藏

➡ 对马对熊对凤纹（唐代）
图案所属器物：丝织
出处：新疆出土

⬆ 联珠熊头纹（唐代）
图案所属器物：丝织
出处：新疆出土

↗ 联珠鹿纹（唐代）
图案所属器物：丝织

➡ 联珠鹿纹（唐代）
图案所属器物：织锦

➡ 狩猎纹（唐代）
图案所属器物：夹缬绢
出处：新疆出土

⬇ 联珠狩猎纹（唐代）
图案所属器物：丝织

↘ 联珠斗兽纹（唐代）
图案所属器物：敦煌壁画图案
出处：甘肃敦煌 420 窟西龛彩塑服饰

唐代鹿纹

鹿作为中国古代的瑞兽形象，常见于各类工艺品之中。唐代的鹿纹在织物、金银器及玉器中多有表现。如新疆吐鲁番地区出土的联珠鹿纹锦中，鹿的体态肥硕而矫健，优雅又不失活泼，是唐代东西文化交融的体现。又如唐代菱花形金银盘中的鹿纹，头顶肉芝的花鹿静卧于满布的石榴花叶之中，鹿的表现形式趋于写实，注重表现鹿的身体结构及其丰富的细节特征。这一时期鹿纹造型多以昂首信步的行鹿、优雅闲适的立鹿、屈身匍匐的卧鹿以及灵动活泼的奔鹿形态出现。动静之间，尽显大唐优雅自如、兼收并蓄、蓬勃向上之韵。

🔼 肉芝顶鹿纹（唐代）
图案所属器物：菱花形三足鎏金银盘俯视图
出处：河北出土

⬅ 菱花形三足鎏金银盘（唐代）
河北出土

↑ 鹿纹（唐代）
图案所属器物：鎏金银盘
出处：辽宁出土

↗ 鹿纹（唐代）
图案所属器物：银器，十二瓣鹿
纹银碗的俯视图

→ 鹿纹（唐代）
图案所属器物：刺绣

周而复始　千秋万世
——唐代的十二生肖造型与纹样

十二生肖是对于每个中国人来说都非常熟悉、具有特殊象征意义的十二种动物形象。追溯十二生肖的缘起，可谓历史悠久。有散落的零星文献显示，早在先秦时期，人们纪年、纪日、纪时便与某些动物的象征意义联系在一起。如《诗经·小雅·吉日》中有这样的诗句："吉日庚午，既差我马。"唐代孔颖达认为，这句诗中选择"午日"作为"既差我马"的吉日，正是因为十二生肖中的马代表"午"的缘故。湖北云梦睡虎地的秦代墓葬、甘肃天水放马滩的秦代墓葬中，都出土过名叫《日书》的简牍。简牍上已出现与今天的十二生肖非常接近的十二种动物名称，与"子、丑、寅、卯、辰、巳、午、未、申、酉、戌、亥"十二辰一一对应。到东汉时，十二生肖的名称已经完全定型，并在王充所著的《论衡》一书中有明确的记录。《论衡》卷三《物势篇》中写道："寅木也，其禽虎也；戌土也，其禽犬也；丑未亦土也，丑禽牛，未禽羊也。木胜土，故犬与牛羊为虎所服也。亥水也，其禽豕也；巳火也，其禽蛇也；子亦水也，其禽鼠也；午亦火也，其禽马也……午马也，子鼠也，酉鸡也，卯兔也。水胜火，鼠何不逐马？金胜木，鸡何不啄兔？亥豕也，未羊也，丑牛也。土胜水，牛羊何不杀豕？巳蛇也，申猴也。火胜金，蛇何不食猕猴？"这里所提到的十二种动物与十二辰的对应关系与流传至今的已无二致。

探寻十二生肖产生的文化源头，有种种不同的说法。有人认为十二生肖与古代天文学有着密切的关联，天上的二十八星宿也有一一代表的动物，古人又是把周天等分为十二分，用十二地支"子、丑、寅、卯、辰、巳、午、未、申、酉、戌、亥"标注。十二地支又分别有十二种动物即十二生肖与其对应。所以，十二生肖的产生被认为是中国古人对宇宙、对时空的认识成熟到一定阶段后的产物。十二生肖也与自原始社会时代以来对动物的崇拜、把某种动物奉为图腾和保护神的观念有关。有人把十二生肖的十二种动物分为了两大类。一类是"六畜"，即"牛、马、羊、鸡、狗、猪"；另一类是"六兽"，即"鼠、虎、兔、龙、蛇、猴"。前一类是人类驯化的家畜家禽，是保证人们生活食物生活来源的动物，而后一类是人们有一定畏惧、崇拜的具有神性的动物。也可从中看出，十二生肖动物具有悠久的历史和深厚的文化内涵。

十二生肖用于装饰并形成装饰造型与纹样，是从魏晋南北朝时开始的，在唐代尤其盛行。十二生肖纹样和造型的运用，与古人的丧葬制度有着密切的关联。目前考古发现的十二生肖纹饰，大部分出自墓室的墓志石刻之上，还有的

十二生肖纹（唐代）
图案所属器物：陶俑
出处：陕西出土，陕西历史博物馆藏

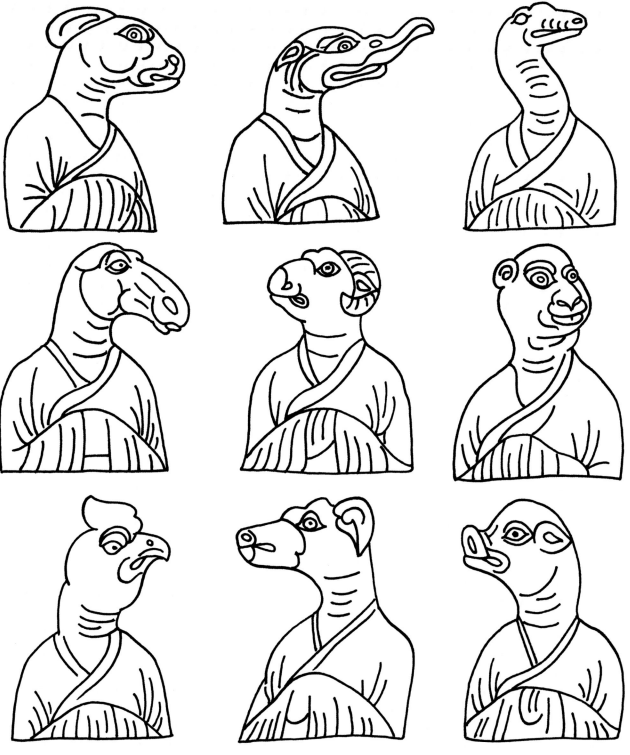

十二生肖纹（唐代）

图案所属器物：陶俑

出处：陕西出土，陕西历史博物馆藏

墓室壁画中也出现了十二生肖的形象。墓志是埋于地下墓室中记录死者姓名、身份、生平等信息的石刻。魏晋南北朝时期，墓中安放墓志就已经成为墓葬礼仪规制，隋唐时期，墓志广泛普及，墓前的地面上有石碑，墓中有石刻墓志。皇室、王公贵族的墓志用料考究、雕刻精美，文字的书法和装饰的花纹都具有很高的艺术价值。墓志分志盖、志石两部分。志盖的造型为方形盝顶，呈覆斗状，四面刻青龙、白虎、朱雀、玄武四神。志石平面上用楷书刻文字，四个立面刻云气纹中奔走的十二生肖动物。十二生肖在四面上，每面安排三个动物，按顺时针排序，向同一方向围绕墓志一周。这块墓志，实际上就是一个微缩版的墓葬，象征着天圆地方的宇宙与大地，死者的灵魂在四神的拱卫下得以安宁，十二生肖神兽象征着周而复始、循环往复、生死交替的信仰。同时，由于古代傩仪中就记载有以方相氏和十二神兽驱鬼驱疫病的仪式，所以墓葬中的十二生肖纹样也有镇墓驱邪、保护死者灵魂不被邪祟侵扰的作用。

初唐尉迟敬德墓志上的十二生肖纹，造型准确而简约生动，动物奔跑在充满动感的流云纹中，呈剪影状，无太多繁琐细节。开元年间的杨执一墓志上的十二生肖纹，则尽显盛唐繁华气派，雍容的卷草之间装饰有结构写实、造型劲健的十二生肖动物，线刻流畅，富丽中又不失整体感和庄严的气派，实为装饰纹样中的杰作。

唐代表现十二生肖的主题还出现了"拟人版"的造型。身体为人形，穿着宽袍大袖的文官服饰，或拱手侍立，或怀抱笏板。而头部却是十二生肖的兽头。晚唐司马进墓志盖上，雕刻的就是这种人身兽首的十二生肖。更多的拟人化十二生肖是做成了立体的陶俑，在墓室中作为随葬。这种人兽组合的十二生肖造型在唐代的出现与流行，与佛教有着密切的关联。佛教《十二缘生祥瑞经》中，便出现过十二生肖；《药师经变》中的十二神王，与十二生肖也产生了一定的联系。例如，敦煌莫高窟220窟北壁的《药师经变》壁画中，十二神王头戴的宝冠上，就装饰有蛇、虎、兔等动物形象。无独有偶，在天宝年间郭文喜墓志上刻的十二生肖，便是手持笏板的十二位文官，生肖动物也是装饰在头冠之上的。因此，隋唐时期佛教的盛行，对神王的信仰，与十二生肖的神性结合起来，产生了拟人化的十二生肖造型。

隋唐墓室中的十二生肖纹样与造型，包含了当时人们对宇宙、空间、时间、秩序的认识，表达了古人对生与死的理解与信仰。

➡ 十二生肖俑（唐代）
陕西西安韩森寨出土
中国国家博物馆藏
图片来源：美国纽约大都会博物馆

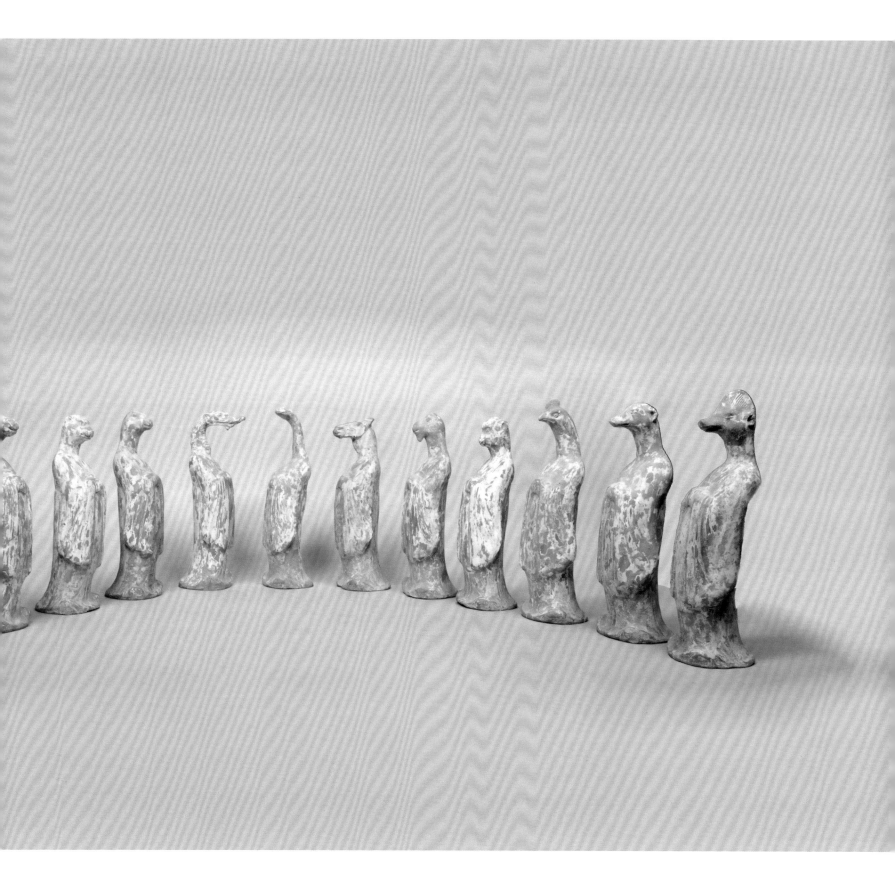

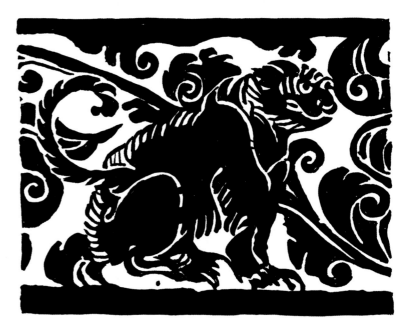

猴纹局部图案（唐代）
图案所属器物：石刻，唐杨执一
墓志上的十二生肖图案

猴纹局部图案（唐代）
图案所属器物：石刻，唐杨执一
墓志上的十二生肖图案

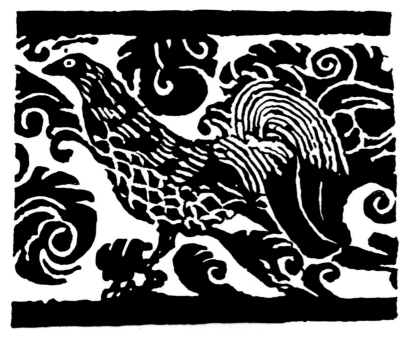

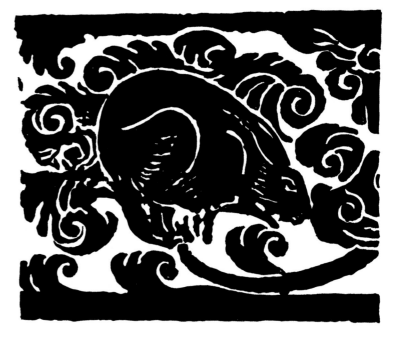

鸡纹局部图案（唐代）
图案所属器物：石刻，唐杨执一
墓志上的十二生肖图案

兔纹局部图案（唐代）
图案所属器物：石刻，唐杨执一
墓志上的十二生肖图案

蛇纹局部图案（唐代）
图案所属器物：石刻，唐杨执一
墓志上的十二生肖图案

鼠纹局部图案（唐代）
图案所属器物：石刻，唐杨执一
墓志上的十二生肖图案

牛纹（唐代）
图案所属器物：石刻，唐李嗣本
墓志上的十二生肖图案

虎纹（唐代）
图案所属器物：石刻，唐李嗣本
墓志上的十二生肖图案

兔纹（唐代）
图案所属器物：石刻，唐李嗣本
墓志上的十二生肖图案

蛇纹（唐代）
图案所属器物：石刻，唐李嗣本
墓志上的十二生肖图案

龙纹（唐代）
图案所属器物：石刻，唐李嗣本
墓志上的十二生肖图案

→ 马纹（唐代）
图案所属器物：石刻，唐李嗣本
墓志上的十二生肖图案

↓ 羊纹（唐代）
图案所属器物：石刻，唐李嗣本
墓志上的十二生肖图案

↑ 狗纹（唐代）
图案所属器物：石刻，唐李嗣本
墓志上的十二生肖图案

↑ 鸡纹（唐代）
图案所属器物：石刻，唐李嗣本
墓志上的十二生肖图案

→ 猪纹（唐代）
图案所属器物：石刻，唐李嗣本
墓志上的十二生肖图案

①鼠纹 ②牛纹 ③虎纹 ④兔纹 ⑤龙纹 ⑥蛇纹（唐代）

图案所属器物：缠枝花草纹及十二生肖纹金腰带

出处：四川出土

①马纹 ②羊纹 ③猴纹 ④鸡纹 ⑤狗纹（唐代）

图案所属器物：缠枝花草纹及十二生肖纹金腰带

出处：四川出土

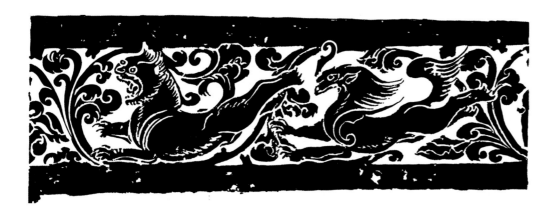

鸟兽缠枝花纹（唐代）
图案所属器物：慧坚禅师碑石刻
出处：陕西出土

鸟兽缠枝花纹（唐代）
图案所属器物：慧坚禅师碑石刻
出处：陕西出土

缠枝兽纹（唐代）
图案所属器物：杨执一妻独孤氏
墓志盖石刻
出处：陕西出土

羊纹（唐开元）
图案所属器物：墓志石刻
出处：陕西出土

猪纹（唐开元）
图案所属器物：墓志石刻
出处：陕西出土

牛纹（唐开元）
图案所属器物：墓志石刻
出处：陕西出土

马纹（唐开元）
图案所属器物：墓志石刻
出处：陕西出土

缠枝兽纹（唐代）
图案所属器物：杨执一妻
独孤氏墓志盖石刻
出处：陕西出土

唐代的四神十二辰纹

四神十二辰纹是四神与十二生肖的组合纹样。四神纹指青龙、白虎、朱雀、玄武四种神兽。四神主要用以作为季节和方位的代表：青龙的方位是东，代表春季；白虎的方位是西，代表秋季；朱雀的方位是南，代表夏季；玄武的方位是北，代表冬季。

十二辰，是中国古代对周天的一种划分法，古人将一天分为十二个部分并以十二地支加以表示。而十二生肖则是十二地支的形象化代表，用十二种生肖动物的形象以表示时间的概念。即子（鼠）、丑（牛）、寅（虎）、卯（兔）、辰（龙）、巳（蛇）、午（马）、未（羊）、申（猴）、酉（鸡）、戌（狗）、亥（猪）。

四神纹与十二辰纹的结合，是空间与时间两种表达方式的结合，形成了一个内涵丰富的有机整体。作为装饰纹样，常见于各类墓葬之中。

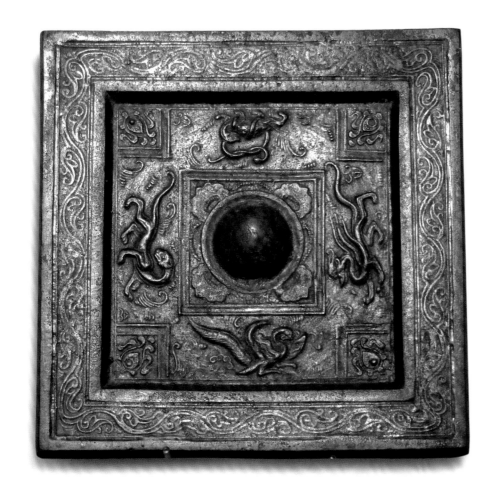

四神纹方镜（隋代）

青龙纹（隋代）
图案所属器物：石棺
出处：河南出土

白虎纹（隋代）
图案所属器物：石棺
出处：河南出土

朱雀纹（隋代）
图案所属器物：石棺
出处：河南出土

玄武纹（隋代）
图案所属器物：石棺
出处：河南出土

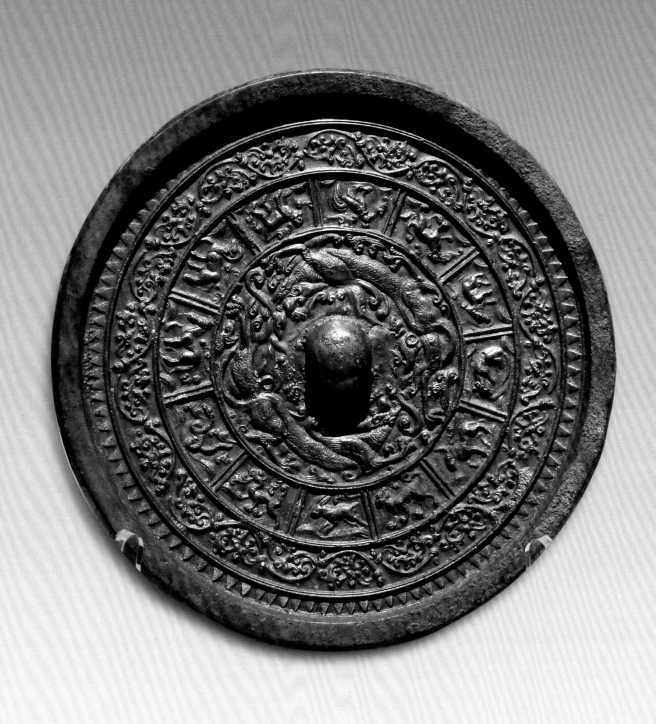

双龙十二生肖铜镜（隋代）

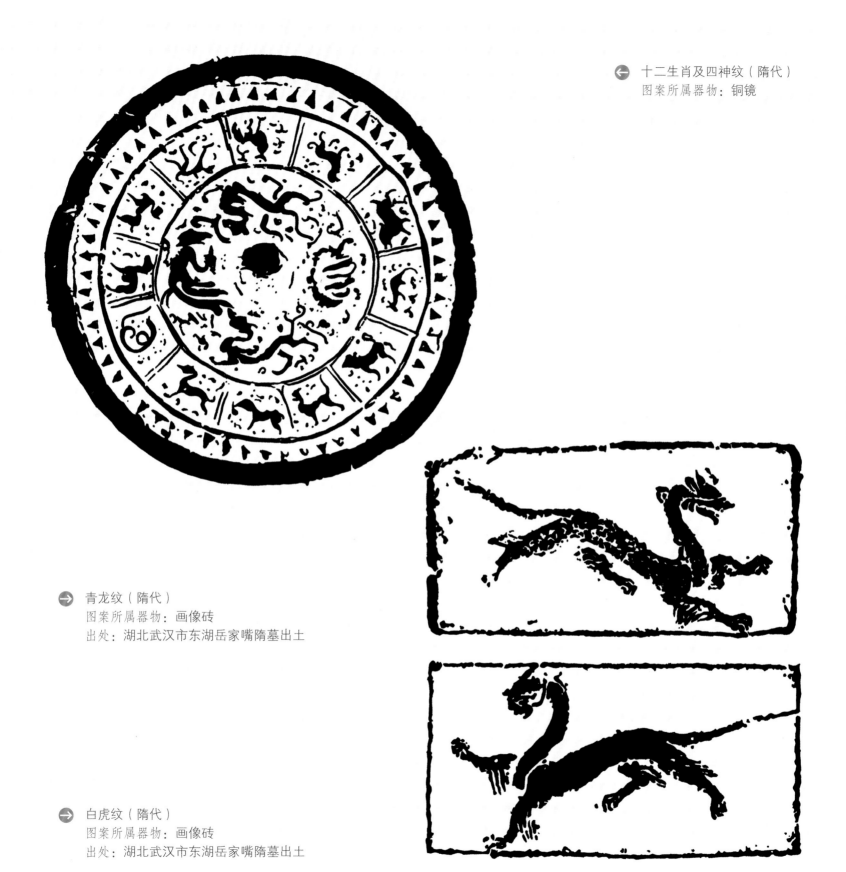

十二生肖及四神纹（隋代）
图案所属器物：铜镜

青龙纹（隋代）
图案所属器物：画像砖
出处：湖北武汉市东湖岳家嘴隋墓出土

白虎纹（隋代）
图案所属器物：画像砖
出处：湖北武汉市东湖岳家嘴隋墓出土

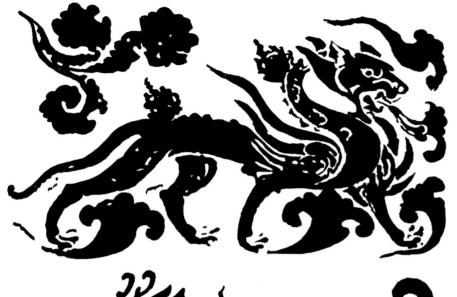

白虎纹（唐代）
图案所属器物：石刻，唐李寿墓
石棺上的图案

青龙纹（唐代）
图案所属器物：石刻，唐李寿墓
石棺上的图案

青龙纹（唐代）
图案所属器物：墓室南壁图案
出处：山西太原市南郊唐代壁画墓出土

山西太原市南郊唐代壁画墓
墓室壁画

　　山西太原市南郊唐代壁画墓葬位于金胜村西南太原化工焦化厂厂区内，此墓的年代约为唐高宗或武周时期。墓室为单室砖结构，由墓道、甬道、墓室组成。墓室四壁以红色粗线绘出房屋的建筑结构，它既象征着房屋，又起到分隔的作用，将画面分成一个个相对独立的部分。墓顶壁画依据目前现有痕迹看疑似一幅星象图。星象之下用红、黄、绿三色绘制出花幔，其间以弧形连珠纹相接。东西南北四面分别绘有四神图像。四神像动态灵动自然，四神上部绘有白色圆点，象征天空中满布的星辰。

↑ 白虎纹（唐代）
图案所属器物：墓室北壁图案
出处：山西太原市南郊唐代壁画墓出土

↑ 朱雀纹（唐代）
图案所属器物：墓室北壁图案
出处：山西太原市南郊唐代壁画墓出土

← 玄武纹（唐代）
图案所属器物：墓室南壁图案
出处：山西太原市南郊唐代壁画墓出土

隋唐龙纹

龙纹是中国传统吉祥纹样。龙并不是真实存在于自然界的动物，而是人类想象力的产物，被赋予了神秘色彩，并成为中华民族的精神象征。古往今来，龙纹的应用极为广泛，造型也非常丰富。根据形象的具体区别，龙纹也可分为很多种，例如：有角的称虬龙（有角的幼龙），无角称螭龙（小龙），有翼称应龙，一足的称夔龙等。根据造型的不同也可分为行龙、盘龙、正龙、降龙等。不同时代的龙纹反映出不同审美特征，唐代的龙纹多呈现写实具象的风格，造型饱满生动，体型健硕丰腴，充满生活气息和激昂的气魄。唐代龙纹在具体造型上也有着一定特征，如龙头不同于前代的方形或扁长形，而是更倾向于麒麟头部偏圆的造型；龙角也出现了明显的分叉，但不像宋以后分叉较多；龙爪造型健如猛兽，肘毛更为明显。根据应用载体的不同可以分为两类，一是出现在具有宗教意义的载体上的龙纹，如石刻、壁画；一是出现在实用器皿及建筑构件上的龙纹，如铜镜、玉雕、金银器等等。

龙纹（唐代）
图案所属器物：铜镜

盘龙卷云纹（唐代）
图案所属器物：铜镜

↑ 龙纹（唐代）
图案所属器物：铜器
出处：北京丰台唐史思明墓出土

↗ 云龙纹（唐代）
图案所属器物：银盒
出处：江苏出土

→ 盘龙纹（唐代）
图案所属器物：铜镜

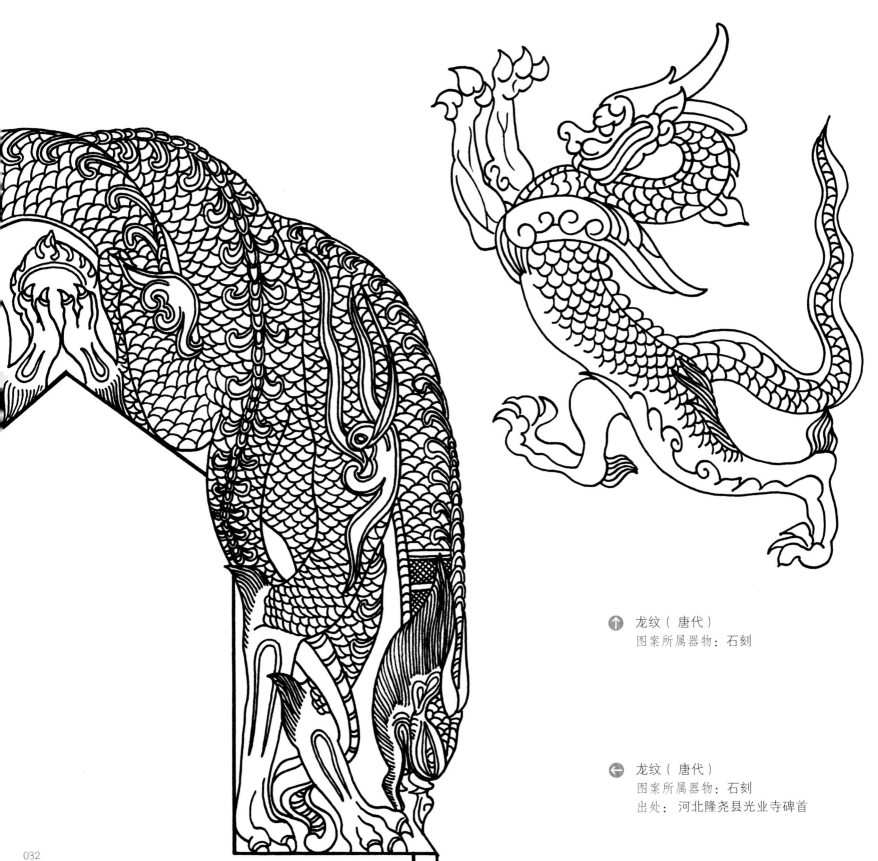

↑ 龙纹（唐代）
图案所属器物：石刻

← 龙纹（唐代）
图案所属器物：石刻
出处：河北隆尧县光业寺碑首

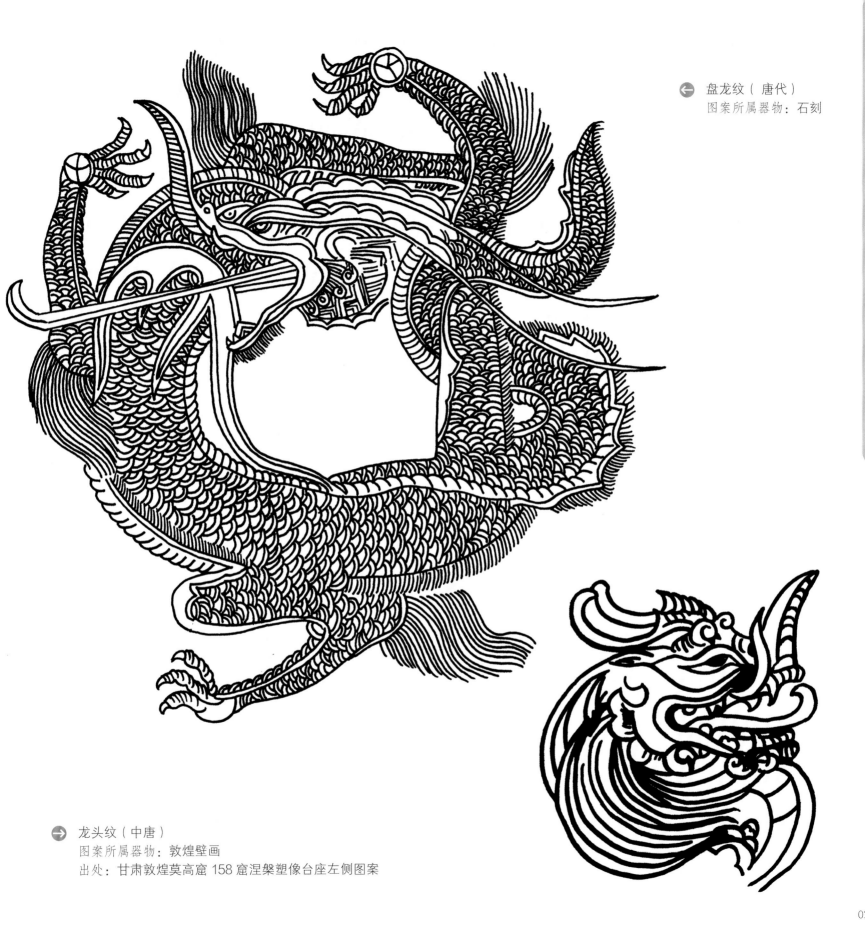

盘龙纹（唐代）
图案所属器物：石刻

龙头纹（中唐）
图案所属器物：敦煌壁画
出处：甘肃敦煌莫高窟 158 窟涅槃塑像台座左侧图案

奔龙纹（隋代）
图案所属器物：赵州桥石刻
出处：河北赵州桥

兽面纹（隋代）
图案所属器物：赵州桥石刻
出处：河北赵州桥

长陵行龙图（唐代）
图案所属器物：石刻
出处：西安长陵

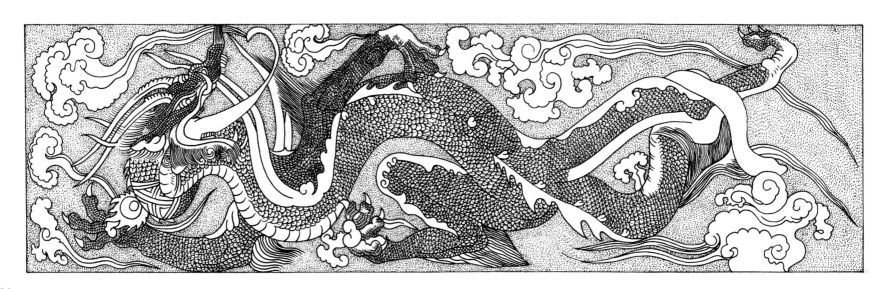

双龙钻穿纹（隋唐）
图案所属器物：石栏板雕刻
出处：河北赵县安济桥

双龙交颈纹（隋代）
图案所属器物：赵州桥石刻
出处：河北赵州桥

双龙戏珠纹（隋代）
图案所属器物：赵州桥石刻
出处：河北赵州桥

云龙纹（唐代）
图案所属器物：铜镜

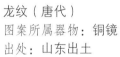

龙纹（唐代）
图案所属器物：铜镜
出处：山东出土

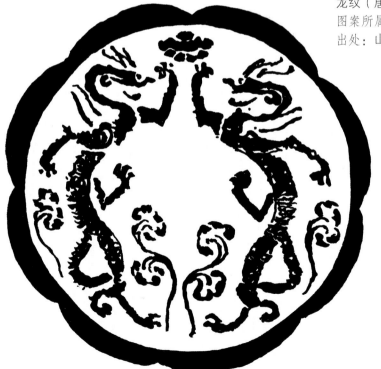

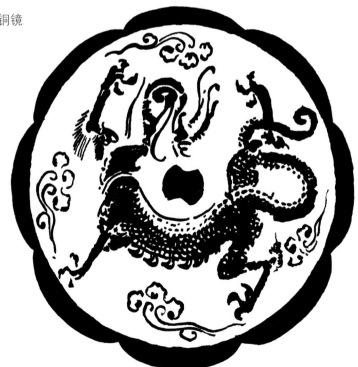

云龙纹（唐代）

图案所属器物：嵌螺钿漆背铜镜

出处：河南出土

唐代凤纹

　　凤纹亦称凤鸟纹，是中国传统吉祥纹祥。与龙相同，凤不是真实存在的动物，是中国古人运用想象力所创造出的艺术形象。唐代凤纹高度发展，形制已经较为完备，相比于前代，这一时期的凤鸟形象更加写实生动，造型圆润饱满，体态灵活柔美，对于羽毛的刻画层次丰富、变化多样，呈现出富丽华美的艺术风格。在构图上也出现了新的发展，如凤鸟成双出现、"喜相逢"的结构形式，表达对于美满幸福的现实生活的追求。

　　"喜相逢"构成类似太极图案，纹样整体为圆形团花的造型，从圆形的边缘发出两组形式相同的纹饰，向圆心回旋，这种构图在唐代织物上颇为多见。除凤纹自身的发展以外，凤纹开始广泛与其他纹样组合出现，如植物纹、云气纹等等。同时，在唐代不同文化交流融合的背景下，凤鸟组合纹样体现出宗教和外来文化的影响，如佛教石窟艺术中寓意永生轮回的缠枝纹，流行于吐蕃地区具有典型异域风情的联珠纹等，和凤纹相结合，成为新的装饰纹样。

凤纹金饰板（新疆）（唐代）
图片来源：美国纽约大都会博物馆

凤衔花纹（唐代）
图案所属器物：壁画边饰
出处：甘肃敦煌莫高窟

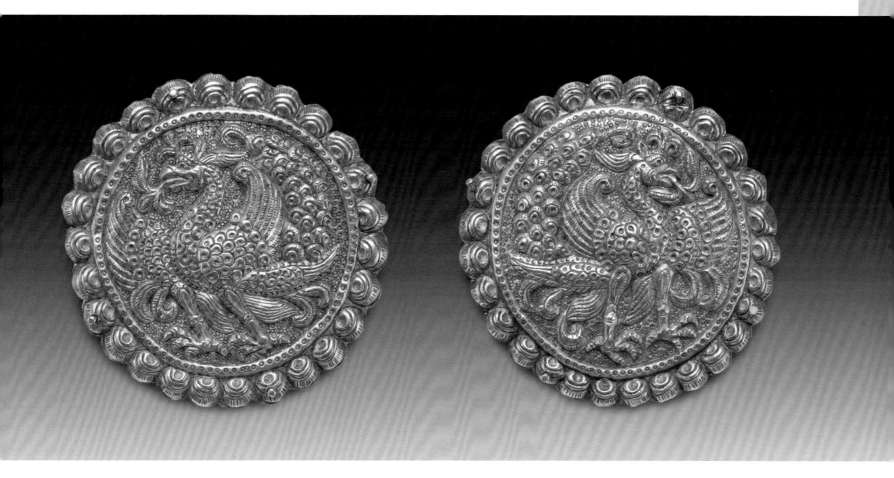

凤纹金饰板（新疆）（唐代）
图片来源：美国纽约大都会博物馆

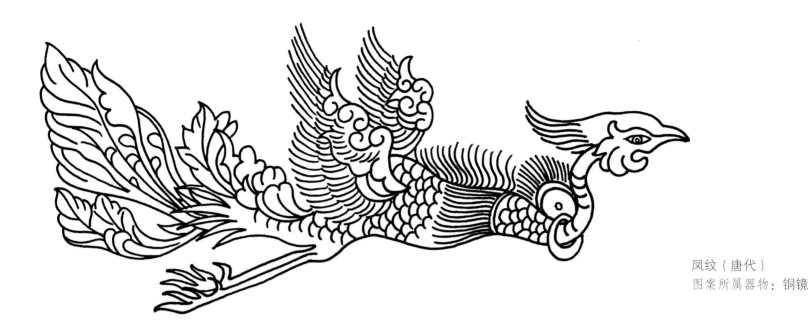

凤纹（唐代）
图案所属器物：铜镜

双鹦鹉纹（唐代）
图案所属器物：铜镜

双鹦鹉纹（唐代）
图案所属器物：铜镜

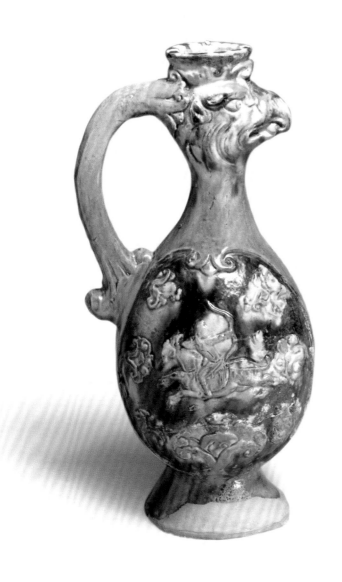

凤首形水壶（唐代）
图片来源：美国纽约大都会博物馆

缠枝凤纹（唐代）
图案所属器物：华表装饰石刻
出处：陕西三原唐德宗崇陵

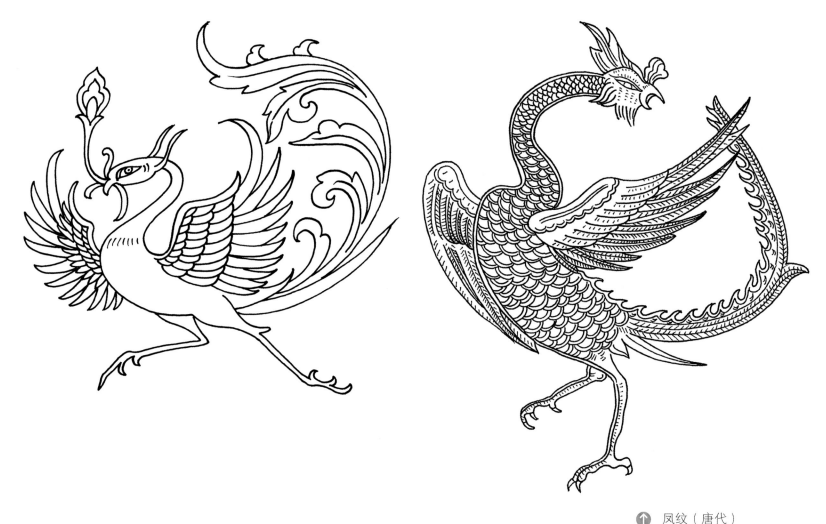

↑ 凤纹（唐代）
图案所属器物：金银器

↖ 凤纹（唐代）
图案所属器物：铜镜

◎ 石刻与铜镜中的凤纹

铜镜是唐代日常中广泛使用的器物，形状多样，装饰题材也十分丰富，往往通过装饰珍禽瑞兽反映吉祥寓意，表达对幸福生活的追求，凤纹即是唐代铜镜装饰的主要题材之一。凤纹造型灵活多变，不同凤纹呈现出孔雀、仙鹤、鸳鸯等不同动物造型的特点，注重写实风格，充满自然的灵动之美。唐代石刻和铜镜中的凤纹主要为了满足装饰需求，大多不是单一的凤鸟纹样，而是凤纹和植物纹样相结合。花鸟纹铜镜是唐代铜镜中的重要类别，凤鸟姿态灵动，或口衔花枝，或在花叶间飞翔，翅膀自然弯曲，尾羽卷曲飞扬，逐渐向卷草花叶的形态转化，呈漩涡形或波浪形，达到了自然美和装饰美和谐统一的效果。

鸟兽纹银镜（唐代）
图片来源：美国纽约大都会博物馆

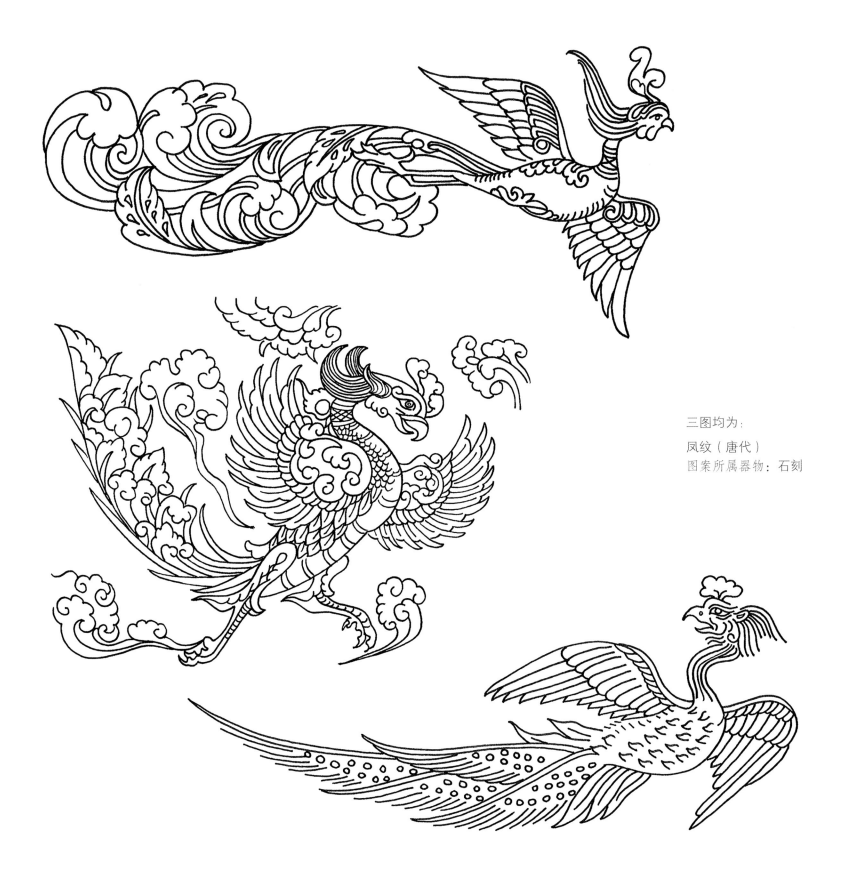

三图均为：

凤纹（唐代）
图案所属器物：石刻

隋、唐的古兽图案

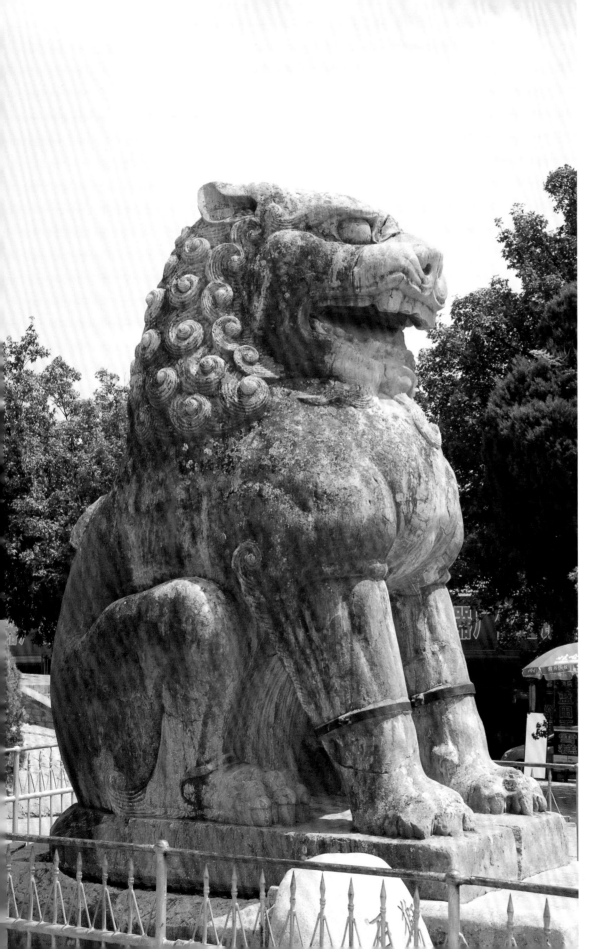

唐代狮纹

　　狮子原产于非洲,主要分布于非洲、中东和南亚。在古代中国,并没有狮子这种动物。然而,在中国传统装饰纹样和装饰造型中,却存在着大量的狮子形象,是重要的装饰题材,并且应用范围广泛,受人们喜爱的程度不亚于龙凤,历朝历代长盛不衰。

　　中国人可能在西汉时首次看到活生生的狮子。丝绸之路开通之后,中亚、西亚的西域国家将各种奇珍异宝、珍禽异兽进贡大汉王朝,其中就有关于狮子的记载。如《汉书·西域传》之中描写了狮子的样貌"狮子似虎,色黄,有髯,尾端茸毛大如斗"。短短的语句将狮子的特征描写得很准确,说明当时的人是亲眼见过狮子的。但是,能够一睹这种珍稀异兽真容的人毕竟是少数,所以,古代工匠在塑造狮子的造型时,加入了许多自己的想象和神瑞的特征,使得其与真正的狮子外形颇有差距,也就不足为怪了。

→ 石狮(唐代)
　　陕西贞陵(唐宣宗陵墓)

唐代的动物纹样中，狮子这一题材应用得相当普遍。陵墓前的石狮雕刻，金银器、铜镜等装饰的狮子纹样尤为精彩。南北朝时期的南朝，王侯贵族陵墓前就树立有石兽、墓碑和石柱，逐步发展并形成了固定的规范制度。这个时期的陵前石兽，似龙、似虎，也有狮子的一些特征，神异想象的成分较多，被称为辟邪、天禄、麒麟。到了唐朝，陵前石兽的造型倾向写实，狮子造型特征明确，肌肉结构表现细致，厚重硕大，将唐代的强盛和皇家的威严融为一体，并以艺术手法表现出来。

⬆ 坐狮纹（唐代）
　　图案所属器物：石器
　　出处：辽宁朝阳市十二台营子韩贞墓

➡ 石狮（唐代）
　　陕西乾县乾陵（唐高宗与武则天合葬墓）

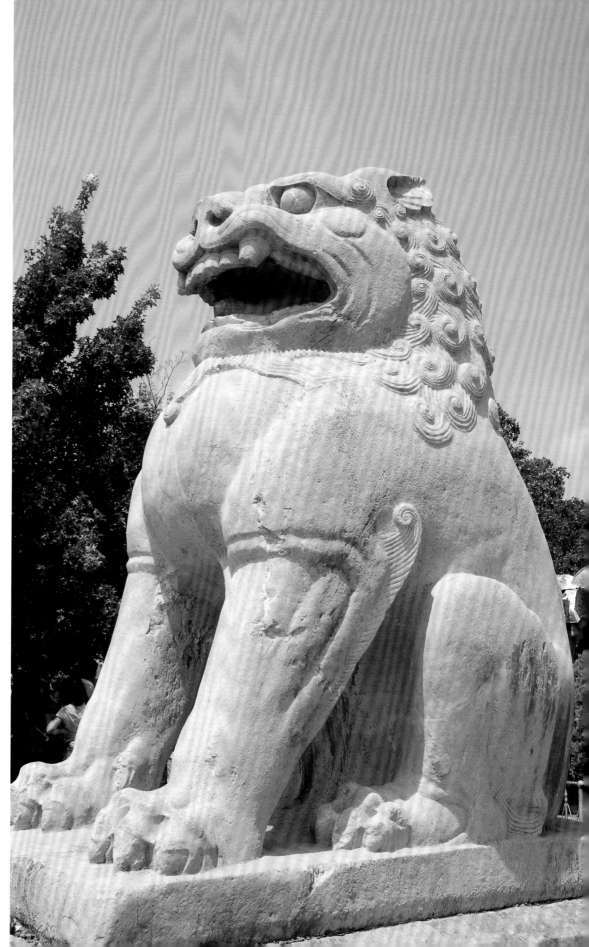

狮纹（初唐）
图案所属器物：石刻
出处：陕西省博物馆藏

狮纹（隋唐）
图案所属器物：石刻
出处：河南省博物馆藏

狮纹（唐代）
图案所属器物：石刻
出处：陕西乾县乾陵
（唐高宗与武则天合葬墓）

狮纹（唐代）
图案所属器物：石刻
出处：河南洛阳龙门石窟万佛洞

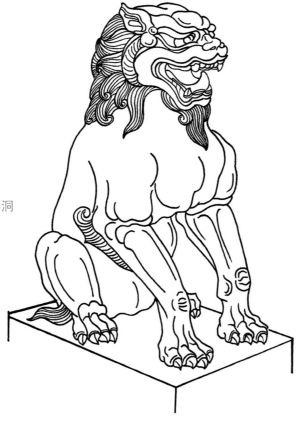

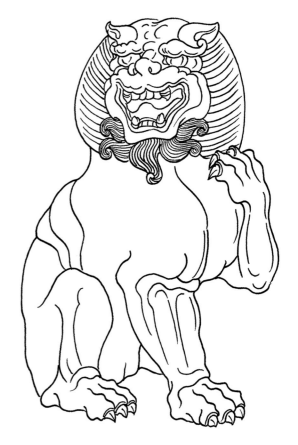

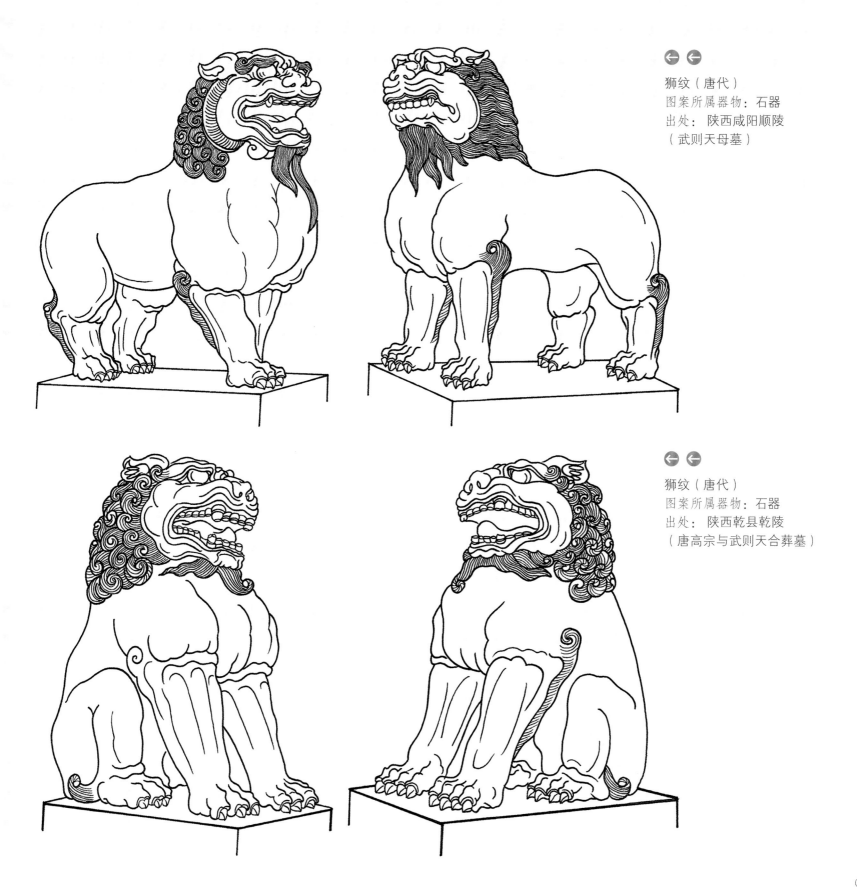

狮纹（唐代）
图案所属器物：石器
出处：陕西咸阳顺陵
（武则天母墓）

狮纹（唐代）
图案所属器物：石器
出处：陕西乾县乾陵
（唐高宗与武则天合葬墓）

→ 狮首纹（隋代）
图案所属器物：石门砧
出处：安徽合肥市西郊隋墓出土

↘ 卷草舞狮纹（唐代）
图案所属器物：织锦
出处：日本正仓院藏

↓ 乘狮纹（唐代）
图案所属器物：石碑

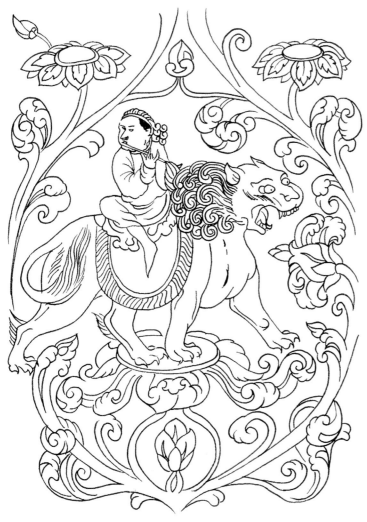

◎ 金属器皿中的狮纹

唐代金属器皿上的狮子纹样也非常丰富。传世的金银器文物中，有两件狮纹器皿尤为出色，一件"三足鎏金狮纹银盘"出土于陕西西安；另一件"鎏金狮纹银盘"出土于辽宁昭盟喀喇沁旗。这两件银盘均为六曲葵花式样，地子为银质，花纹上鎏金。这种装饰有鎏金纹样的银盘叫作"金花银盘"，是唐代常见的工艺。两件盘子的曲边外沿上均装饰花卉纹样，盘子中央主体纹样为一只狮子。西安出土的银盘上，狮子四足挺立，回首张口做怒吼状，头颈处鬣毛纷披飘洒，威猛的姿态呈现出百兽之王的雄风；辽宁出土的银盘上，狮子动态与前者不同，后腿蹲坐，前腿站立，并抬起左前爪，回头张望。狮子的造型也比前者更壮硕丰满。盘上凡是纹样都做成浮凸出器物表面的浮雕效果。这运用的是金银加工工艺中的"锤揲法"。通过反复捶打敲击，令金属延展而形成鼓凸的造型。这种工艺传自西方，唐代工匠学习之后熟练掌握，丰富了中国传统工艺的技艺。因为用了锤揲法，所以狮子肌肉饱满、孔武有力的特点表现得更加淋漓尽致。又有錾刻线条细节的深入表现，使图案主体突出，繁简得当。色彩上，金银交相辉映，尽显华丽。

↙ 双狮纹（唐代）
图案所属器物：银器，双狮纹银碗的内底图案

↓ 狮纹（唐代）
图案所属器物：鎏金银盘
出处：辽宁昭盟喀喇沁旗出土

双鸾双兽纹铜镜（唐代）
西安出土

帽形狮纹饰板（唐代）
图片来源：美国纽约大都会博物馆

　　收藏于美国大都会博物馆的这一组圆形金饰牌，风格简练雄浑。圆形装饰面的中央是正面兽头形，类似狮头，浮雕状面部起伏上，加以錾刻线条，丰富细节。兽头的四周，是一圈四组卷云纹环绕，比中央图案更简练，不加修饰。这样的饰牌，是当时北方游牧民族装饰在马具或服饰上的，做工和图案风格较为粗犷，体现了少数民族的特色。

唐代兽面纹、兽首纹

唐代的兽面纹与商周时期的饕餮纹不同，浓厚的神秘色彩转化为世俗的生活色彩，造型在抽象概括的基础上增添了写实与生动，兽面更接近真实存在的动物，形象威猛生动。在应用载体上也从宗教祭祀的礼器转化为日常生活中的实用器物，如出现在砖瓦和瓷器上，成为驱邪守护的象征。

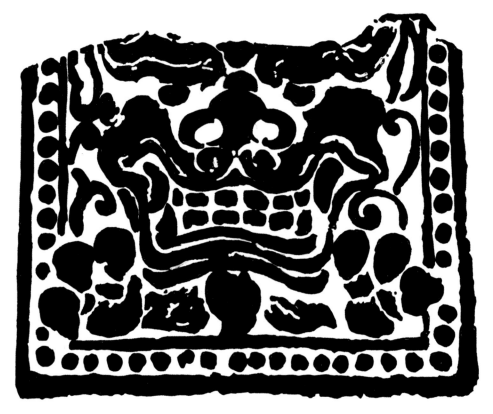

兽面纹（隋唐）
图案所属器物：砖瓦
出处：河南洛阳城砖瓦窑出土

兽面纹（隋唐）
图案所属器物：砖瓦
出处：河南洛阳城砖瓦窑出土

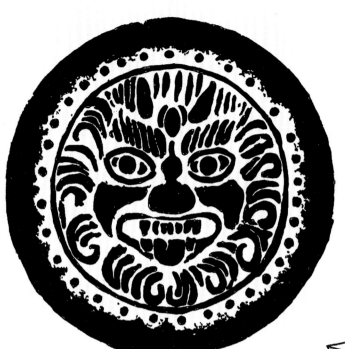

兽面纹（隋唐）
图案所属器物：瓦当

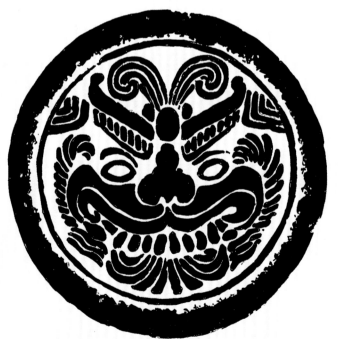

兽面纹（隋唐）
图案所属器物：瓦当

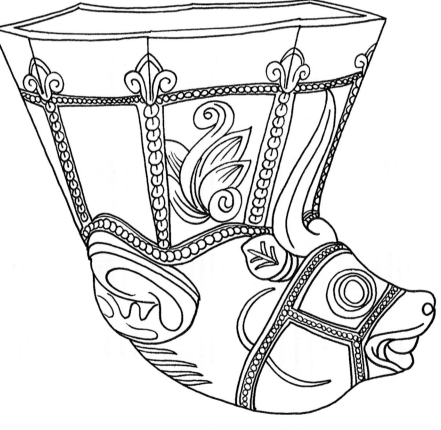

牛首杯（唐代）
图案所属器物：瓷器
出处：美国安大略博物馆藏

◎ 西方的丰饶角——大唐的兽首杯

在古希腊和古罗马的神话故事中，装满鲜花和水果的羊角状盛器被称为"丰饶角"，象征着丰收和富饶，也象征着和平与仁慈。故此，西方的雕塑和绘画作品中，人物手持羊角形酒杯的形象屡见不鲜。西方将这种角形酒器叫作"来通"。"来通"是希腊语的译音，有流出的意思。在礼仪和祭祀场合往往用角形酒器，表示对神的致敬。

擅长金属工艺的古波斯人制作的金银器中，有大量前端为兽头，后端为角状的酒杯。兽头有狮子、鹰、公羊等，也有想象中的怪兽造型。在唐朝，西方的文化和物产随着丝绸之路贸易的兴盛，更大量地涌入中国。工艺美术的技艺、样式也被思想开放和喜好新奇的唐王朝统治者所接受。因此，在唐代文物中，出现了充满异域风情的兽首角杯。

1970年，陕西西安何家村窖藏金银器被发现，这批珍贵的唐代文物中，有一件玛瑙材质的兽首角形杯。玛瑙杯长15.6厘米，口径5.9厘米，玲珑剔透，精美无双。玛瑙的材质精良，上有深浅浓淡天然色彩的变化和过渡。工匠巧妙利用玛瑙料本身的色彩，雕琢出一个造型生动、刻画鲜明的兽头，兽角似羚羊，而面部却似牛，两眼圆睁，神情活灵活现。兽首的口鼻部有类似笼嘴状的金冒，能够卸下来，将实用

性与艺术美感完美地结合在一起。

这件兽首玛瑙杯的制作者，到底是中国工匠还是波斯工匠？这是一件纯粹的舶来品，还是唐朝的工匠吸收外来风格技艺的新创？目前说法并不统一。在《旧唐书》中有"开元十六年大康国献兽首玛瑙杯"的记载，因此有人认为这件珍贵的玛瑙杯是国外进贡给唐王朝的。但从玛瑙杯整体的艺术风格来看，在外来的题材和形式中，却透露出一种中国独有的典雅温润的神韵，与西方和古波斯的角杯风格大有不同。所以也有可能这件作品是唐代工匠学习外来工艺后的杰作。

⬇ 玛瑙兽首角形杯（唐代）
陕西西安南郊何家村窖藏出土
陕西历史博物馆藏

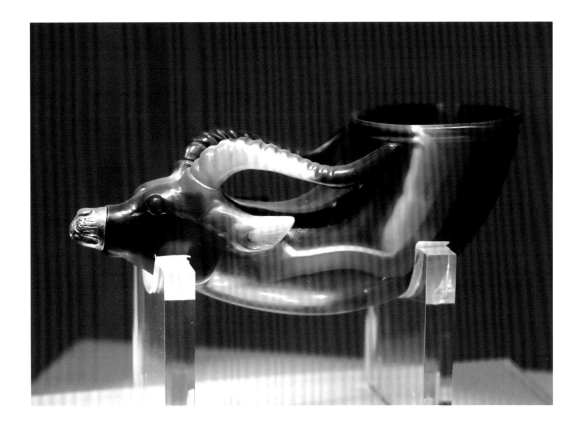

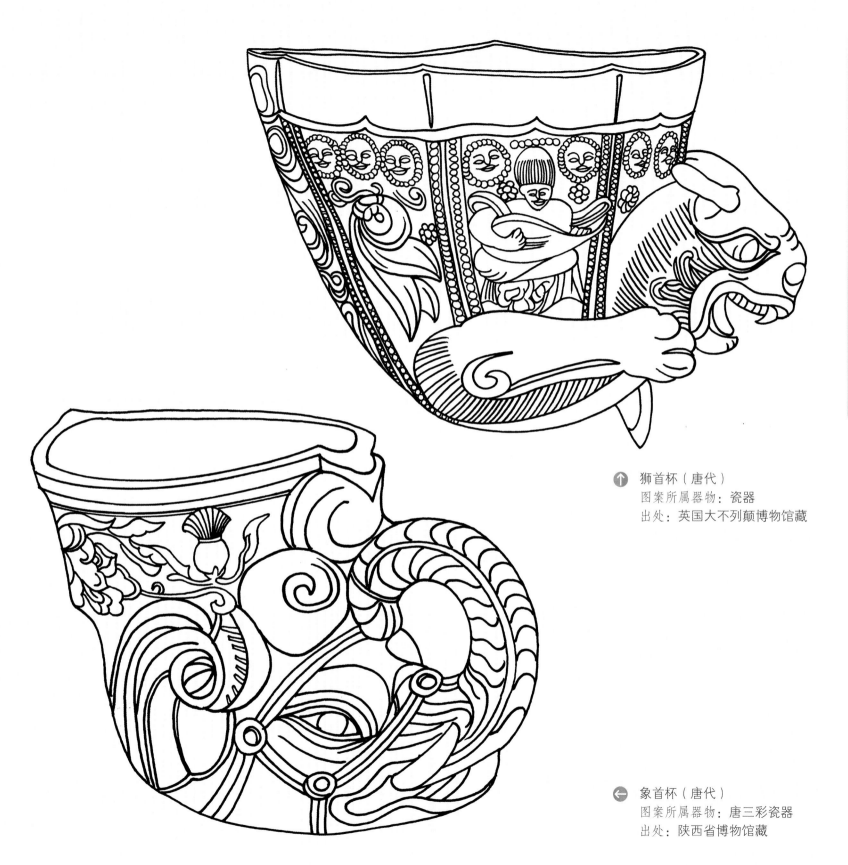

↑ 狮首杯（唐代）
图案所属器物：瓷器
出处：英国大不列颠博物馆藏

← 象首杯（唐代）
图案所属器物：唐三彩瓷器
出处：陕西省博物馆藏

隋唐陶器

隋唐时期陶器以陶俑和三彩釉陶器为主，三彩釉陶器也就是我们常说的"唐三彩"。唐代陶器主要是作为陪葬的冥器而存在，由于当时盛行厚葬之风，人们在现实生活中享乐，也希望将生前的事物全带入死后的世界，因此陶器的内容几乎涵盖生活的方方面面，使用数量也十分之大。用陶烧制建筑、家居模型、人物、动物陶俑，还有瓶、壶、碗、盘等生活用品作为随葬品，模拟墓主人在世时候的生活场景。盛唐经济文化空前繁荣，唐代陶器也呈现出饱满浑圆的造型特点，刻画写实，栩栩如生。

1973年安徽合肥市西郊隋墓出土的随葬器物有陶俑、陶器、瓷器、铜钱和墓志等。其中有陶制双羊一件，一头公羊和一头母羊并卧，体态丰肥，全身卷毛，应是一对绵羊。公羊昂头前视，双角卷曲前伸，母羊无角，回头望着羊羔。还有双凫一件，雄凫昂头作欲鸣状，雌凫俯视腹下四只小凫。另有两件造型奇异的人面鸟，上身作人形，下身为鸟形，一为男人面，一为女人面，皆为立姿，昂头挺胸，身着开领宽袖上衣，两手藏于袖内，拱于胸前；翅膀合于脊背，尾高翘，双腿并立，脚爪张开，三爪向前，一爪向后。

⬆ 镇墓兽纹（隋代）
图案所属器物：陶俑
出处：安徽合肥市西郊隋墓出土

⬅ 异形陶狗（唐代）
图片来源：美国纽约大都会博物馆

→ 双羊纹（隋代）
图案所属器物：陶器
出处：安徽合肥市西郊隋墓出土

↓ 人面陶鸟纹（隋代）
图案所属器物：陶俑
出处：安徽合肥市西郊隋墓出土

↘ 双凫纹（隋代）
图案所属器物：陶器
出处：安徽合肥市西郊隋墓出土

隋、唐的古兽图案

◎ 隋唐时期的镇墓兽

镇墓兽是古代墓葬中的一种冥器。古人认为死后有阴间，为防止恶鬼危害死者灵魂而在墓中设置镇墓兽，以达到驱邪庇佑的作用。镇墓兽在战国楚墓中最为常见，流行于魏晋至隋唐时期。造型上是怪兽的形态，通常由兽面和鹿角组成，隋墓、唐墓中还曾出土极为少见的人面兽身镇墓兽。安徽合肥市西郊隋墓曾出土镇墓兽两件，皆蹲坐状，脊背有五撮竖鬃毛，长竖尾，尾梢卷成圆圈，前腿上部有一撮卷毛，四蹄向前皆伸四爪。其中一件为狮面，两耳向左右伸展，怒眉大眼，张口露牙；另一件为人面，头戴圆形小冠，顶有三小孔，为插装饰的残迹，竖眉圆眼，高鼻梁狮形鼻，两腮肌肉凸起，嘴角下斜，构成一副凶气逼人的模样。

二图均为：

镇墓兽纹（隋代）
图案所属器物：陶俑
出处：河南孟州市店上村唐墓出土

卧牛纹（唐代）
图案所属器物：陶塑
出处：山西出土

镇墓兽纹（唐代）
图案所属器物：陶塑
出处：河北出土

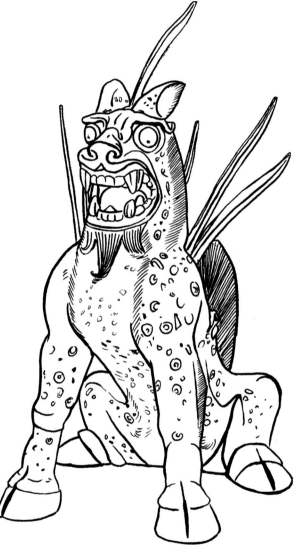

卧犬纹（隋代）
图案所属器物：陶塑
出处：河南省博物馆藏

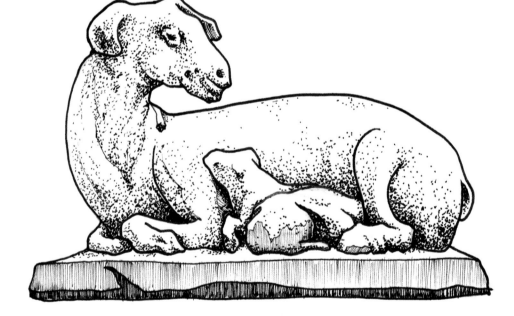

母子羊纹（隋代）
图案所属器物：陶塑
出处：安徽出土

镇墓兽纹（初唐）
图案所属器物：陶塑
出处：新疆出土

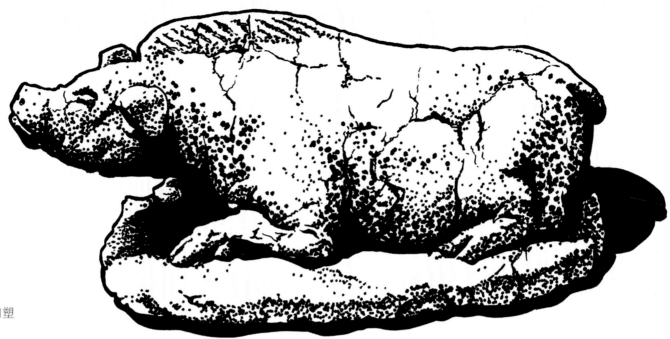

公猪纹（隋代）

图案所属器物：陶塑

出处：安徽出土

母猪哺崽纹（隋代）

图案所属器物：陶塑

出处：安徽出土

鸡纹（唐代）
图案所属器物：陶塑
出处：河北献县唐墓出土

独角怪兽纹（唐代）
图案所属器物：陶塑
出处：河北献县唐墓出土

◎ 河北献县唐墓

　　河北献县唐墓由墓道、辅道、墓门、墓室构成，地表未见封土。墓中共出土陶制葬品54件，墓门内左右有武士俑、天王俑各1件，墓室前部放置日用陶器及陶模型，中部放置陶俑。陶俑种类十分丰富，包括各式人物俑14种，以及各式陶动物和陶器物。陶俑均涂彩，但彩色部分已大量脱落。

牛纹（唐代）
图案所属器物：陶塑
出处：河北献县唐墓出土

鸡纹（唐代）
图案所属器物：陶器
出处：山西长治市唐墓出土

猪纹（唐代）
图案所属器物：陶器
出处：山西长治市唐墓出土

卧牛纹（唐代）
图案所属器物：陶器
出处：山西长治市唐墓出土

牛纹（唐代）
图案所属器物：陶器
出处：山西长治市唐墓出土

◎ 陕西礼泉县唐安元寿夫妇墓

　　安元寿陪葬昭陵，唐安元寿夫妇墓在陕西礼泉县赵镇新寨村东南约一公里处。此墓遭受自然和人为的破坏，曾大量进水，不但淤土较厚，而且塌落也较严重。前角道有两个明显的盗洞，一个在石门内东侧，一个在南口靠近东壁处。墓内文物多被盗走或扰乱，清理出较完整的随葬品100多件，其中三彩俑3件、彩色灰陶俑1件和数量很多的彩色红陶俑，包括人物俑和各类动物俑。

↑ 蹲立状狗纹（唐代）
图案所属器物：陶塑
出处：陕西礼泉县唐安元寿夫妇墓出土

↗ 狗纹（唐代）
图案所属器物：陶塑
出处：陕西礼泉县唐安元寿夫妇墓出土

→ 长嘴昂首卧猪纹（唐代）
图案所属器物：陶塑
出处：陕西礼泉县唐安元寿夫妇墓出土

↑ 鸡纹（唐代）
　图案所属器物：陶塑
　出处：陕西礼泉县唐安元寿夫妇墓出土

↗ 羊纹（唐代）
　图案所属器物：陶塑
　出处：陕西礼泉县唐安元寿夫妇墓出土

→ 猪纹（唐代）
　图案所属器物：陶塑
　出处：陕西礼泉县唐安元寿夫妇墓出土

→ 平卧匍匐状狗纹（唐代）
　图案所属器物：陶塑
　出处：陕西礼泉县唐安元寿夫妇墓出土

→ 伏兽纹（唐代）
图案所属器物：陶塑
出处：河北出土

↓ 花斑牛纹（唐代）
图案所属器物：陶塑
出处：辽宁出土，
辽宁旅顺博物馆藏

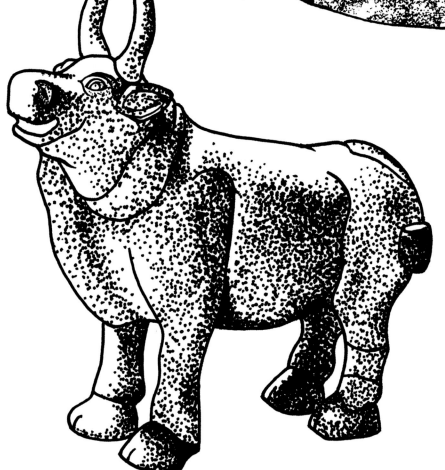

兽头纹（唐代）
图案所属器物：陶器
出处：山西长治市唐墓出土

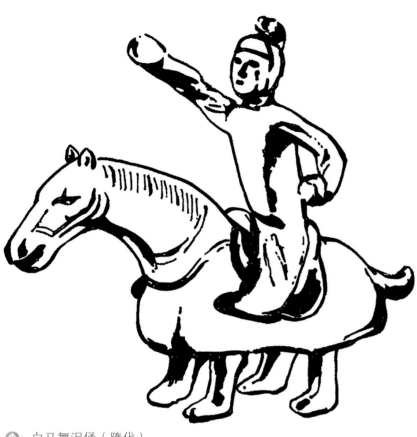

卧犬纹（唐代）
图案所属器物：陶塑
出处：山西出土

白马舞泥俑（隋代）
图案所属器物：泥俑
出处：新疆吐鲁番阿斯塔纳 337 号墓出土

黄牛纹（唐代）
图案所属器物：陶塑
出处：河南出土，
河南洛阳博物馆藏

犊车纹（唐代）
图案所属器物：陶塑
出处：湖北出土

◎ 人首鱼身纹

　　隋唐、五代、宋、元墓葬中常出土一些神怪俑，比如人物俑、动物俑或其他特殊造型的俑，其中有一种人首鱼身俑。人首鱼身俑，也被称为人面鱼，是一种人首和鱼身相结合的墓葬神怪俑。人首鱼身纹在中国历史上并不少见，目前所见最早的人首鱼身纹是仰韶文化半坡时期彩陶盆内壁装饰上的人面鱼纹。人首鱼身纹主要用于丧葬，其功能与死生转化、灵魂安慰或者引导灵魂回归等有关。

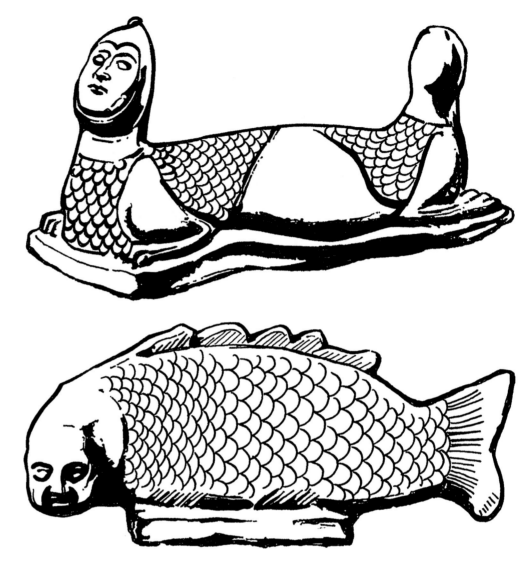

↗ 人首龙身纹（唐代）
图案所属器物：陶俑
出处：河北献县唐墓出土

→ 人首鱼身纹（唐代）
图案所属器物：陶俑
出处：河北献县唐墓出土

→ 人首鱼身纹（五代）
图案所属器物：陶俑
出处：江苏出土，
南京博物院藏

唐三彩

　　唐三彩，是盛行于唐代的一种低温铅釉陶器。其釉色有黄、绿、白、褐、蓝、黑等色彩。因多以黄、绿、褐三色为主，故名"唐三彩"。

　　唐三彩在高温烧制时各色铅釉四处流动，釉色形成了交融流淌的效果。出窑以后，既有原色，又有两色或多色相互混合而成的间色、复色，所以色彩效果斑驳陆离、富于变化。唐三彩主要分为生活器物和唐三彩俑两大类，在唐三彩俑中又分为人物俑和动物俑，动物俑的塑造非常精彩生动。因唐代对外交流频繁，作为交通工具的马和骆驼更是成为唐三彩的主要表现对象。唐代厚葬之风盛行，故唐三彩的主要使用功能为殉葬的明器。

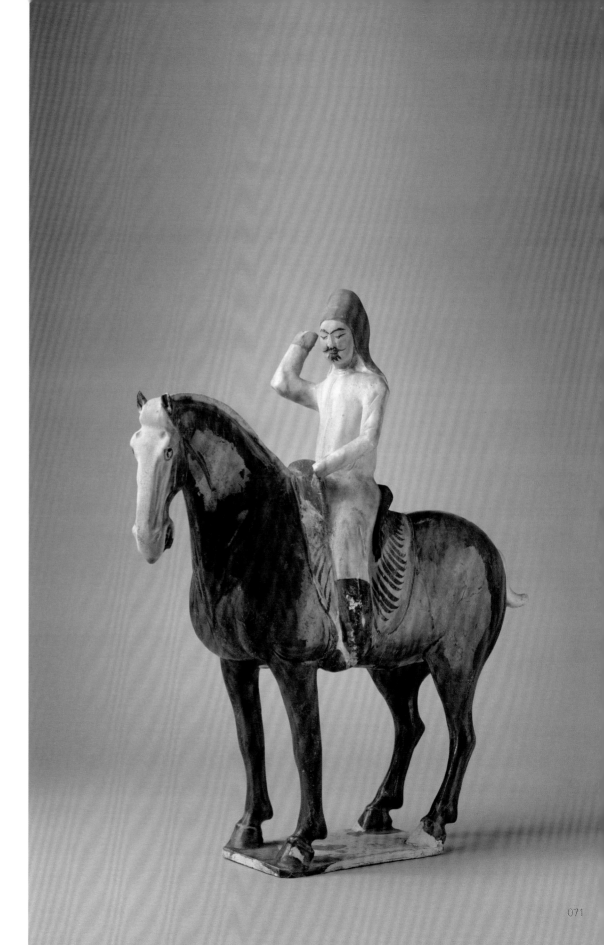

唐三彩骑马俑（唐代）
图片来源：美国纽约大都会博物馆

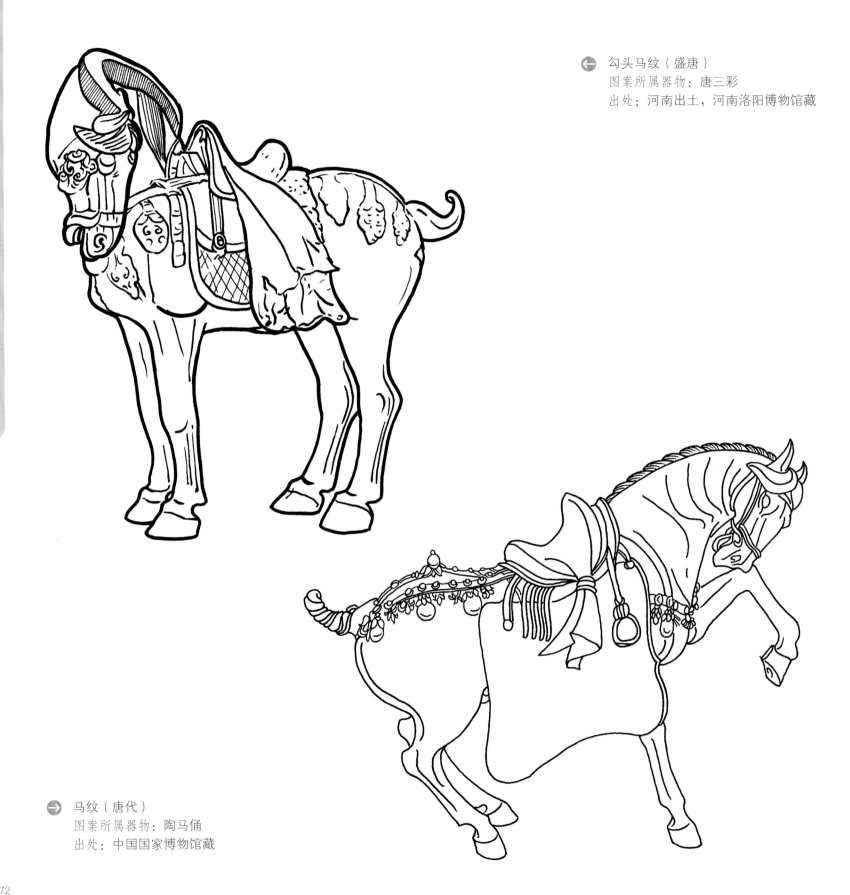

勾头马纹（盛唐）
图案所属器物：唐三彩
出处：河南出土，河南洛阳博物馆藏

马纹（唐代）
图案所属器物：陶马俑
出处：中国国家博物馆藏

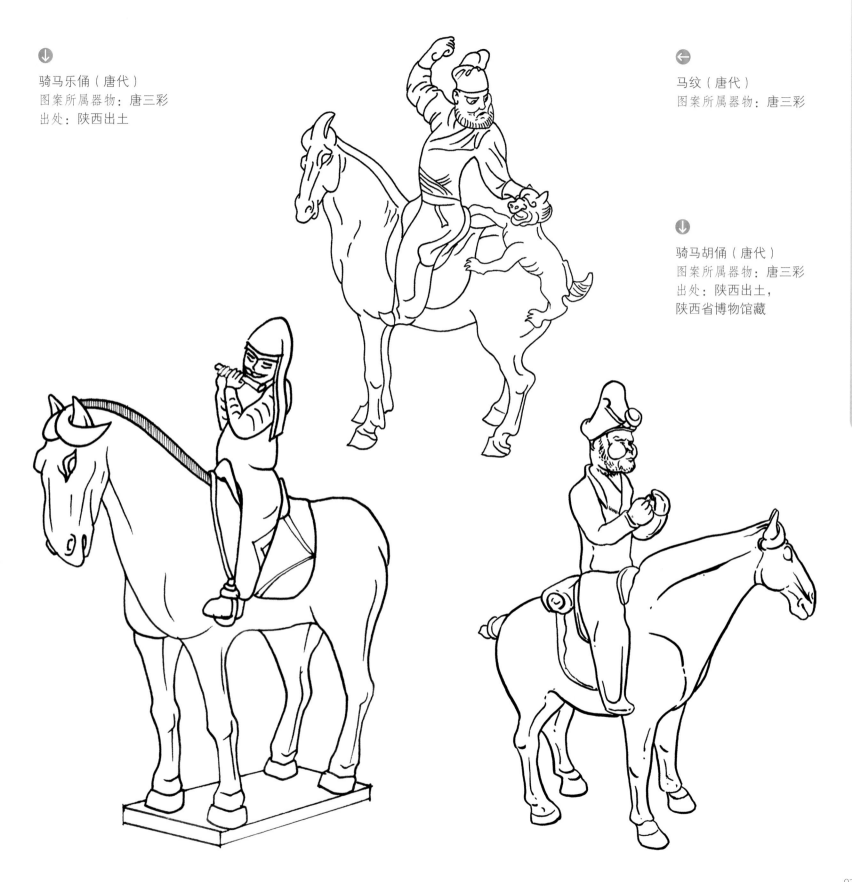

骑马乐俑（唐代）
图案所属器物：唐三彩
出处：陕西出土

马纹（唐代）
图案所属器物：唐三彩

骑马胡俑（唐代）
图案所属器物：唐三彩
出处：陕西出土，
陕西省博物馆藏

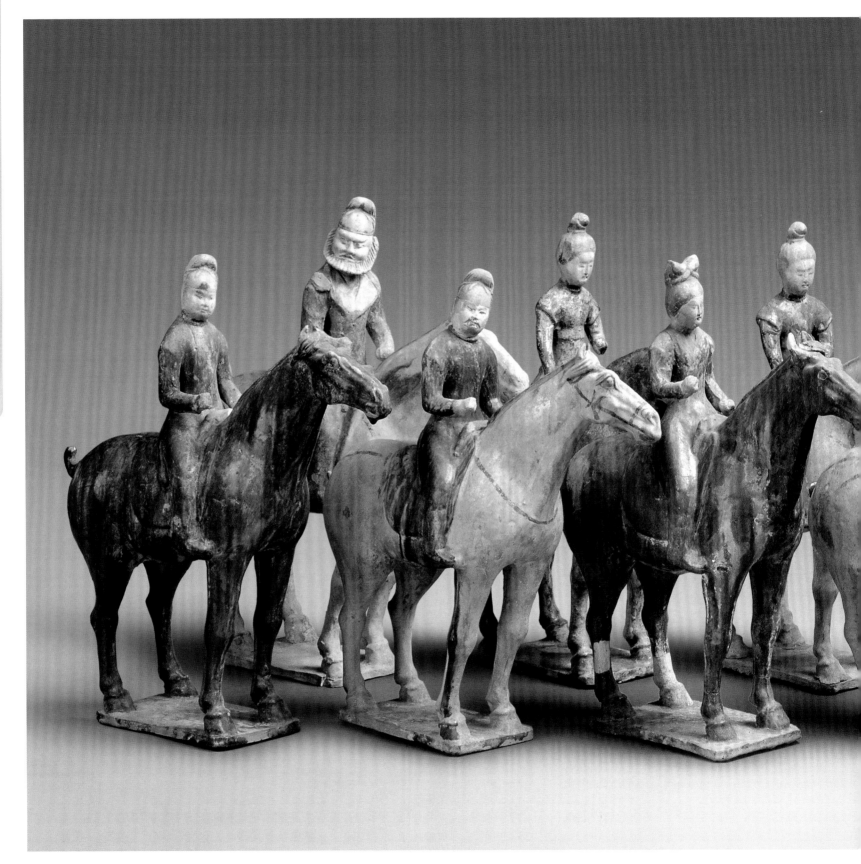

◎ 唐三彩骑马俑队列

这组唐三彩骑马俑队列中塑造了众多人物骑马的形象，这反映了当时唐人出行骑乘马匹的社会风尚。骑马者有"骏马骄行踏落花，垂鞭直拂五云车"的翩翩少年公子，也有当时自由开放的女性。图中塑造出一位姿容秀美、神态自信、跨乘高头骏马的唐代美女形象。骑马俑中还有许多高鼻深目、虬须异装的胡人，反映了唐代胡商云集、胡风盛行的情景。

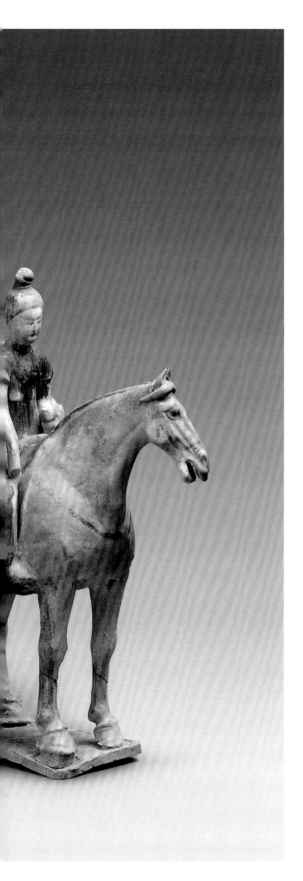

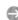
骑马胡俑（唐代）
图案所属器物：唐三彩
出处：陕西出土，
陕西省博物馆藏

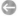
三彩骑俑队列（唐代）
甘肃省秦安县叶家堡出土
甘肃省博物馆藏

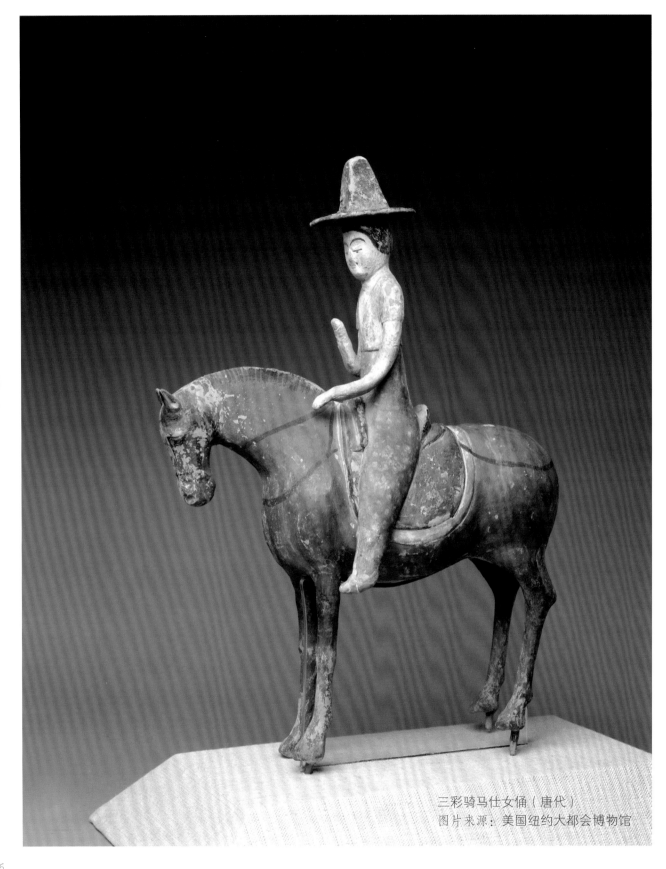

三彩骑马仕女俑（唐代）
图片来源：美国纽约大都会博物馆

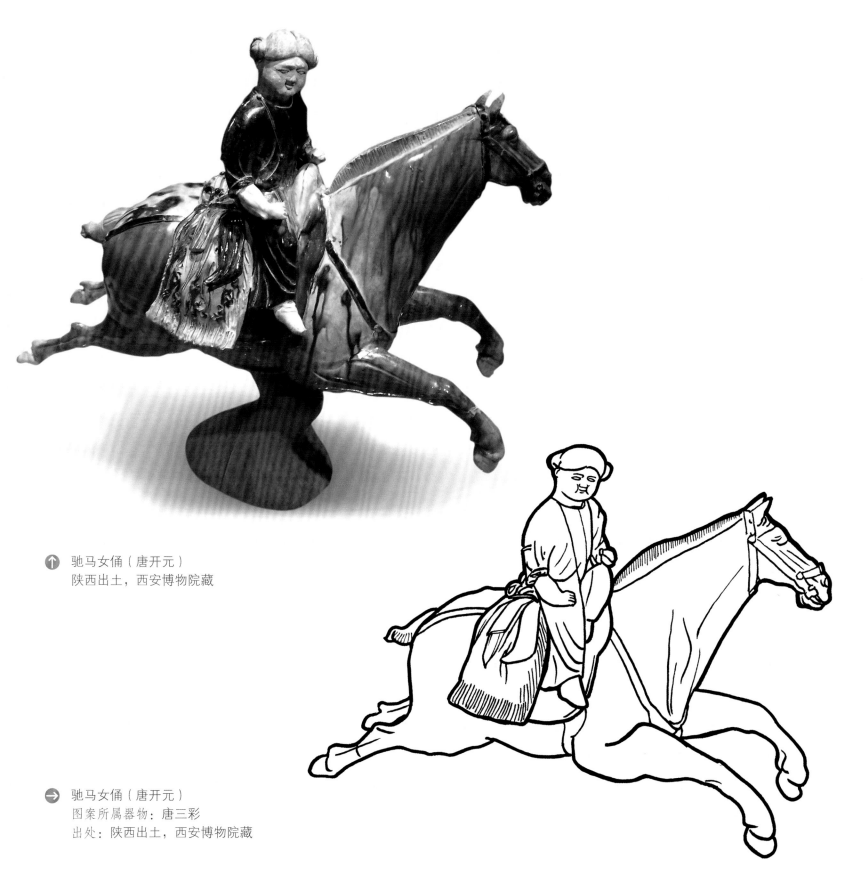

驰马女俑（唐开元）
陕西出土，西安博物院藏

驰马女俑（唐开元）
图案所属器物：唐三彩
出处：陕西出土，西安博物院藏

三图均为：

马纹（唐代）

图案所属器物：唐三彩

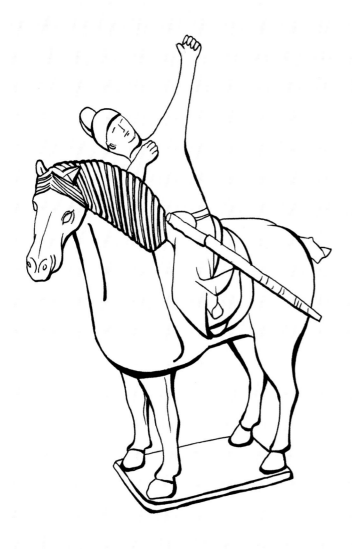

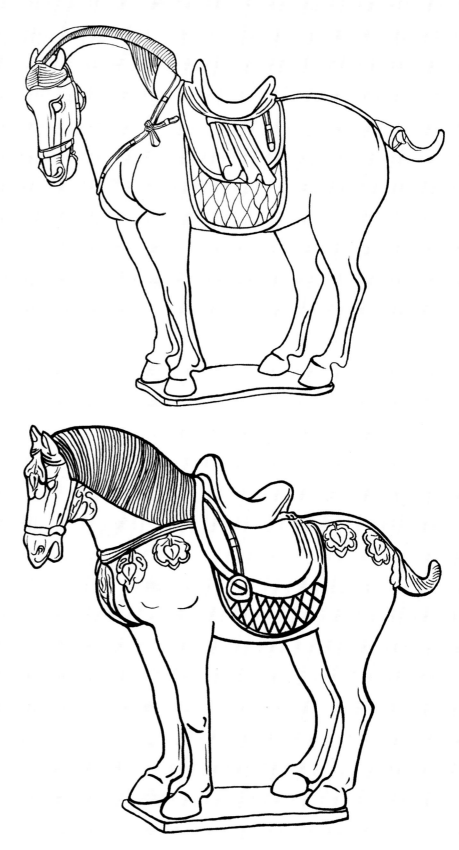

⬆ 骑马射雕纹（唐代）
图案所属器物：唐三彩绞胎俑
出处：陕西出土

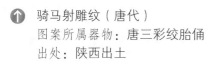

↗ 黑马纹（唐代）
图案所属器物：唐三彩
出处：河南出土，河南洛阳文物工作队藏

➡ 鞍马纹（盛唐）
图案所属器物：唐三彩
出处：河南出土，河南洛阳博物馆藏

↑ 彩绘泥塑骑马仕女俑（唐代）
图片来源：美国纽约大都会博物馆

← 啸马纹（盛唐）
图案所属器物：唐三彩
出处：河南出土

⬆ 猎骑胡俑（唐代）
图案所属器物：唐三彩
出处：陕西出土

⬉ 毛驴纹（中唐）
图案所属器物：唐三彩
出处：河南出土

⬅ 毛驴纹（唐代）
图案所属器物：蓝釉陶俑
出处：陕西出土

◎ 神驼承载的歌舞升平
——唐三彩骆驼载乐俑

骆驼是西北边陲丝绸古道上的"沙漠之舟"，一峰峰骆驼，在丝绸之路上跋涉。乘驼到长安的使者，运货来往各国贸易的商人，骆驼承载来大唐的盛世，承载来文化的繁荣。正是因为骆驼的重要象征意义，唐代工匠用现实主义与浪漫色彩相结合的手法，创作了唐三彩陶艺的珍品"骆驼载乐俑"。这件作品出土于陕西西安鲜于庭诲墓，一面世就惊艳了世人，被定为国宝级文物。

唐三彩为唐代彩色釉陶器的通称。唐三彩是唐代陶器装饰的典范，也是中国古代陶艺史上独树一帜的珍品。唐三彩最大的特色是色彩和烧制工艺的运用与完美结合，工艺美的装饰特征在唐三彩中表现得格外明显。因唐三彩釉料中含有大量的铅，铅可以降低釉料的熔解温度，在窑炉里烧成时，各种金属呈色剂熔于铅釉中并向四周扩散和流动，黄、绿、褐等多种颜色互相浸润交融，釉面滋润光亮，并形成绚丽多彩、斑驳陆离的釉彩效果，烘托出了富丽堂皇、洒脱自如、富有浪漫色彩的盛唐气氛。

唐三彩"骆驼载乐俑"塑造了一匹高大雄健的骆驼，昂首挺立，引颈嘶鸣。驼背上载着一个铺有华丽毛毡的平台，五名乐手围坐于上。这是一种夸张的艺术表现手法，放大了骆驼的比例，反而深化和升华了作品的主题。大唐盛世，骆驼代表着往来交流的商贸和文化繁荣，演奏各种西域乐器、引吭高歌的乐队象征着太平盛世。作品中人物和动物都刻画得栩栩如生、姿态生动，一派雍容的气象，体现了大唐富足安宁、蓬勃向上的盛世风貌。

↓ 骆驼载乐俑（唐开元）
图案所属器物：唐三彩
出处：陕西出土，
中国国家博物馆藏

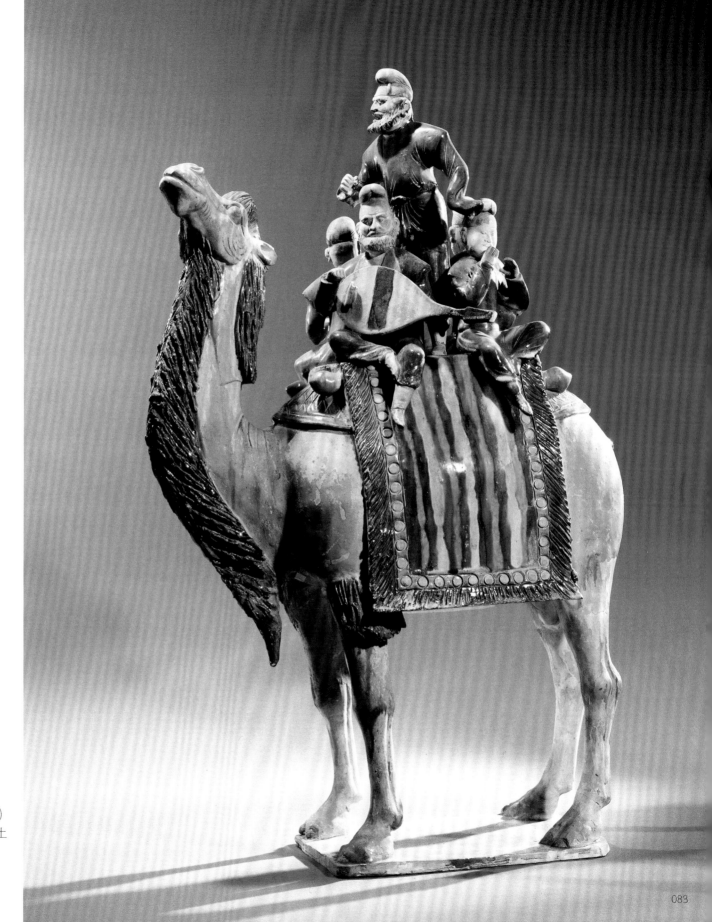

三彩骆驼载乐俑（唐代）
陕西西安鲜于庭诲墓出土
中国国家博物馆藏

◎ 三彩胡人牵驼俑

在唐代丝绸之路上，东去西来的中外商旅，皆靠骆驼作为脚力。坚忍耐劳的骆驼，踏过漫漫长路，驮起了中西交流的丰富物产，也成为当时东西方文化交流的象征。在唐三彩陶俑之中，有许多胡人牵驼造型。这件胡人牵驼俑塑造了一位身着当时流行的三角翻领长袍、脚蹬皮靴、满面虬髯的胡商，手牵一头壮健伟岸的骆驼。陶俑的造型真实反映了当时西域商人的装束、面容以及丝绸之路上商贸繁盛的景象。

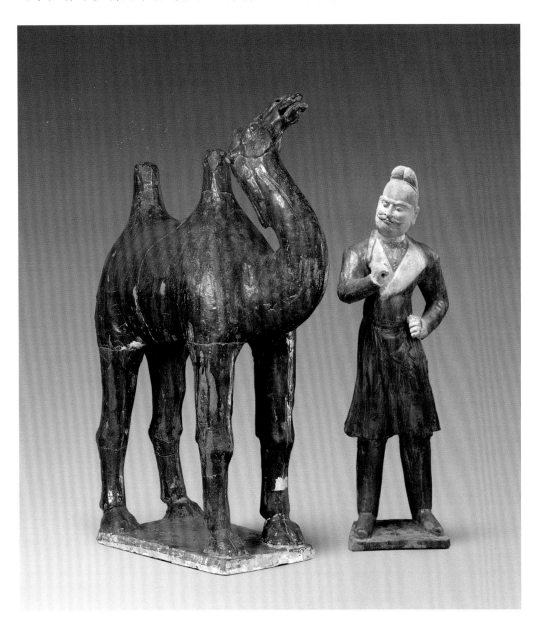

三彩胡人牵驼俑（唐代）
甘肃省秦安县叶家堡出土
甘肃省博物馆藏

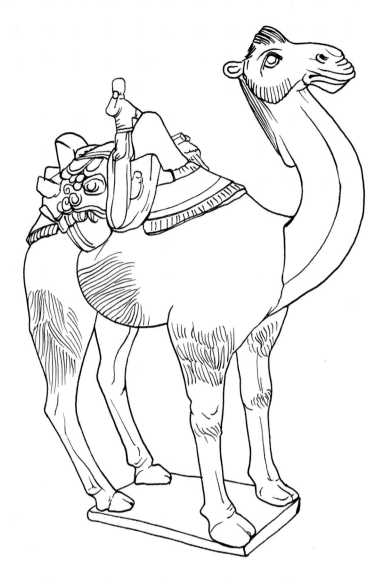

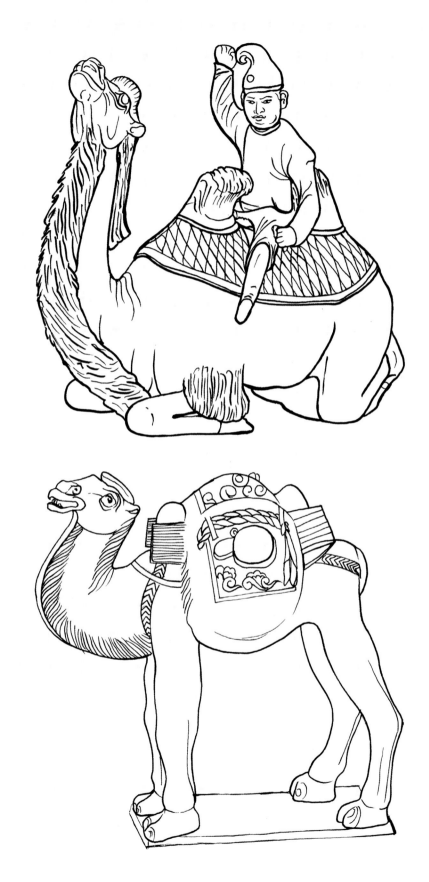

↑ 乘人骆驼纹（唐代）
图案所属器物：唐三彩
出处：陕西出土

↗ 骑卧驼俑（唐开元）
图案所属器物：唐三彩
出处：陕西出土

→ 驼纹（唐代）
图案所属器物：唐三彩
出处：河南出土

啃爪狮子唐三彩（唐代）
陕西出土
美国弗利尔·赛克勒美术馆藏

⬇ 啃爪狮子纹（唐代）
图案所属器物：唐三彩
出处：陕西出土，美国弗
利尔·赛克勒美术馆藏

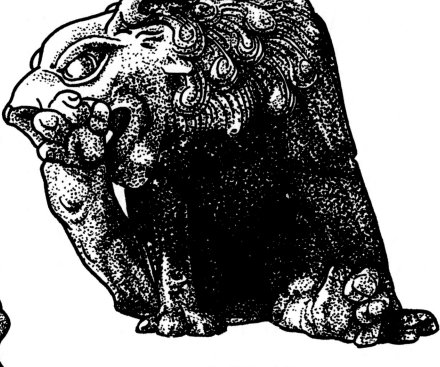

⬆ 狮纹（唐代）
图案所属器物：唐三彩
出处：陕西出土

⬆ 三彩龙头形建筑构件（唐代）
图案所属器物：三彩器
出处：陕西铜川黄堡耀州窑遗址出土

◎ 唐三彩生活器具

唐三彩文物中除了人物、动物俑以外，还有大量的生活器具。如水器、酒器、饮食器、文具、陶枕等等。这些器物在装饰上也吸收了外来文化的特色。如上海博物馆收藏的三彩贴花兽头纹龙柄龙首壶，其装饰运用堆塑手法，在壶身上制作出高浮雕立体装饰，这是当时盛行的工艺，源于萨珊波斯金银器浮雕式图案纹样的影响。唐三彩器皿有很多装饰动物造型的作品，是将动物形象与器形融合在一起，将实用和审美结合。有的将动物装饰于器口、器把手、器钮等部位，有的则把整个器物做成动物形态，如双鱼形瓶、鸭形杯、鸳鸯形盂等。

⬇ ⬇ 三彩鸳鸯盂（唐代）
图案所属器物：三彩器
出处：河南出土

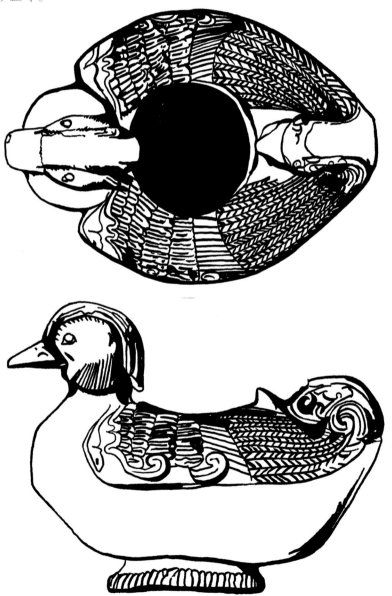

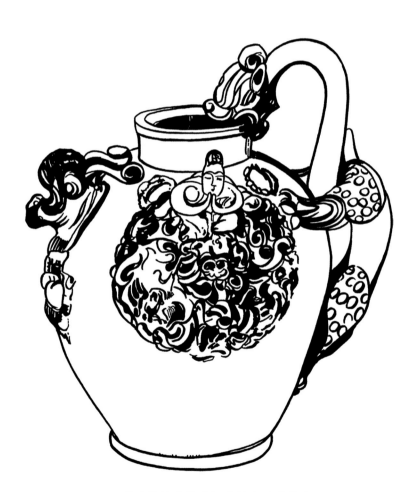

三彩贴花兽头纹龙柄龙首壶（唐代）
图案所属器物：三彩器
出处：上海博物馆藏

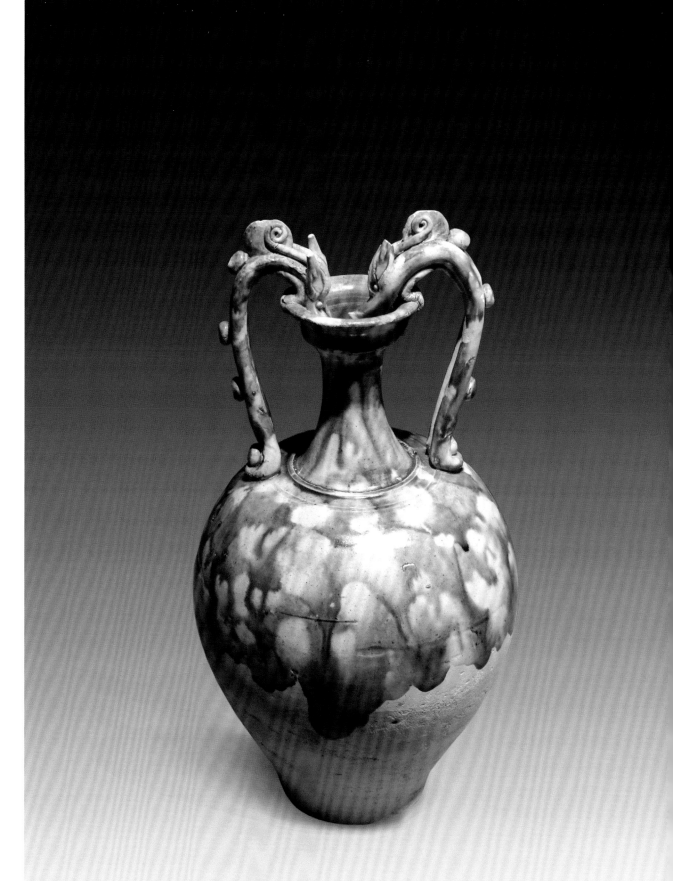

三彩双龙瓶（唐代）
深圳博物馆藏

隋唐时期的瓷器

　　瓷器艺术在中国拥有几千年的悠久历史，瓷器造型和纹样的变化反映着不同历史时期的文化艺术特色。唐代是中国古代瓷器艺术史上的高峰时期，在瓷器的制作工艺和装饰纹样方面都体现出极高的艺术水平，反映出独特的时代审美。大唐盛世繁荣昌盛，对于多种文化的兼收并蓄使唐代瓷器呈现出多元化的特点，在创作的题材和内容上也不断扩大创新。如装饰纹样方面，受外来文化和佛教艺术的影响，出现了独具异域风情的联珠纹、莲瓣纹等等。

　　社会发展带来手工艺技术的进步，随着工匠对各种呈色金属原料特性的认识不断加深，对于化学技术的掌握和运用也大大提高，能烧出各种不同的釉色，如青釉、白釉、黑釉、酱釉、褐釉、黄釉、釉里加绿彩、蓝彩，采用的装饰手法有绘画、划花、刻花、印花、堆贴、捏塑等。稳定的社会带来了安逸享乐的生活，饮茶文化在日常生活中逐渐盛行，带来了对于瓷制茶具的大量需求。由于人们生活情趣和审美意识的提高，对茶的认识并未仅仅停留在饮用的初级定位，而产生了更深层次的品茶文化，因此对瓷器质量也有着高水平要求，"越州瓷、岳州瓷皆青，青则益茶，茶作红白之色；邢州瓷白，茶色红；寿州瓷黄，茶色紫；洪州瓷褐，茶色黑，悉不宜茶。"瓷器的大量外销更是促进了东西方文化之间的碰撞与交融，促进了唐代瓷器的创新。

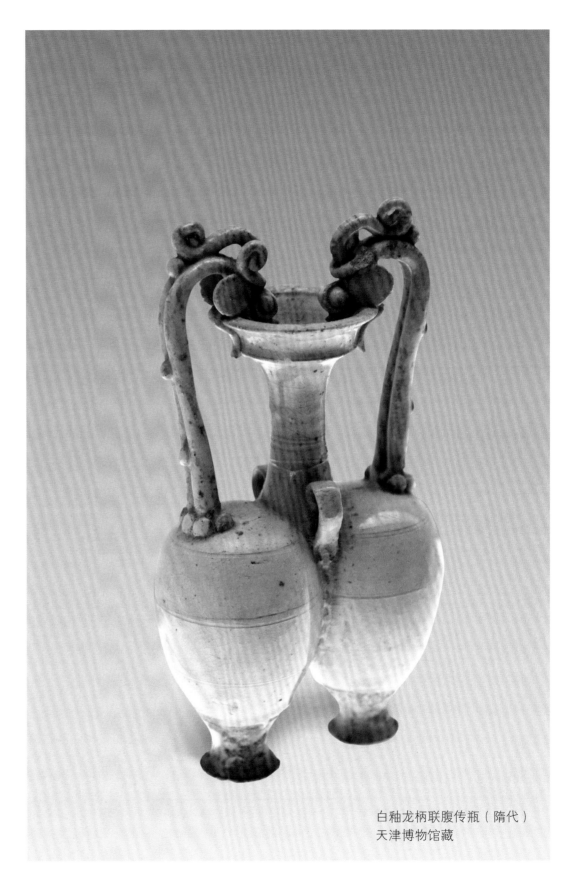

白釉龙柄联腹传瓶（隋代）
天津博物馆藏

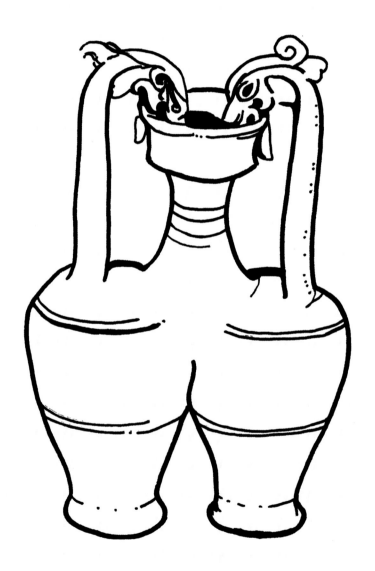

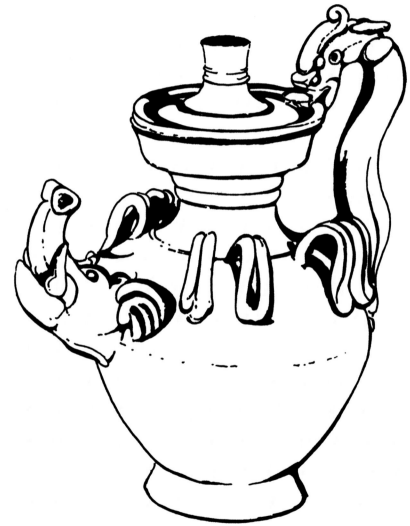

白釉双螭把双身瓶（隋代）

图案所属器物：瓷器

出处：陕西省西安市李静训墓出土

白釉象首龙柄壶（隋代）

图案所属器物：瓷器

出处：河南省安阳县张盛墓出土

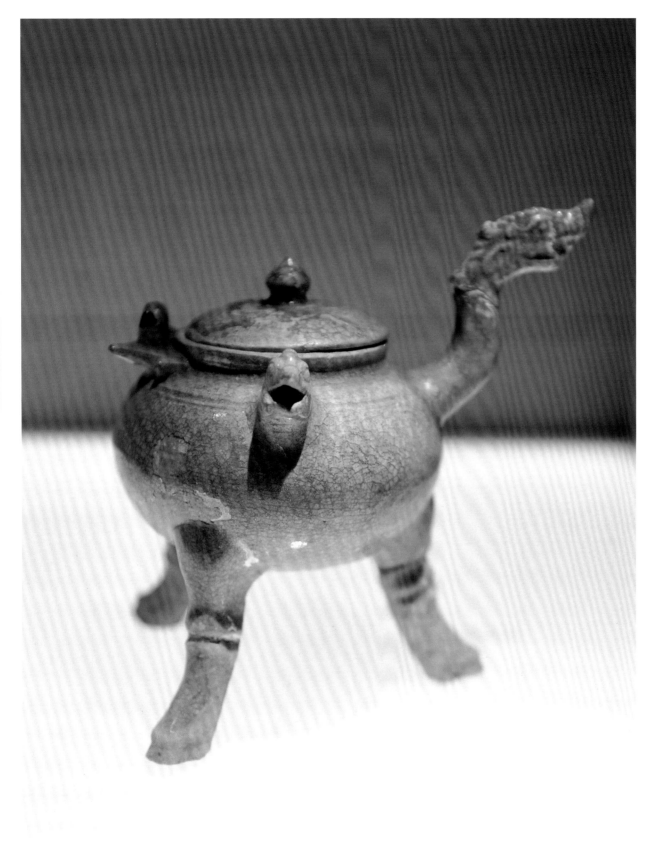

龙柄鸡首盉（唐代）
中国国家博物馆藏

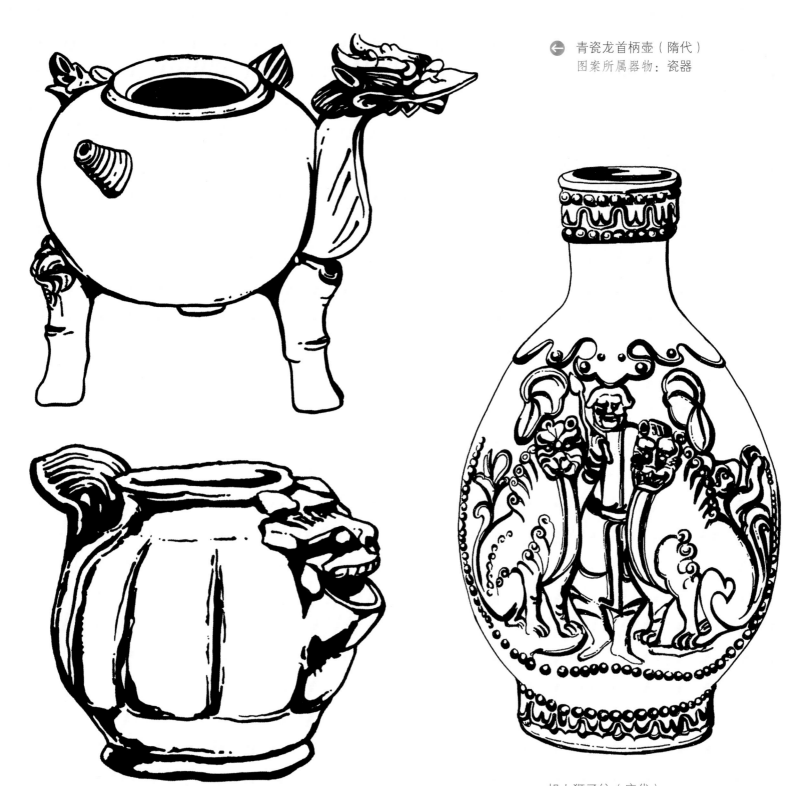

青瓷龙首柄壶（隋代）
图案所属器物：瓷器

褐彩避邪瓷水注（唐代）
图案所属器物：瓷器

胡人狮子纹（唐代）
图案所属器物：瓷器
出处：河北献县唐墓出土

青釉虎形枕（唐代）
图片来源：福州市博物馆

虎枕（唐代）
图案所属器物：瓷器
出处：福建出土，
福州市博物馆藏

兔纹（隋代）
图案所属器物：瓷器

酱色釉虦虎瓷水注（唐代）
图案所属器物：瓷器

三彩犀牛枕（唐代）
图案所属器物：瓷器
出处：江苏出土

唐代金银器

唐代金银器造型精巧多变，装饰丰富多样，使用数量十分巨大。金银器的兴盛是政治、经济、文化、工艺水平多方作用的结果，更有"金银为食器可得不死"之类仙道思想的多重影响。唐代金银器大致可分为食器、饮器、盒、装饰品及宗教用具。唐早期金银器受西方影响，具有明显的外来风格，至中晚期，随着中西文化的交流融合，金银器也越来越多地呈现现出传统风貌。唐代金银器装饰图案题材极为丰富，可以分为几何图案和写实图案两大类，以写实图案为主，几何纹样多装饰在器物边缘。写实图案有珍禽瑞兽、鱼类、龙凤等动物，也有牡丹、莲花、蔓草、石榴等植物，还有人物、山岳、云气纹等其他图案，以及一些刻画生活场景的图案，如仕女狩猎高足银杯，生动地刻画了狩猎的紧张场面和贵族妇女的生活片段。还有乐伎八棱杯、舞马衔杯皮囊式银壶等。这些装饰图案造型优美、丰满、生动，有大唐盛世之风，同时往往含有吉祥寓意。

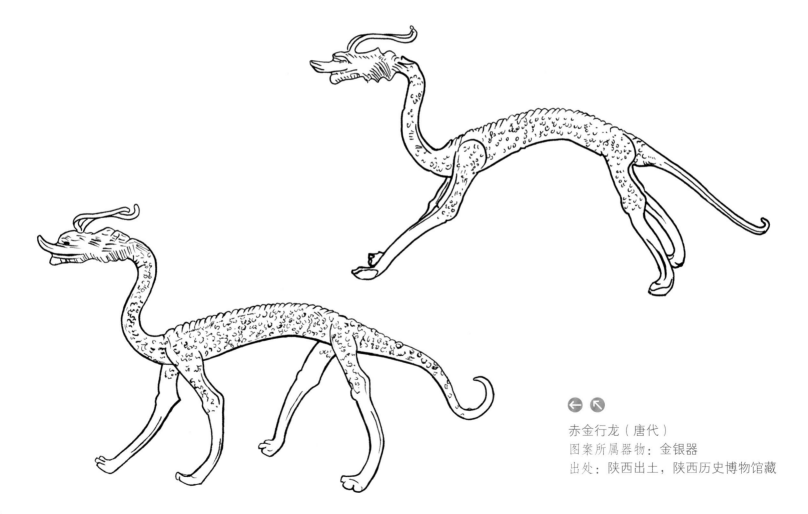

赤金行龙（唐代）
图案所属器物：金银器
出处：陕西出土，陕西历史博物馆藏

第一辑

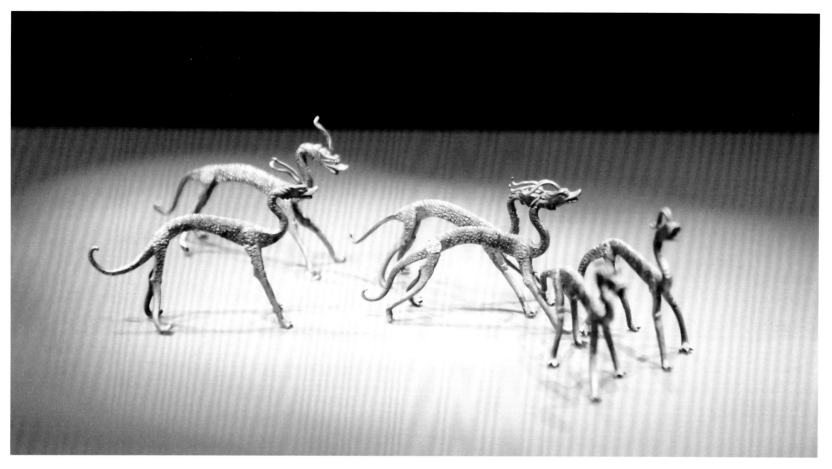

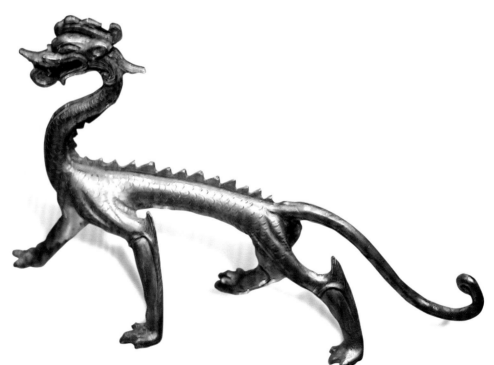

赤金行龙（唐代）
陕西出土
陕西历史博物馆藏

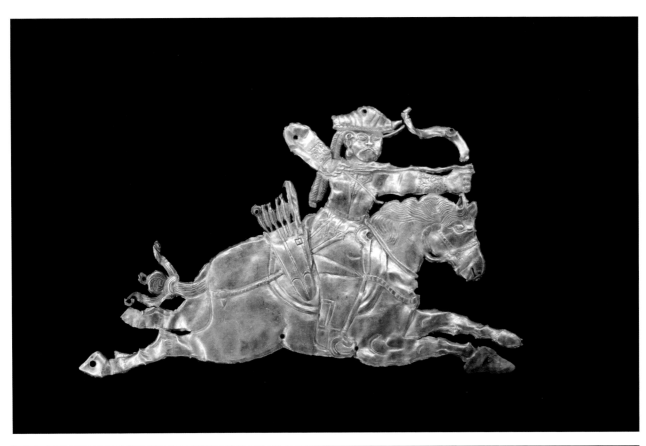

骑射形金饰片（唐代）
青海省海西蒙古族藏族自
治州都兰县热水墓群出土

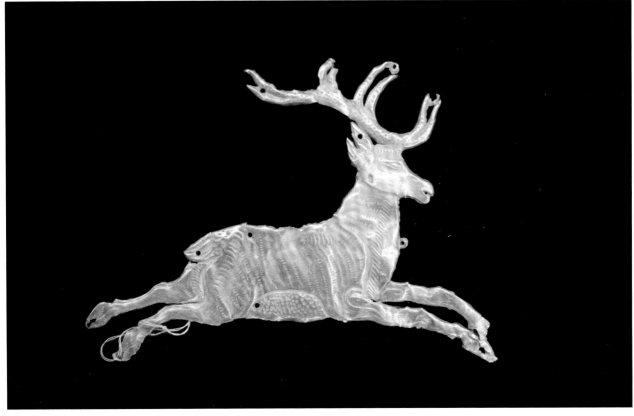

奔鹿纹金饰片（唐代）
青海省海西蒙古族藏族自
治州都兰县热水墓群出土

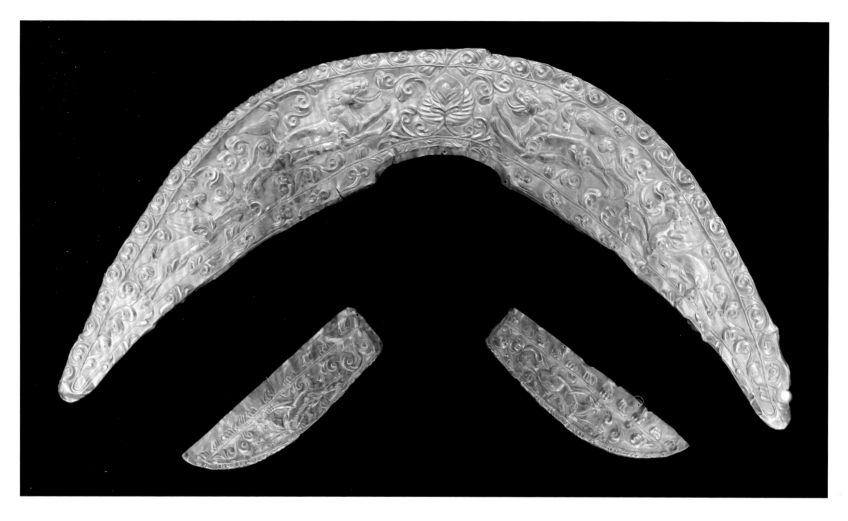

金鞍后桥、金鞍翼（唐代）
青海省海西蒙古族藏族自治州
都兰县热水墓群出土

◎ 金鞍后桥、金鞍翼

　　青海西部蒙古族藏族自治州都兰县所在地，在唐代也是古丝绸之路上的重要驿址，在这里出土的文物，题材、风格、工艺上都呈现草原游牧文化的特色。都兰热水墓群出土的金银饰品工艺精湛，艺术风格独特。其中一组唐代马鞍饰片，由半月形的马鞍后桥装饰片和两块刀刃形的马鞍侧护翼组成。马鞍后桥纹样呈左右对称式，表现两头狮子一左一右向中间飞奔而来，狮子身后是两头翼羊，也呈驰走之态，周围以卷草纹样补白并烘托陪衬主图形。动物造型刻画细致，浮凸的纹样显得形体结实，结构分明，动态矫健生动。动物的布局安排疏密得当，很好地契合装饰物的外形轮廓。两块马鞍侧翼金饰片上的长角山羊与鞍桥装饰的风格统一。这组作品中所体现的活力与生机，既是唐代恢宏阔大精神的反映，也是游牧民族豪放自由性格的体现。

↑ 天马纹（唐代）
图案所属器物：金银器

↖ 鸟纹（唐代）
图案所属器物：金银器

← 野猪纹（唐代）
图案所属器物：银器，野猪联珠
及莲瓣纹银脚杯

→ 奔兽纹（唐代）
图案所属器物：银器，野猪联珠
及莲瓣纹银脚杯

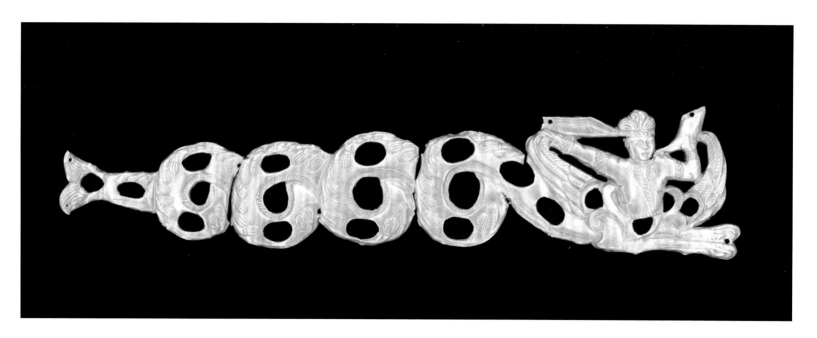

↑ 人身鱼尾金饰片（唐代）
青海省海西蒙古族藏族自治州都兰县
热水墓群出土

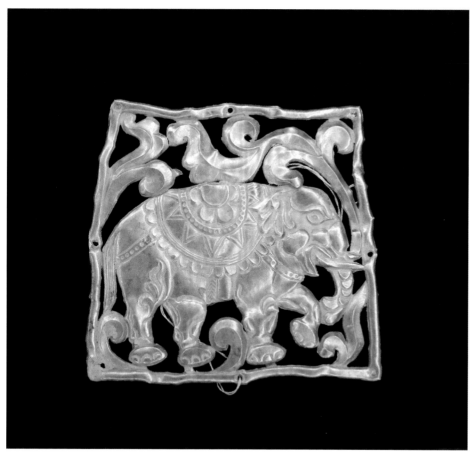

↑ 象纹金饰片（唐代）
青海省海西蒙古族藏族自治州都兰县热水墓群出土

◎ 人身鱼尾金饰片

　　青海都兰热水墓群出土了一件主题罕见的人身鱼尾金饰片。金饰的前端是半身人形，头束发带，发带飞扬在脑后，刻画出迎风飞行之态。人物身穿具有西域特色的翻领袍服，右手持一种牛角形盛器，即西方神话流行的丰饶角，也叫"来通"。人物身生双翼和鸟足，身后却为回旋鱼身鱼尾，有鱼鳞纹饰。金饰片上面有多处圆形和椭圆形镂空孔洞，应是镶嵌的宝石脱落后留下的。经考证，这件饰片很可能装饰于剑鞘之上。这件饰品的形象特别，具有很强的中西方文化和装饰风格互相融合的特色。

◎ 天马来仪
——鎏金舞马衔杯纹银壶

　　"圣皇至德与天齐，天马来仪自海西。腕足徐行拜两膝，繁骄不进踏千蹄。鬈鬃奋鬣时蹲踏，鼓怒骧身忽上跻。更有衔杯终宴曲，垂头掉尾醉如泥。"此诗是盛唐开元年间的宰相、诗人张说所作。诗歌生动地描写了大唐开元年间，宫廷中以舞马表演为唐玄宗祝寿的盛景。《明皇杂录》中也记载了以舞马作为宫廷娱乐的情形。唐玄宗时，宫中饲养了几百匹舞马。这些马训练有素，能够伴随着音乐踏出各种高难度的舞步，如诗中所写："婉转盘跚殊未已，悬空步骤红尘起。"唐玄宗的寿辰被定为千秋节，每年此日，宫廷中要举行盛大的庆贺活动，文武百官齐来为皇帝贺寿，席间便有舞马表演助兴。舞马身披华丽的锦缎和金银辉耀的装饰品，在《倾杯乐》的乐曲中，飞跃腾挪，翩翩起舞。一曲终了之时舞马会衔起满杯琼浆玉液的酒杯，行至皇帝尊前，献酒为皇帝祝寿。大诗人杜甫曾在诗中描写过舞马衔酒献寿之态："舞阶衔寿酒，走索背秋毫。"这种新奇而又奢华的舞马娱乐活动在盛唐时期风靡一时。但"安史之乱"之后，唐王朝由盛转衰，"旧时宫苑秋风冷，舞马成妖被绞杀。"传说这些被弃的会跳舞的马，落入叛军手中，养在马厩里，某天忽然闻乐起舞，被不知内情的叛军认为是马匹成妖，于是均被杀死。舞马的凄惨结局也映射出一个王朝、一段历史的兴衰。

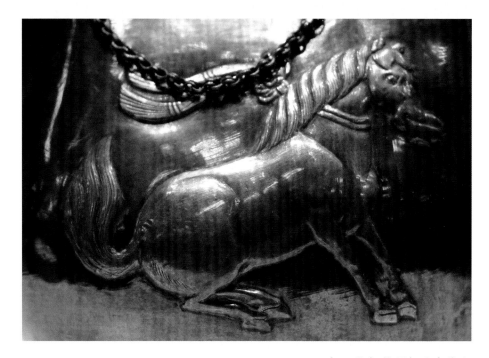

舞马衔杯纹局部（唐代）

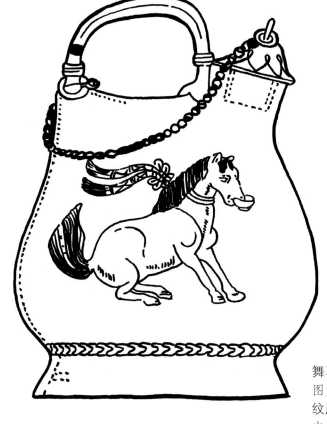

舞马衔杯纹（唐代）
图案所属器物：舞马衔杯纹皮囊式银壶
出处：陕西出土

衔杯的舞马、盛唐的奢华被记录凝聚在一件著名的唐代器皿上，这就是"鎏金舞马衔杯纹银壶"。这件银壶是考古史上重要的发现"陕西西安何家村窖藏金银器"之中的一件。唐代的金属加工工艺非常精湛，并吸收了从丝绸之路传入的古波斯金银器工艺和风格，这件银壶体现出中西文化交流、中外工艺融合的特点，是一件新颖别致、精彩绝伦的杰作。银壶的造型借鉴了游牧民族装水装酒的皮囊样式，以银为材料做出器型，在壶身两面，装饰两匹造型一样的鎏金舞马，

舞马正定格为给皇上衔杯祝寿的瞬间：马的后腿弯曲蹲坐，前腿直立，口中衔一只酒杯，低首温驯。马的造型用来自西域的捶揲工艺制作成浮凸于壶身表面的浮雕状，显得形象更加逼真生动，跃然而出。马的表现风格依然是唐代倾向写实的手法，精湛的技艺将各部分细节刻画得很充分。

银壶上的鎏金舞马，今天仍熠熠生辉，开元盛世的繁荣与奢靡，随着战马的驰骋到舞马的屈膝，仿佛一曲悲歌，余音犹在耳。

舞马衔杯纹银壶（唐代）
陕西西安南郊何家村窖藏出土
陕西历史博物馆藏

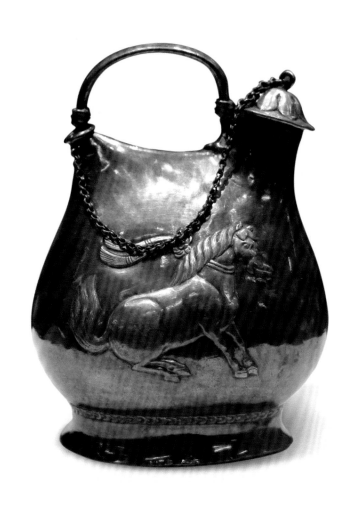
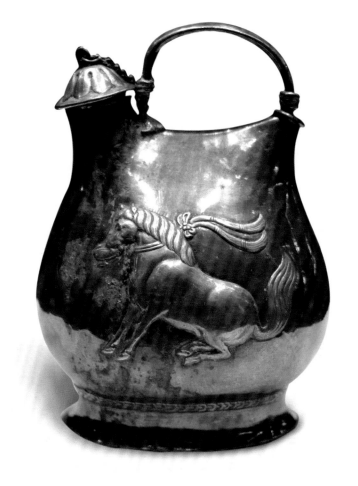

独角神兽纹（唐代）
图案所属器物：银镀金盒
出处：陕西出土

奔象纹（唐代）
图案所属器物：银镀金盒
出处：陕西出土

卧鹿纹（唐代）
图案所属器物：银镀金盒
出处：陕西出土

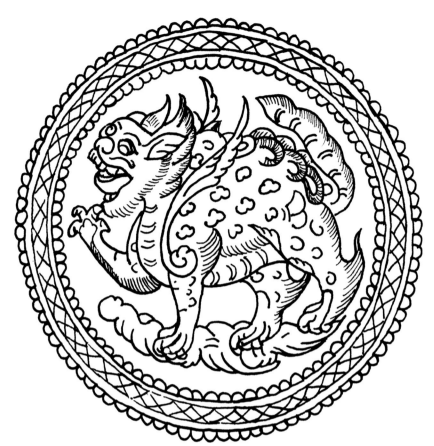

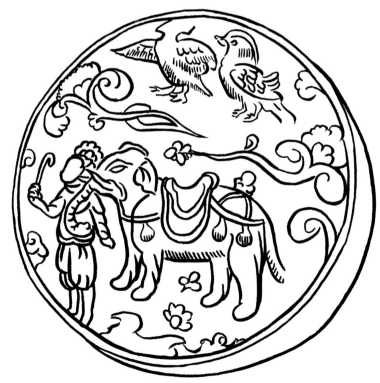

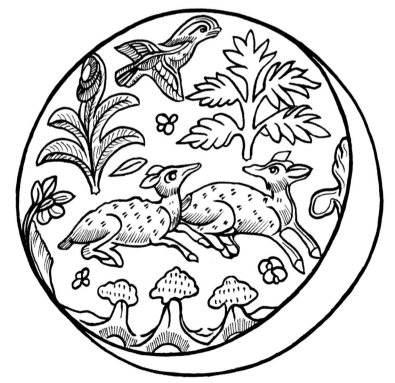

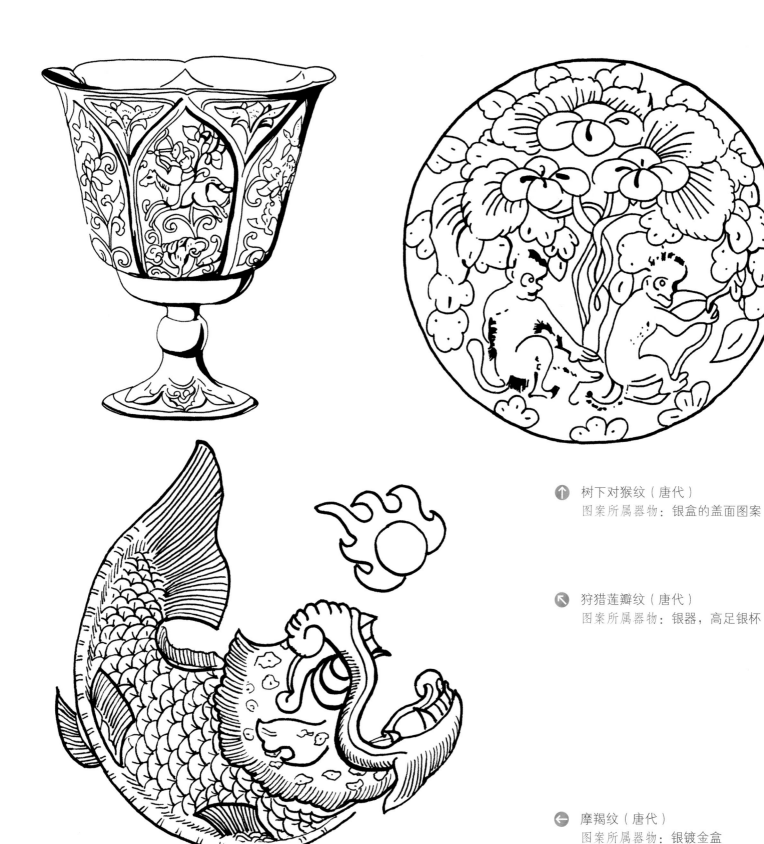

↑ 树下对猴纹（唐代）
图案所属器物：银盒的盖面图案

↖ 狩猎莲瓣纹（唐代）
图案所属器物：银器，高足银杯

← 摩羯纹（唐代）
图案所属器物：银镀金盒
出处：陕西出土，陕西历史博物馆藏

缠枝蔓草瑞兽纹（唐代）
图案所属器物：银坛子
出处：陕西扶风县法门寺塔唐代地宫
出土

犀牛纹（唐代）
图案所属器物：银盘
出处：陕西出土

熊纹（唐代）
图案所属器物：六曲银盘的内底图案
出处：陕西出土

↑ 天鹿纹（唐代）
图案所属器物：金银器
出处：陕西出土

↗ 龙纹（唐代）
图案所属器物：银器，莲瓣龙纹
银碗的内底图案

→ 鸟纹（唐代）
图案所属器物：金银器

107

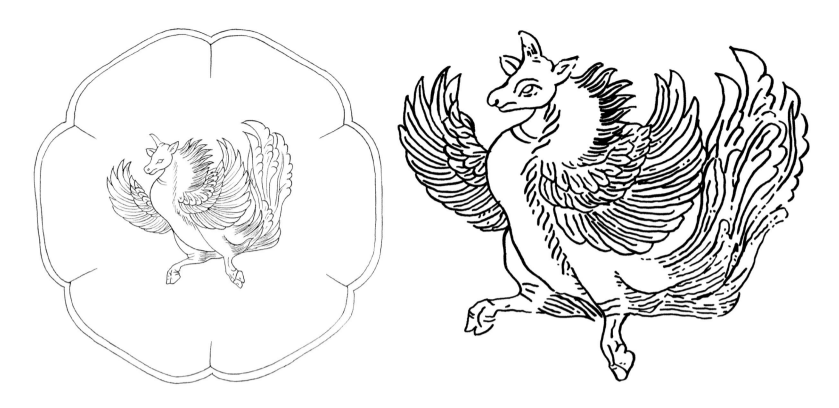

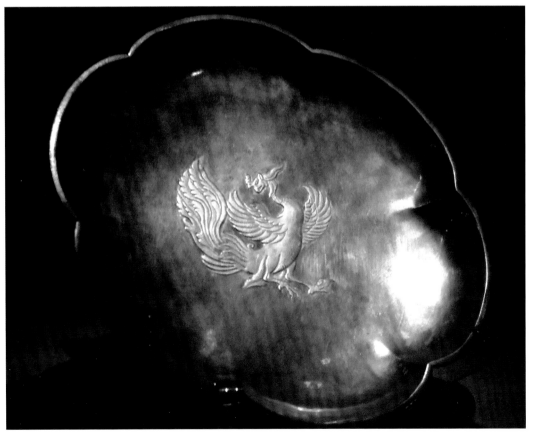

↑ 飞廉纹（唐代）
图案所属器物：鎏金六曲银盘内底图案
出处：陕西出土

↖ 飞廉纹（唐代）
图案所属器物：鎏金六曲银盘
出处：陕西出土，陕西历史博物馆藏

← 鎏金飞廉纹六曲银盘（唐代）
陕西西安何家村出土
陕西历史博物馆藏

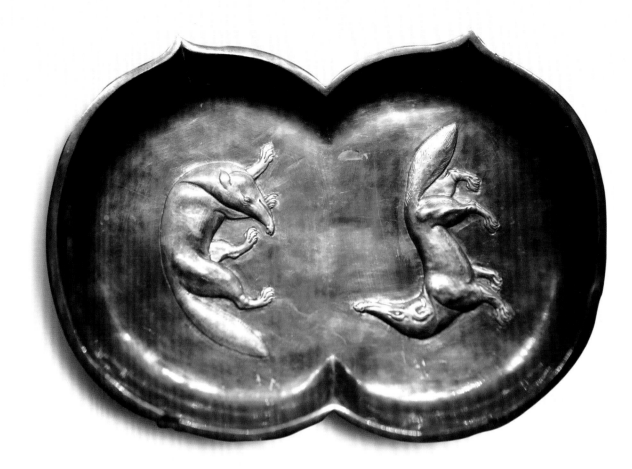

双桃形双狐纹银盘
陕西出土
陕西历史博物馆藏

双狐纹（唐代）
图案所属器物：双桃形双狐纹银盘俯视图
出处：陕西出土，陕西历史博物馆藏

唐代石雕

　　唐代陵前石刻形成固定的制度，并为后世所沿用。成对石雕排列在陵山的神道两侧，左右对称，有石人、石马、翼兽、鸵鸟等。唐代的石雕组合气魄雄伟，与建筑群相配合，形成肃穆、庄严、神圣的气氛。石雕群中的翼兽最具有雄壮和神异的色彩，这种有翼的神兽由汉代到南北朝常见的护墓兽"辟邪"演变而来。但唐代的翼兽形象更为饱满壮硕，整体感强，具有洗练的艺术手法和明显的装饰风格。特别是卷曲的两翼，花纹精致，类似唐代装饰图案中的卷草，造型优美，韵律和谐。

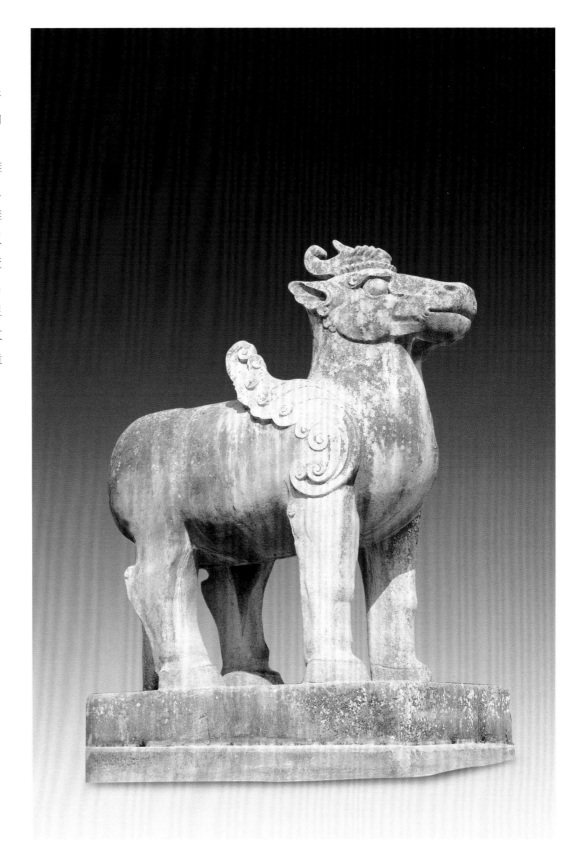

天鹿（唐代）
陕西咸阳陈家村武则天之母杨氏顺陵

龙马纹（唐代）
图案所属器物：石雕
出处：陕西出土

天鹿纹（唐代）
图案所属器物：石雕
出处：陕西出土

◎ 大唐的"宝马"——昭陵六骏

大唐盛世,豪情和浪漫并存。大唐的豪迈和雄壮,是诗歌,是美酒,是宝剑,是高楼……更是那驰骋的骏马。大唐的骏马衬托出侠客的英气:"银鞍照白马,飒沓如流星。"(李白《侠客行》)骏马也承载着边塞的安定:"骏马似风飙,鸣鞭出渭桥。"(李白《塞下曲》)大唐的宝马良驹在艺术家的笔下,更是被刻画得活灵活现,形神兼备,传颂至今:"先帝御马玉花骢,画工如山貌不同。是日牵来赤墀下,迥立阊阖生长风。诏谓将军拂绢素,意匠惨澹经营中。斯须九重真龙出,一洗万古凡马空。"(杜甫《丹青引赠曹将军霸》)李白、杜甫诗句中描写的马,给我们无限想象的空间。诗中的"先帝御马"其"一洗万古凡马空"的矫健,确也有实实在在的艺术造型流传到今天,那就是著名的"昭陵六骏"石刻。

昭陵是唐太宗李世民的陵寝,位于陕西省礼泉县的九嵕山。陵墓旁修建有祭殿,"昭陵六骏"石刻就列置在祭殿的两侧庑廊之中。唐太宗是"马上得天下"的一代明君,曾多次亲率将士驰骋沙场。"昭陵六骏"的原型,就是李世民所乘骑过的六匹心爱的战马。这六匹马,寄托了皇帝"王业艰辛告子孙"的精神与情感。因此,唐太宗在修建昭陵时下诏"朕所乘戎马,济朕于难者,刊名镌为真形,置之左右"。故此,"昭陵六骏"石刻的刻画手法是写实主义风格,骏马的形态、结构,真实而生动,栩栩如生。每匹马都有自己的美名传世。分别为"飒露紫""拳毛䯄""白蹄乌""特勒骠""青骓""什伐赤"。石刻的材质为青石,雕刻技艺精湛,实为中国古代石刻的瑰宝。但令人惋惜的是,六骏中"飒露紫"和"拳毛䯄"在1914年被盗卖,流失海外。现在原作收藏于美国费城宾夕法尼亚大学博物馆。其余四骏石刻收藏于陕西西安碑林博物馆。

"紫燕超跃,骨腾神骏。气詟三川,威凌八阵。"这是唐太宗亲为爱马"飒露紫"所写的题赞。飒露紫被刻画为一匹站立的壮硕骏马,胸中一箭,马前有一人正在拔取箭矢。此人名为丘行恭。据《旧唐书·丘行恭传》记载,李世民东征洛阳,与王世充在邙山激烈交战,乘骑的便是飒露紫。将军丘行恭随行保卫。王世充的士兵放箭射中了战马,丘行恭将自己的战马让与李世民骑坐,自己牵着受伤的飒露紫,手持大刀,斩杀敌人,突围而出。飒露紫石刻的艺术表现,通过战马和忠心的将领形象的组合,抒发了对浴血奋战、开创大唐江山基业的英雄气质的歌颂。

"月精按辔,天驷横行。孤矢载戢,氛埃廓清。"这是给战马"拳毛䯄"的题赞。这是一匹身有卷曲被毛的马,

→ ①特勒骠 ②青骓 ③什伐赤 ④白蹄乌(唐贞观)
原在陕西礼泉县唐太宗李世民陵墓昭陵
陕西省博物馆藏

→ ⑤拳毛䯄 ⑥飒露紫与丘行恭(唐贞观)
原在陕西礼泉县唐太宗李世民陵墓昭陵
美国费城宾夕法尼亚大学博物馆藏

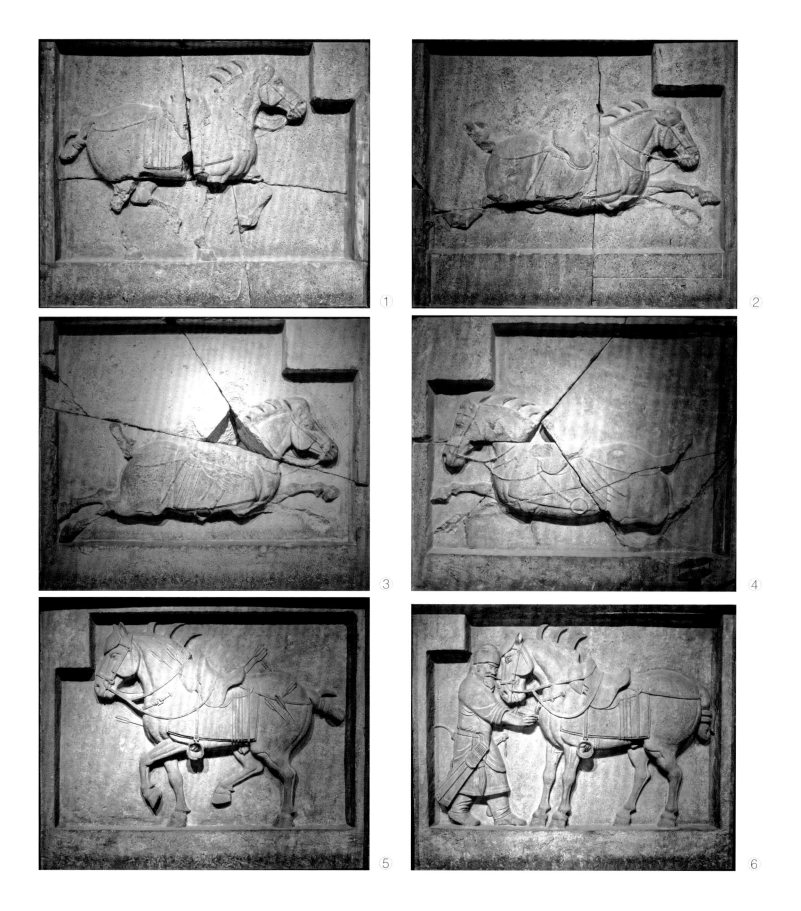

①

②

③

④

⑤

⑥

故此得名。在石刻上，拳毛騧微抬左前蹄和右后蹄，以稳健从容的步伐徐徐而行，气度雍容。

"特勒骠"资料记载是一匹黄白色的马，石刻上表现它徐行的姿态很有意思，是一侧的腿同时抬起，俗称为"顺拐"。马的这种走步，需要经过特别训练，是仪仗上特殊的步法。

"白蹄乌""青骓"和"什伐赤"从名字可看出分别为黑色白蹄马、白马和赤红色马。在石刻上均表现为奋蹄疾驰的姿态。为表现奔马速度之快，四蹄均凌空而起，虽然不符合自然中的真实状态，但这种夸张的手法却有效地增加了画面的艺术表现力。观看这几块奔马石刻，仿佛耳边响起铿锵有力的金鼓齐鸣、马蹄声声，看到战场上的尘烟四起、旌旗猎猎。正如唐太宗所写赞词云："足轻电影，神发天机。策兹飞练，定我戎衣。"

宋代诗人苏轼为"昭陵六骏"石刻写下了精彩而昂扬的诗句："天将铲隋乱，帝遣六龙来。森然风云姿，飒爽毛骨开。飙驰不及视，山川俨莫回。长鸣视八表，扰扰万驽骀。秦王龙凤姿，鲁鸟不足摧。腰间大白羽，中物如风雷。区区数竖子，搏取若提孩。手持扫天帚，六合如尘埃。艰难济大业，一一非常才。维时六骥足，绩与英术陪。""昭陵六骏"的艺术审美价值，正在于通过艺术的精湛表现，在写实的外在形象中，产生内在含义的升华，运用象征寓意的手法，充分讴歌了大唐盛世开基立业的豪情壮举，传达出当时壮阔恢宏的时代精神气质。

青骓（唐贞观）
图案所属器物：昭陵六骏
出处：陕西礼泉县唐太宗李世民陵墓昭陵，
陕西西安碑林博物馆

什伐赤（唐贞观）
图案所属器物：昭陵六骏
出处：陕西礼泉县唐太宗李世民陵墓昭陵，
陕西西安碑林博物馆

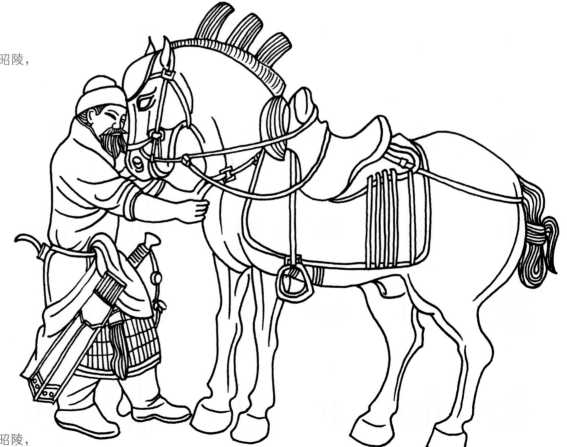

飒露紫及丘行恭（唐贞观）
图案所属器物：昭陵六骏
出处：陕西礼泉县唐太宗李世民陵墓昭陵，
美国费城宾夕法尼亚大学美术馆藏

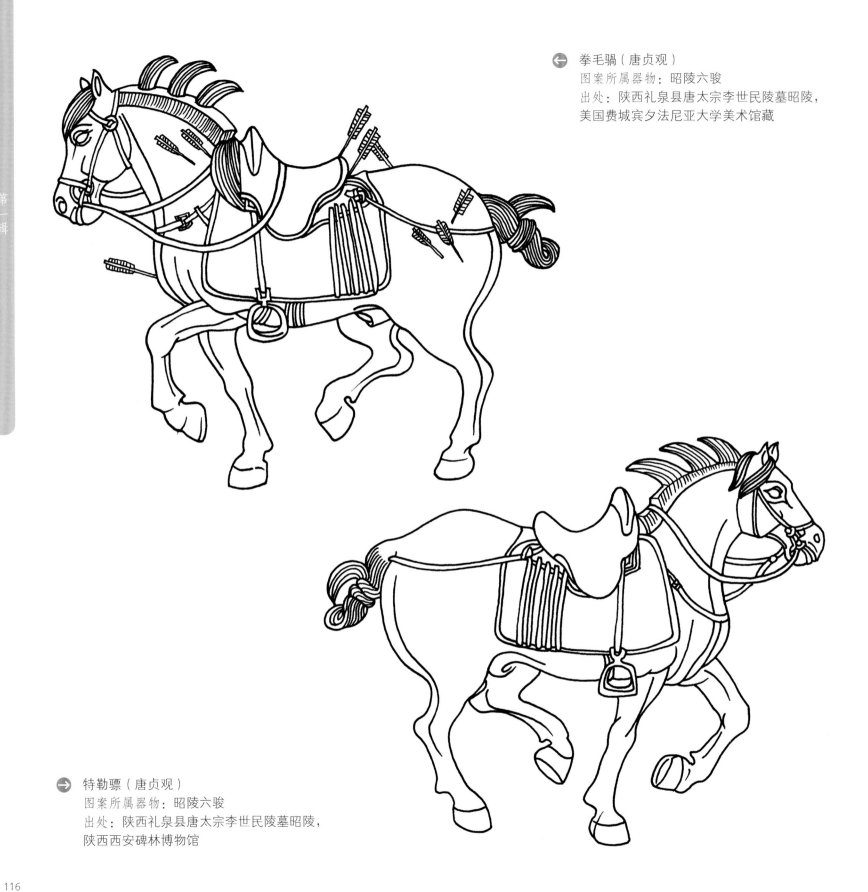

拳毛騧（唐贞观）
图案所属器物：昭陵六骏
出处：陕西礼泉县唐太宗李世民陵墓昭陵，
美国费城宾夕法尼亚大学美术馆藏

特勒骠（唐贞观）
图案所属器物：昭陵六骏
出处：陕西礼泉县唐太宗李世民陵墓昭陵，
陕西西安碑林博物馆

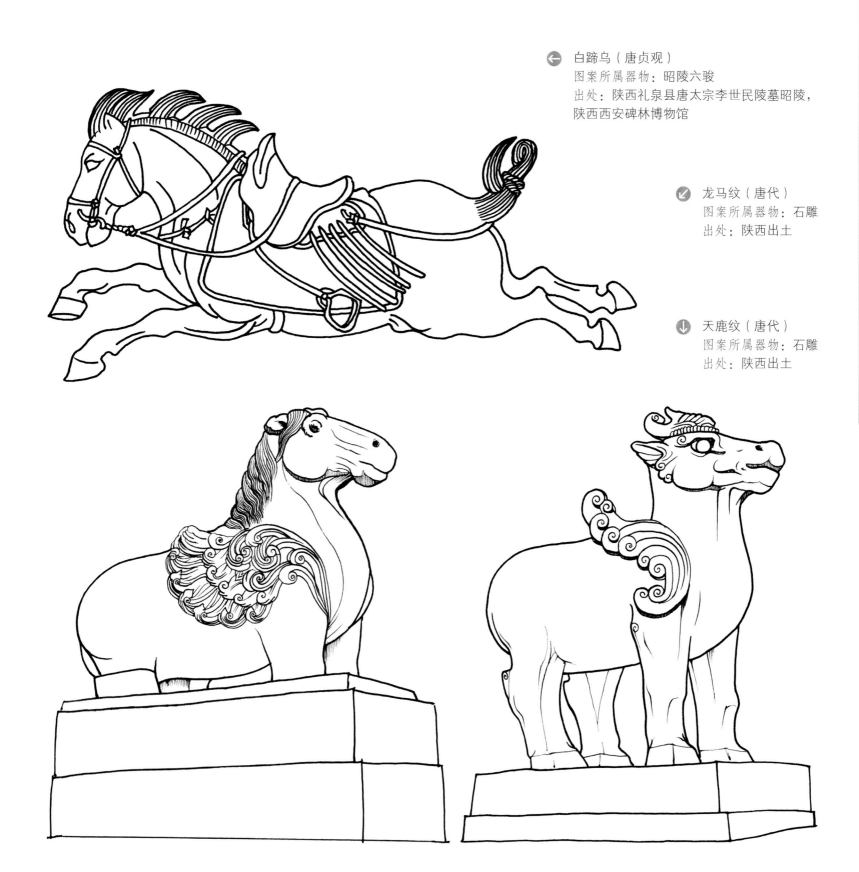

白蹄乌（唐贞观）
图案所属器物：昭陵六骏
出处：陕西礼泉县唐太宗李世民陵墓昭陵，
陕西西安碑林博物馆

龙马纹（唐代）
图案所属器物：石雕
出处：陕西出土

天鹿纹（唐代）
图案所属器物：石雕
出处：陕西出土

天鹿纹（唐开元）
图案所属器物：石雕
出处：陕西出土

鞍马纹（唐开元）
图案所属器物：石雕
出处：陕西出土

↑ 牵驼纹（唐代）
图案所属器物：模型砖刻
出处：甘肃敦煌三危山老君堂内

↗ 兽纹（唐代）
图案所属器物：模型砖刻
出处：甘肃敦煌三危山老君堂内

◎ **唐代敦煌模印砖**

　　由模印塑造出浮雕图像的古砖，学界一般称之为"画像砖"。而20世纪中期不断发现的小砖画，亦被称为"画像砖"。其实前者这种具有雕塑性质的画像砖应被称为"模印砖"更为准确。

　　敦煌市内多处唐代墓群曾出土大量模印砖。不同图案的模印砖纹饰精美，别具特色，根据题材内容可分为四类：一是人物，如骑士巡行、胡商牵驼；二是"四神"、怪兽；三是植物纹样；四是辅助性的陪衬花纹。墓中使用的模印砖虽各墓图案有别，砖大小亦不相同，但其制作方法却是共同的，砖面上的图案因是制坯时模印而成，故呈浅浮雕效果。

　　如1955年机场墓群出土的胡商牵驼模印砖，一人手牵骆驼，骆驼昂首扬尾、背负重物，刻画逼真，形神兼备。形象地表现了当时运货商队跋涉在"丝绸之路"的生动情景。

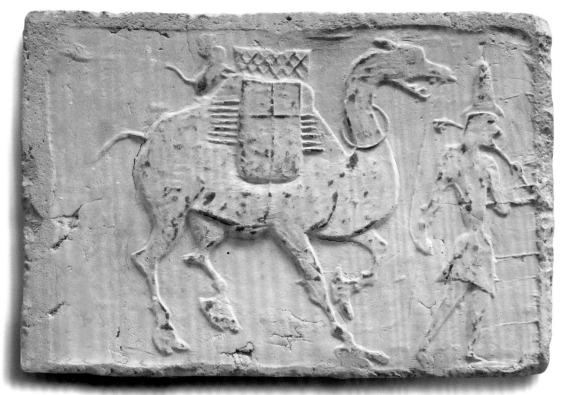

牵驼花砖（唐代）
1995 年机场墓群出土
甘肃敦煌博物馆藏

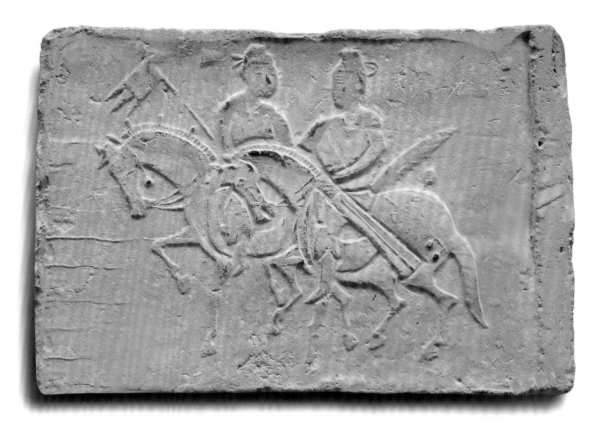

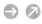

双人双马砖（唐代）
1995 年机场墓群出土
甘肃敦煌博物馆藏

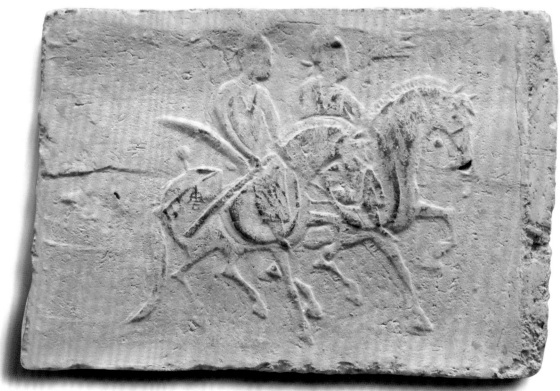

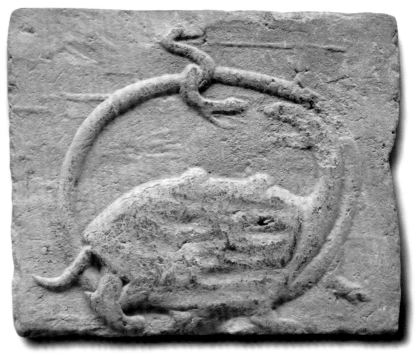

伏龙砖（唐代）
1995 年机场墓群出土
甘肃敦煌博物馆藏

玄武砖（唐代）
1995 年机场墓群出土
甘肃敦煌博物馆藏

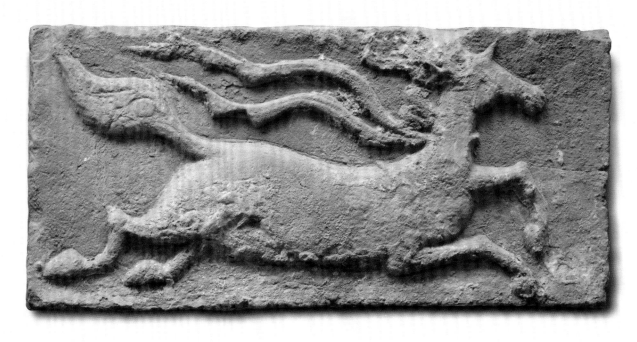

天马砖（唐代）
1981 年甘肃敦煌三危山老君堂出土
甘肃敦煌博物馆藏

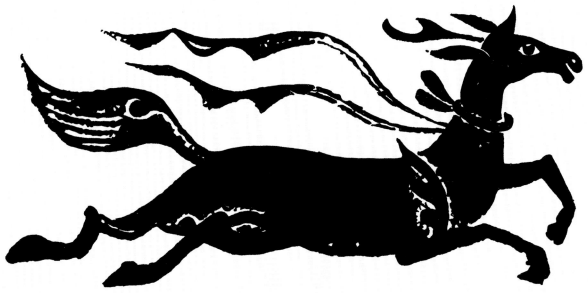

天马砖（唐代）
图案所属器物：模型砖刻
出处：甘肃敦煌三危山老君堂内，
甘肃敦煌博物馆藏

唐代玉器

在唐代大发展大繁荣的社会背景下，玉文化也不断发展创新。根据器型和用途的不同可以分为礼玉、葬玉、宗教用具、容器（饮食器）、药具、饰品、动物艺术品及杂器。其中礼玉、葬玉为传统玉器，也就是唐以前的玉器类型，这两类在唐代已逐渐消失。其他玉器类型主要是为适应唐代新的需求而产生的，比如为宗教服务的法器，为皇室贵族使用的玉容器，起到阶级象征和装饰美化作用的玉佩饰。唐代人物造型的玉器有菩萨和飞天，菩萨造型类似唐代人物俑，面容丰腴，表情温和，体现出庄严慈祥的气质。飞天同样脸型丰满，衣裙飘扬，似在轻歌曼舞。动物造型玉器也呈现写实之风，唐李存墓出土的玉牛、玉羊两种玉器均为圆雕品，玉牛四蹄折回腹下作卧状，而头稍稍昂起；玉羊作跪卧状，而头向后回首，形态自然生动。此外，唐代玉佩上纹饰也都以自然物象为题材，大多以花鸟虫鱼为主，点缀以流云纹或卷草纹。唐代玉器脱离了汉代以来的程式化、图案化纹饰，从古拙遗风转变为写实风格，富有生活情趣和浪漫主义色彩，呈现出一种饱满、健康、蓬勃向上的时代风貌。

象纹（唐代）
图案所属器物：玉器
出处：故宫博物院藏

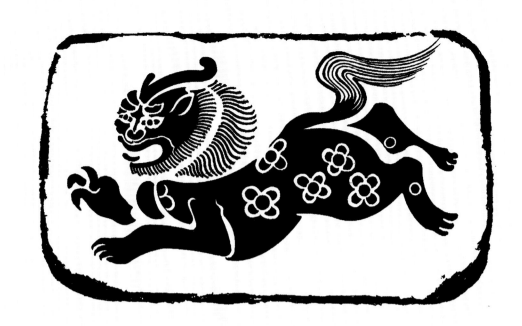

奔兽纹（唐代）
图案所属器物：玉带板

牛纹（唐代）
图案所属器物：玉器
出处：河南出土

牛纹（唐代）
图案所属器物：玉器
出处：河南出土

◎ 玉带板

中国古人所使用的镶嵌有玉板的腰带被称为玉带，玉带上的每块玉板称为玉带板或带饰板。韩愈的《示儿》诗云："开门问谁来，无非卿大夫，不知官高低，玉带悬金鱼。"玉带的正式使用最早见于唐代，是古代官场礼服的重要组成部分，其使用方式也有着明确的规定和标准。《唐实录》写道："文武三品以上金玉带，十三銙；四品金带十一銙；五品十銙；六品以犀带、九銙；七品银带；八品、九品瑜石并八銙；庶人六銙、铜铁带。"可见玉带是高等级才可使用的贵重的礼仪服饰。玉带板形状一般为方形、长方形、桃形，玉质较优良，以装饰为重，纹饰题材丰富。常见纹饰有人物纹、龙纹、动物纹、花卉纹、几何纹等。

↑ 狮纹（唐代）
图案所属器物：玉带板
出处：陕西出土

↑ 兽纹（唐代）
图案所属器物：玉带板
出处：陕西出土

← 卧鹿纹（唐代）
图案所属器物：玉带板

玉狮头（唐代）
图片来源：美国洛杉矶郡
立艺术博物馆

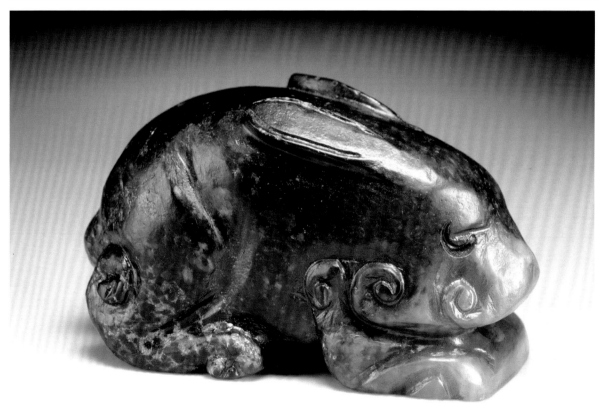

玉兔（唐代）
图片来源：美国洛杉矶郡立
艺术博物馆

唐代铺首

中国古代史料中对铺首的记载很多，《汉书·哀帝纪》记载"孝元庙殿门铜龟蛇铺首鸣"，唐代颜师古注曰"门之铺首，所以衔环者也"。铺首衔环是由两部分组成，一为具有实际使用功能的环，一为衔环的铺首。古诗中也有"露湿铜铺，苔侵石井"的说法句，"铜铺"指的即是铜铺首。从古代文献来看，铺首本指和建筑相关的门上的构件，现在普遍将青铜器、玉器、瓷器等器物上穿环的兽面装饰统称为"铺首"，这是铺首概念的扩大和延伸。铺首的应用以汉代最为广泛，汉以后也有所应用。唐代铺首和前代相比更加实用化，早期的铺首仅在兽面上部有纹饰，至唐代，兽面的周围都有了底纹装饰，在底纹装饰面上又有插入钉子的孔，兽面造型也从早期的神秘威严变得相对圆润饱满，其寓意也在避邪禳灾之外出现了更生活化的对于吉祥和谐的期盼。

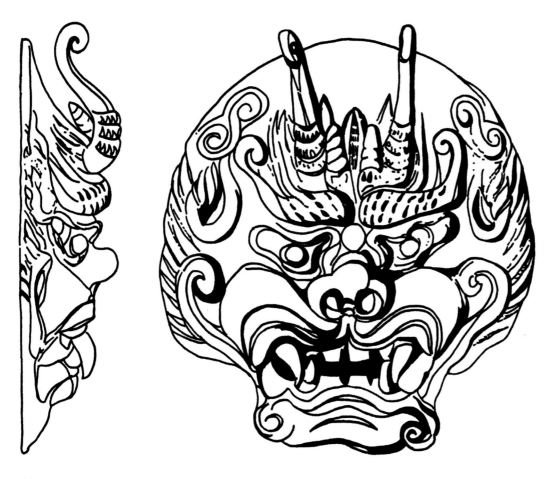

侧面　　　　　　　　正面

铺首纹（隋唐）
图案所属器物：瓷器
出处：河南出土

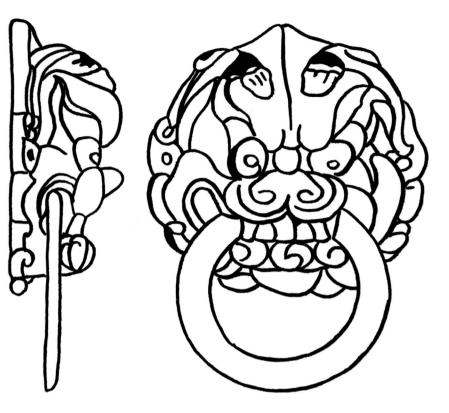

铺首衔环纹（唐代）
图案所属器物：铜器
出处：北京丰台唐史思明墓出土

铺首纹（唐代）
图案所属器物：修定寺唐塔砖雕
出处：河南出土

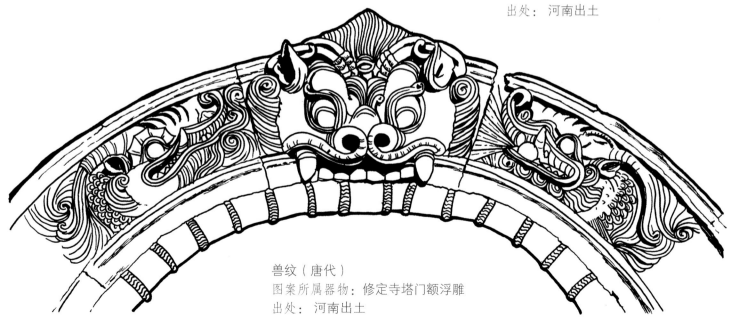

兽纹（唐代）
图案所属器物：修定寺塔门额浮雕
出处：河南出土

唐代壁画

　　唐代是墓室壁画发展成熟的黄金时代，都城长安及其附近诸县集中分布着唐代帝陵和皇族贵戚的坟墓。这些陵墓中的装饰壁画画艺精湛，代表了当时装饰绘画的高超水平，也反映了唐代经济高度发展所带来的装饰艺术的辉煌。代表作有乾县乾陵陪葬墓——章怀太子李贤墓、懿德太子李重润墓、永泰公主李仙蕙墓壁画。唐代墓室壁画主要描绘墓主人生前生活的场景。这些壁画大都出于宫廷画工之手，线条或严谨劲健，或洒脱奔放，色彩丰富，画面绚丽鲜明。

胡人牵骆驼图（唐代神龙二年）
图案所属器物：壁画
出处：河南出土，洛阳古墓博物馆藏

◎ 莫高窟乘龙纹壁画

仙人乘龙这一题材的图案在敦煌壁画中多次出现，如莫高窟北魏第257窟北壁的《须摩提女缘品》中绘有优比迦叶乘五百飞龙飞来，莫高窟隋代第204窟绘有仙人虚空乘龙，莫高窟初唐第329窟西壁南北侧绘有夜半逾城、乘象入胎的佛传故事，其中就穿插绘有乘龙仙人图案。除仙人乘龙外，敦煌壁画中还有御车之龙的图案类型，如西魏第249窟北披上部正中的东王公乘坐四龙车。仙人乘龙图案代表着人们对于神仙、佛国的美好向往，龙作为吉祥之物伴随神佛进入佛教艺术殿堂。

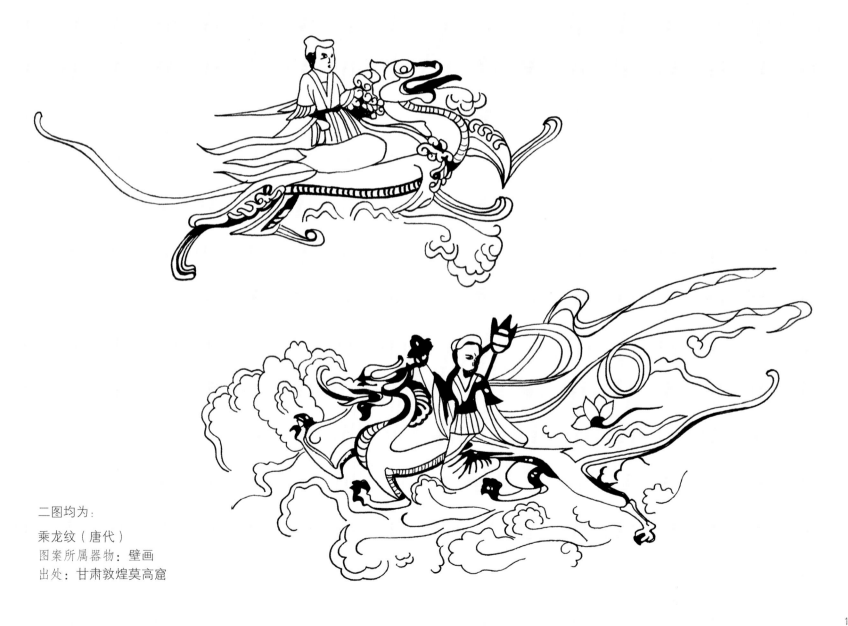

二图均为：

乘龙纹（唐代）
图案所属器物：壁画
出处：甘肃敦煌莫高窟

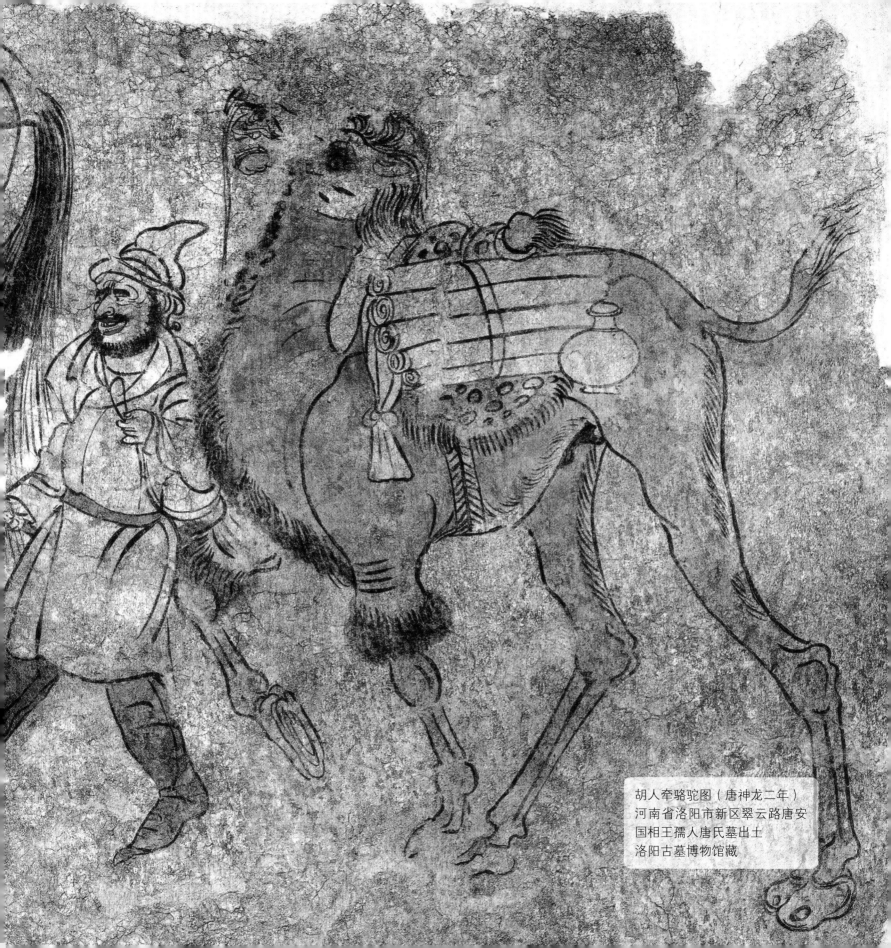

胡人牵骆驼图（唐神龙二年）
河南省洛阳市新区翠云路唐安
国相王孺人唐氏墓出土
洛阳古墓博物馆藏

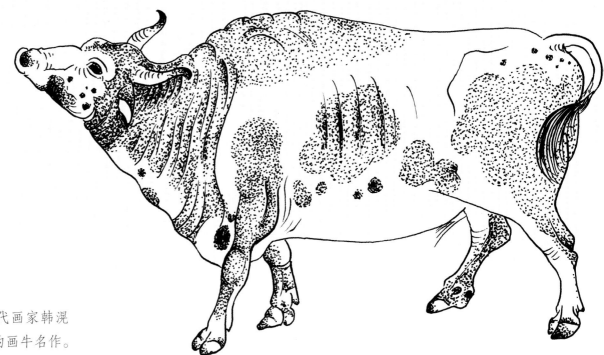

◎ 韩滉《五牛图》

　　故宫博物院收藏的唐代画家韩滉
所绘制的《五牛图》是传世的画牛名作。
画面呈长卷式,描绘了五头毛色、姿态、
神情各异,生动传神的田间耕牛形象。
唐人的绘画对自然界事物的描绘已经
相当精准,重视表现真实性和细节的
具体刻画。在形似的基础上,更重视
对神韵的表达。画面中线条的勾勒有
力,轮廓线粗壮,细部用线富于变化,
敷色和晕染层次微妙,充分体现了唐
代动物画高超的技艺和形神兼备的艺
术水准。

二图均为:

牛纹(唐代)
图案所属器物:《五牛图》纸本绘画
出处:故宫博物院藏

三图均为：

牛纹（唐代）

图案所属器物：《五牛图》纸本绘画

出处：故宫博物院藏

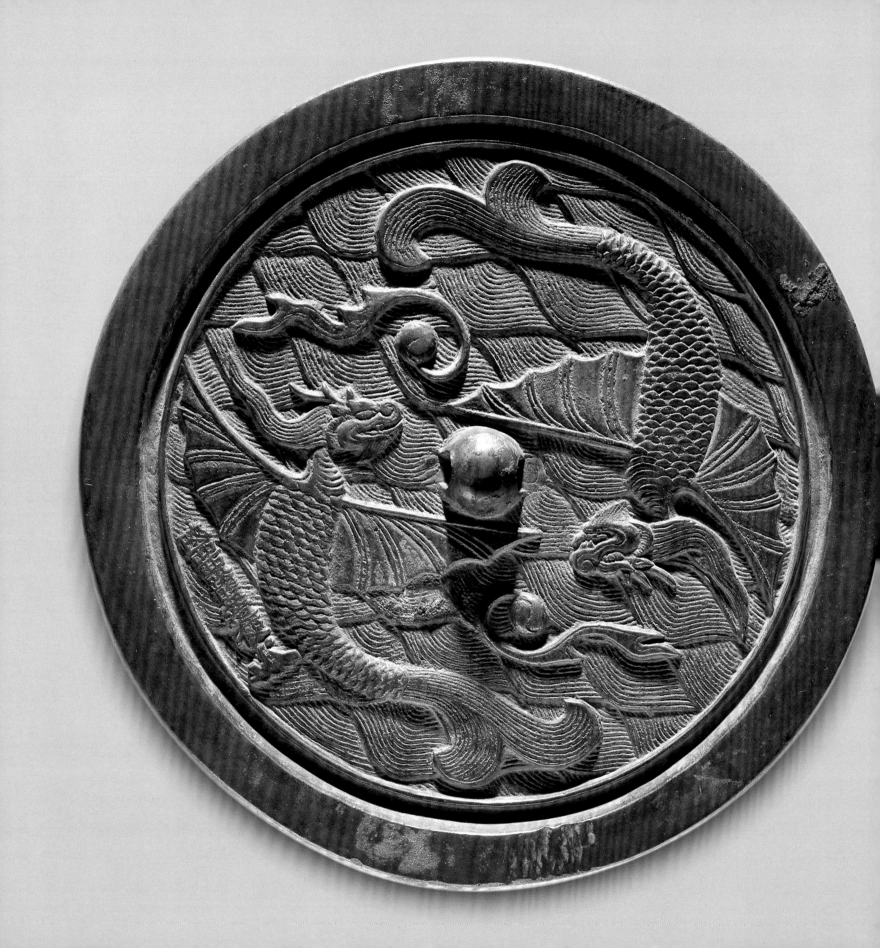

第二辑

飘逸灵动生机盎
——五代、宋的古兽图案

历史沉浮，沧海桑田。马嵬坡下的泥土，湮没了绝世的美人；白头宫女闲坐，追忆当年盛世。安史之乱是唐代由盛到衰的转折点。唐末藩镇割据，朋党之争、宦官专权等政治上的腐败造成了严重的社会问题，使得大唐王朝最终避免不了灭亡的命运。继而的五代十国，是政治上大分裂的时代。频繁的战争和政权的更迭，在一定程度上阻碍了经济的发展。文化艺术的风格气度，也从盛唐的雍容大气转向绮丽旖旎。五代时期出土的有古兽图案的遗物不多，主要有南唐陵墓的石刻、建筑木雕和彩画、陶瓷与金银平脱器皿等。

⬆ 兽纹（唐五代）
图案所属器物：玉器
出处：陕西出土

⬊ ⬇ 猪纹（唐五代）
图案所属器物：玉器
出处：河南出土

五代时期壁画中的动物

五代榆林窟 32 窟中梵网经变中的画面，表现禽兽六畜也来听法受戒。其中有牛、虎、狮、鹿、马、狼、狗等动物，所有的动物中鹿最为突出。鹿的外形被加强描绘，昂首挺胸、神采奕奕，正迈步前行，表达清晰，使用多色绘制，尤其突出了其眼部特征，其他动物都是以色块表达。画面本意与寓意很好地结合，这些在自然界中大多凶猛的动物，在佛法的感召面前变得，温顺可爱。

➡ 鹿纹（五代）
图案所属器物：壁画
出处：甘肃敦煌莫高窟

猪纹（五代）
图案所属器物：石刻
出处：江苏出土

牛纹（五代）
图案所属器物：石刻
出处：江苏出土

五代时期的墓室石刻

五代后蜀贵族和重臣的墓葬中，在墓主人的棺床四周，镶嵌着若干壸门，壸门内装饰浮雕。这些棺床上的浮雕题材，往往是有祥瑞意义的动物主题纹样，如羊、虎、鹿、麒麟、狮子等。动物呈飞奔之态，姿态优美，动感十足。这些动物形象均具有一定的象征意义，除了有祥瑞辟邪之意以外，还象征着威猛、忠孝、正直、贤德等品格。因此，五代墓室中的动物纹石刻，除了装饰美感之外，也注重传达寓意，起到彰显墓主人丰功伟绩、德行彪炳的作用。

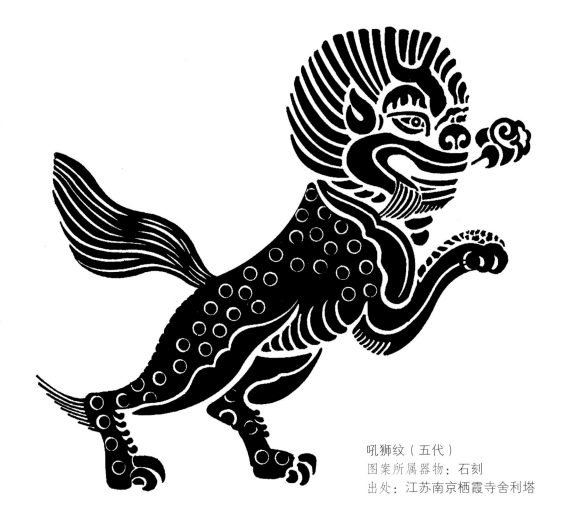

吼狮纹（五代）
图案所属器物：石刻
出处：江苏南京栖霞寺舍利塔

奔鹿纹（五代）
图案所属器物：石刻，棺床壸门
出处：四川成都市金牛区青龙乡
五代后蜀孙汉韶墓出土

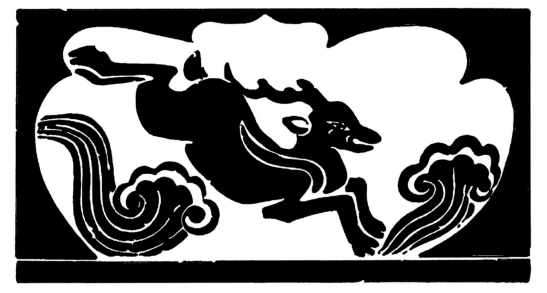

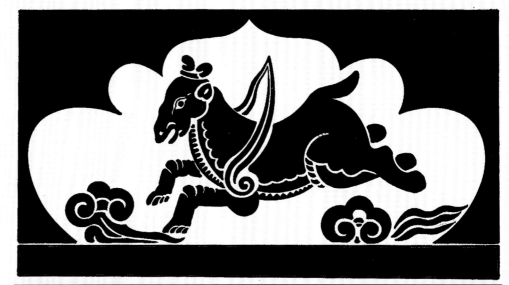

飞马纹（五代）
图案所属器物：石刻，棺床壶门
出处：四川成都市金牛区青龙乡
五代后蜀孙汉韶墓出土

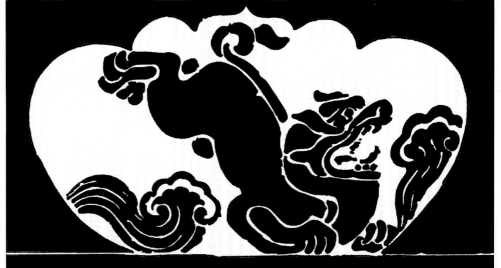

奔兽纹（五代）
图案所属器物：石刻，棺床壶门
出处：四川成都市金牛区青龙乡
五代后蜀孙汉韶墓出土

奔兽纹（五代）
图案所属器物：石刻，棺床壶门
出处：四川成都市金牛区青龙乡
五代后蜀孙汉韶墓出土

奔兽纹（五代）
图案所属器物：石刻，棺床壶门
出处：四川成都市金牛区青龙乡
五代后蜀孙汉韶墓出土

奔兽纹（五代）
图案所属器物：石刻，棺床壶门
出处：四川成都市金牛区青龙乡
五代后蜀孙汉韶墓出土

飞羊（五代）
图案所属器物：石刻，棺床壶门
出处：四川成都市金牛区青龙乡
五代后蜀孙汉韶墓出土

奔鹿纹（五代）
图案所属器物：石刻，棺床壶门
出处：四川成都市金牛区青龙乡
五代后蜀孙汉韶墓出土

龙纹（五代）
图案所属器物：南唐王室墓刻
出处：江苏出土

羊纹（五代）
图案所属器物：南唐王室墓刻
出处：江苏出土

马纹（五代）
图案所属器物：南唐王室墓刻
出处：江苏出土

兔纹（五代）
图案所属器物：南唐王室墓刻
出处：江苏出土

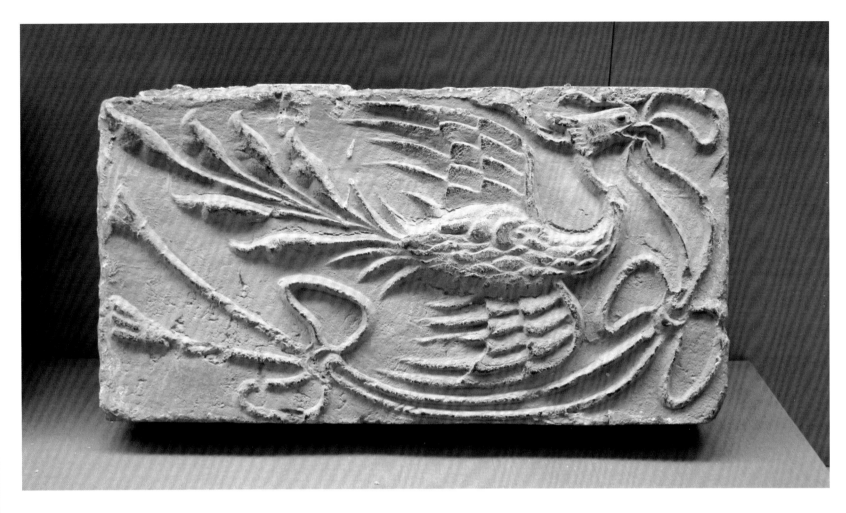

↑ 凤纹砖（五代）
甘肃敦煌三危山老君堂采集
甘肃敦煌博物馆藏

→ 飞凤纹（五代）
图案所属器物：模型砖刻
出处：甘肃敦煌三危山老君堂内，
甘肃敦煌博物馆藏

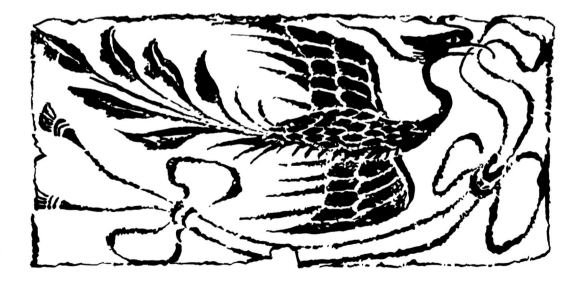

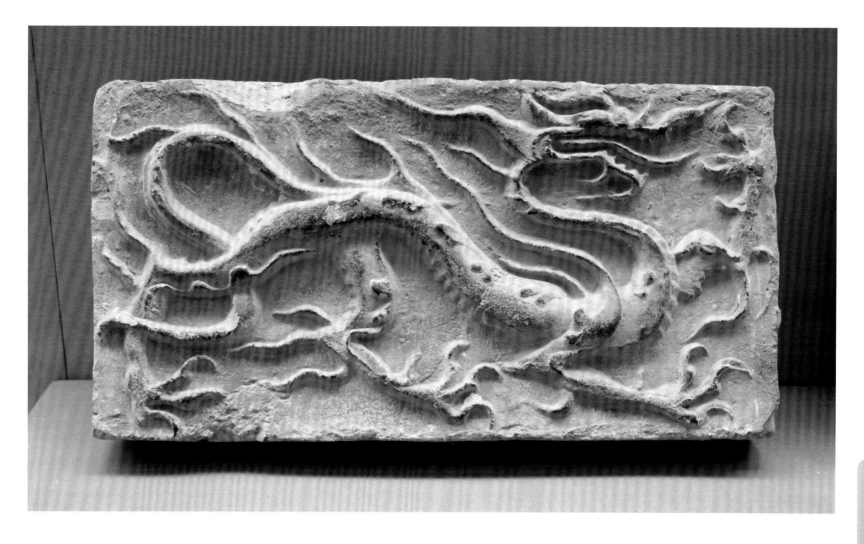

龙纹砖（五代）
甘肃敦煌三危山老君堂采集
甘肃敦煌博物馆藏

◎ 五代时期龙纹模印砖

　　敦煌三危山老君堂出土的这块龙
纹砖为五代时期模印砖的代表。砖面
的龙纹依砖形而造，整条龙身躯较短，
呈S型身姿前曲后伸，蜿蜒盘曲，弯
转自如。龙首高昂，张牙舞爪，奔腾
飞跃，表现奔驰的动态，整个形象夸
张，动态逼真，豪壮奔放，神武雄健，
具有古拙浑厚之美感。

金银平脱漆器

　　金银平脱是我国古代金银制造业的一种重要工艺。其工艺特点是利用金银材料良好的延展性，在极薄的金银箔片上雕镂出各种复杂图案，剪裁成一定形状后用漆胶等粘合于器物表面，然后在其上多次髹漆，待干透后再打磨推光，于漆地上显露出精致的花纹，因为纹样与漆地齐平，得名"金银平脱"。目前考古发掘和传世的唐代金银平脱实物，以胎料划分，可分为铜、漆及瓷胎三大类，其中以铜胎和漆胎为大宗，瓷胎仅有一例。唐代金银平脱漆器风行一时，各种生活用品，小到杯、碗、盘、匙等食具和梳妆用品，大到屏风、舟船，都有金银平脱漆器的。

鹤纹（五代）
图案所属器物：漆匣银平脱
出处：四川成都王建墓出土

飞凤纹（五代）
图案所属器物：漆匣银平脱
出处：四川成都王建墓出土

孔雀纹（五代）
图案所属器物：漆匣银平脱
出处：四川成都王建墓出土

第二辑

五代的龙纹

五代时期的龙纹，可见饰于瓷器、木雕、金银器、玉器等品类。其风格上承晚唐，但也有自身的特色。五代时期的龙，四肢发达，姿态类似走兽，身体较为粗壮。龙头的口部多为大张的状态，上下颚为尖角状，其造型和动态尽显壮健刚劲之风。

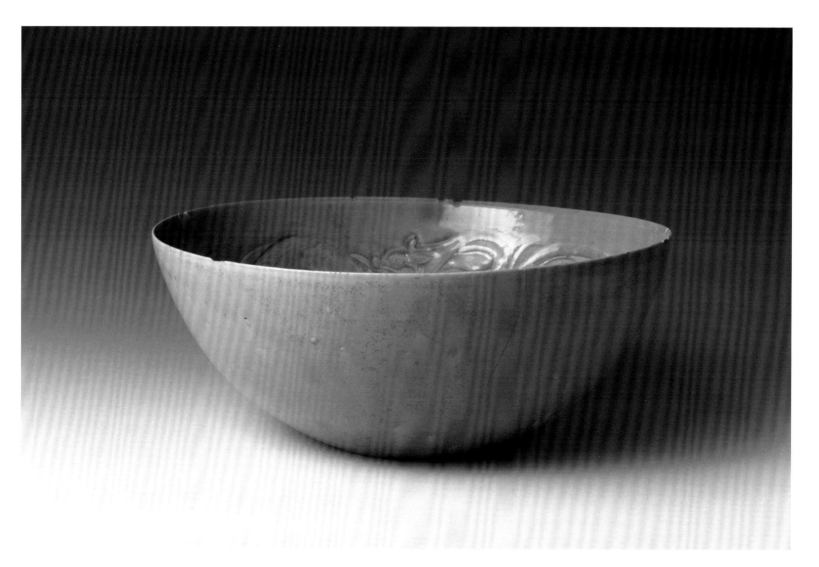

波浪龙纹碗（五代）
图片来源：美国纽约大都会博物馆

← 木龙雕板（五代）
图案所属器物：木雕
出处：江苏邗江区蔡庄五代墓出土

→ 龙纹（五代）
图案所属器物：玉带銙
出处：四川成都永陵出土

↓ 龙纹（五代）
图案所属器物：玉带铊
出处：四川成都永陵出土

↑ 团龙纹（五代）
图案所属器物：银器

← 蟠龙纹（五代）
图案所属器物：宝盒
出处：内蒙古赤峰辽驸马墓出土

五代乱世之后，宋王朝建立。宋代，中国文艺和审美进入最为成熟和富含内在优雅气度的阶段。自上而下，宋人重视生活的细节，审美品位的无微不至，造就了这一时期装饰艺术精致、典雅的风格。雅好丹青的宋朝皇帝，将花鸟画推上了一个新的境界，因此，这一时期工艺美术品上的装饰纹样，比唐代更多地表现植物花卉和禽鸟题材。在艺术风格的表现上，宋代绘画细致入微的写实主义也影响到装饰艺术。宋代的古兽造型和纹样都比前代增加了更多细节的刻画，表现对象更为深入和具体。

宋代的古兽装饰造型和纹样，集中出现在建筑装饰、陶瓷器皿、陵墓雕刻、织锦、金银器上。最典型和出现最频繁的古兽题材，有龙、狮、麒麟、鹿、马、羊等。这一时期还流行起一些前代没有或出现较少的新的古兽纹样，如甪端、摩羯、狻猊、獬豸等神兽，在宋代的装饰中都变得普遍。具有祥瑞象征意义的动物，逐渐在装饰中占据了重要地位。

宋朝在文化艺术上的高屋建瓴，经济上的繁荣富庶，却不能改变其在政治上的软弱妥协。画《瑞鹤图》、写"瘦金书"的风流天子宋徽宗，面对异族侵略的铁蹄刀兵，显得如此软弱。金戈难举，山河破碎。在宋王朝的苟且中，辽、金、西夏这几个游牧民族建立的政权相继崛起，侵略中原。契丹族的辽、女真族的金、党项族的西夏，作为游牧民族，给宋代过分文弱精致的汉族艺术审美注入了一股粗犷豪放的气息。游牧民族对动物造型非常熟悉和喜爱，因此辽、金、西夏比宋代汉族人更多地将动物纹样应用于装饰，并且，少数民族崇拜的图腾、喜爱的器物造型，乃至其特殊的工艺，与汉族有很大区别。这使得辽、金、西夏的古兽纹样，有着独特的文化历史内涵、艺术风格和审美特色。

龙纹（五代）
图案所属器物：青瓷
出处：浙江临安市五代墓出土

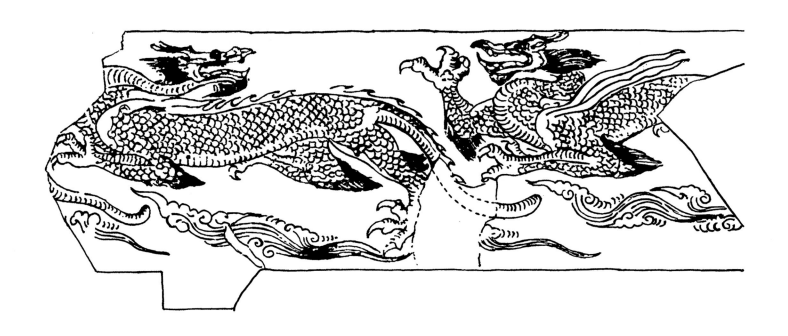

宋代的龙纹

中国人的神圣图腾龙传承到宋代，在造型上有了明确而固定的规范。原始社会和夏商周时期的龙，外形上更类似于无足的蛇或蜥蜴一类的爬行动物。战国秦汉的龙，具有更多走兽的特征。隋唐以后，对于龙造型上细节的定位逐渐清晰。宋代时，画龙形的要求已经有了明确的规定。如宋代罗愿所著《尔雅翼》，是一本解释《尔雅》中所写草木鸟兽虫鱼各种物事的书，其中就有对龙纹的详解："俗画龙之状，有三停九似之说，谓自首至膊，膊至腰，腰至尾，皆相停也。

九似者，角似鹿，头似驼，眼似鬼，项似蛇，腹似蜃，鳞似鲤，爪似鹰，掌似虎，耳似牛。"这"九似"之说，也记载于《画龙辑议》之中，出自宋代以擅画鱼龙而著称的画家董羽。《画龙辑议》中写龙的"九似"为："头似牛，嘴似驴，眼似虾，角似鹿，耳似象，鳞似鱼，须似人，腹似蛇，足似凤。"虽然不同的画龙口诀有些出入，但都把龙的各个部分为何等样子，写得一清二楚。宋代以后画龙，都按照这样明确细致的规定来描绘和表现。

⬆ 龙纹（北宋）
图案所属器物：金银器
出处：浙江出土

➡ 行龙纹（宋代）
图案所属器物：雕刻
出处：湖北当阳玉泉寺

◎ 白釉剔花龙纹梅瓶

在艺术风格上，宋代的龙纹很好地继承了唐代龙纹豪放雄壮的气势，又有宋代独有的精细飘逸的时代特点。宋代风格龙纹最典型的代表，可见于一件宋代磁州窑瓷器上的龙纹。这件瓷器名"北宋磁州窑白釉剔花龙纹梅瓶"。磁州窑位于今天的河北邯郸，古时叫作彭城。宋代时，磁州窑就是北方著名的民间瓷窑，其艺术风格和工艺表现手法独树一帜。磁州窑瓷器的装饰运用黑白对比的装饰手法，风格豪放、简练。大多在白釉上画出黑色花纹或黑釉上画褐色花纹，用笔流畅潇洒，有写意画的风格。还有一种雕釉，在瓷胎上施白、黑釉，刻去花纹以外的空间，雕刻的纹样比起绘画的纹样更加刚劲有力，简洁中不失精致，凝重中不失灵动。

在北宋白釉剔花龙纹梅瓶饱满大气而又流畅简约的器身上，用雕釉的装饰技法，刻画了一条飞腾的巨龙。昂首舒爪，须髯飘飞，真有叱咤风云之态。龙身为黑釉，衬着白色的瓶体，鲜明夺目。细节以雕釉刻出白线，虽然为雕刻，但以刀代笔表现出的纹样线条流畅飘逸，毫无滞涩之感。观此龙纹，真乃"玉爪垂钩白，银鳞舞镜明。髯飘素练根根爽，角耸轩昂挺挺清。磕额崔巍，圆睛幌亮"。此瓶及其纹样具有极高的艺术价值，是宋代龙纹中杰出的代表作品。

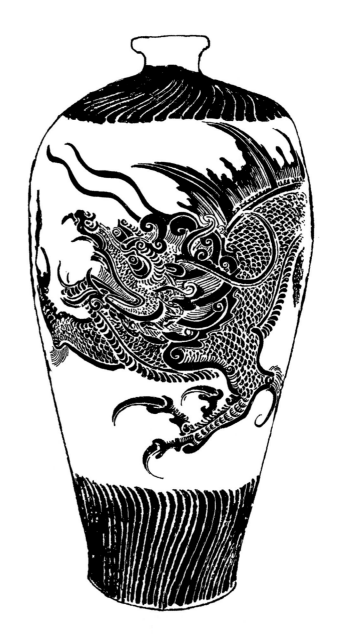

白釉剔花龙纹梅瓶（北宋）
河北彭城磁州窑
故宫博物院藏

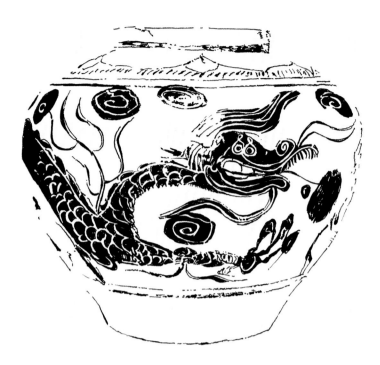

龙纹（宋代）
图案所属器物：瓷器

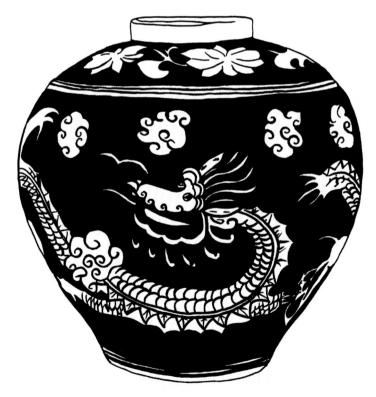

云龙纹（宋代）
图案所属器物：磁州窑系绿釉云龙纹罐

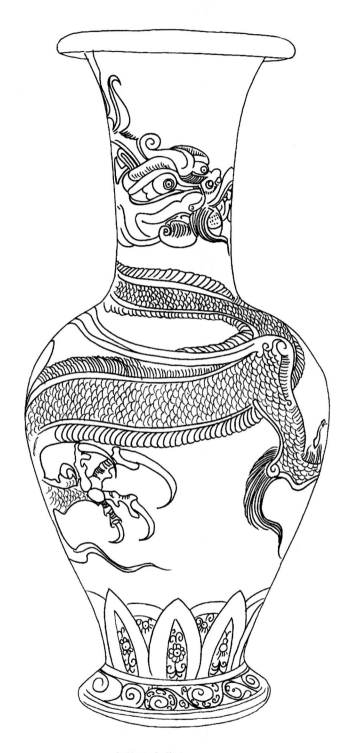

龙纹（宋代）
图案所属器物：瓷器

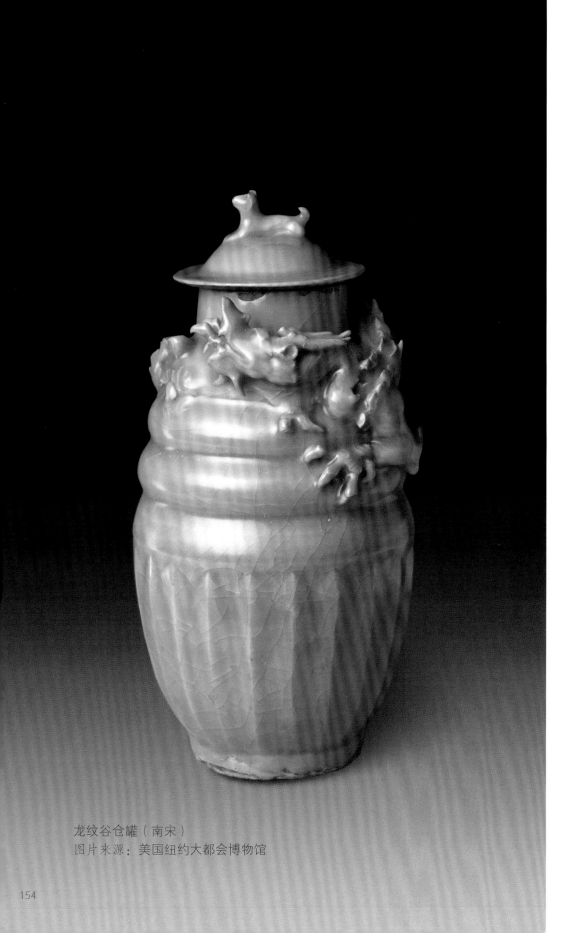

龙纹谷仓罐（南宋）
图片来源：美国纽约大都会博物馆

白瓷刻花龙纹盘（宋代）
图案所属器物：瓷器
出处：河北曲阳县北镇村定窑窖藏出土

◎ 龙纹谷仓罐

　　在中国古代丧葬制度中，有一种陪葬用的冥器叫作"魂瓶"。在汉代、三国、两晋的墓葬里常有出土，又称为谷仓罐，里面贮有粮食。魂瓶的装饰多用堆贴浮塑，塑造楼阁建筑、动物、人物等，形态逼真，装饰细节繁复，有"所堆之物，取子孙繁衍、六畜蕃息之意。以妥死者之魂，而慰生者之望"的特殊寓意。宋代仍制作这种丧葬制度中所用的谷仓罐，在罐口往往堆塑立体的龙纹作为装饰。

◎ 宋代陶瓷器中的立体龙造型

　　宋代陶瓷器中龙的形象除常以绘画、刻画、模印等方法进行平面化表现外，还有部分则是通过捏塑、堆贴、合模等方法进行立体表现。该类器物多作为陪葬的明器使用。如安徽望江县城郊护城村宋墓出土的白瓷龙，弓身屈腿，蹲坐于底座之上，通体饰以龙鳞装饰，釉色晶莹锃亮。陕西省汉中市北郊石马坡出土的陶龙，昂首弓背，四肢直立，通体饰有鳞片，该造型为宋代墓室中常见镇墓的神龙的形象。

↑ 鱼龙纹（宋代）
图案所属器物：瓷笔架

↓ 龙纹（宋代）
图案所属器物：瓷塑动物
出处：安徽望江县城郊护城村
宋墓出土

↑ 龙纹（宋代）
图案所属器物：陶器
出处：陕西汉中市北郊石马坡出土

◎ 宋代石刻中的龙纹特点

　　龙的形象至宋代逐渐形成了较为明确的范式。宋代石刻继承了汉唐时期的传统雕刻技法，又结合其自身时代特点创造出了较为独特的艺术风格。宋代石刻中的龙纹造型，龙的体态更加修长、矫健，头部颈部较为纤细，足有三爪或四爪，动态灵活，造型丰富新奇，以此奠定了其世俗形象的写实风格。

← 团龙纹（宋代）
图案所属器物：雕刻

↓ 腾龙纹（宋代）
图案所属器物：石刻
出处：广东紫金县宋墓出土

第二辑

↑ 行龙纹（宋代）
图案所属器物：石刻
出处：河南巩义市永熙陵望柱

← 龙纹（宋代）
图案所属器物：石刻
出处：贵州出土

五代、宋的古兽图案

157

龙纹（宋代）
图案所属器物：石刻

龙纹（宋代）
图案所属器物：石刻，
苏轼龙珠石砚

龙纹（宋代）
图案所属器物：石刻
出处：贵州出土

行龙纹（宋代）
图案所属器物：湖北当阳
玉泉寺铁塔上的装饰
出处：湖北当阳玉泉寺

龙纹（宋代）
图案所属器物：漆器

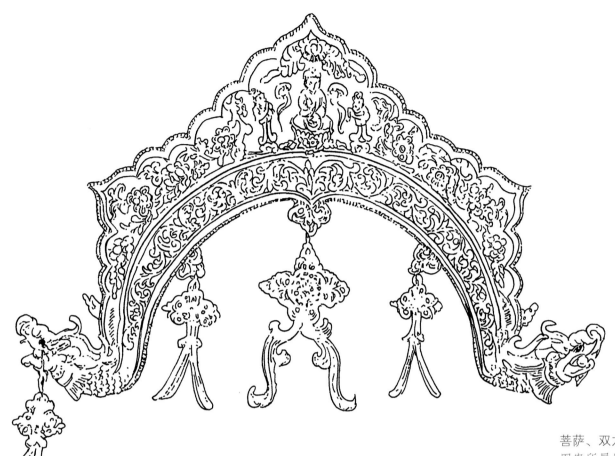

菩萨、双龙、缠枝花纹（北宋）
图案所属器物：银饰件
出处：山西临猗双塔寺北宋塔基地宫

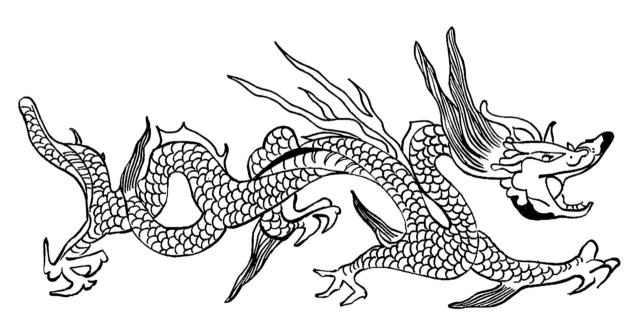

银龙片（宋代）
图案所属器物：银器
出处：浙江出土

◎ 南宋龙纹银瓶

　　此龙纹银瓶形状洗练而考究，瓶身上口沿部和接近中部的地方各有一道条带状装饰。口沿处装饰条带较窄，为线刻的规整几何纹。中部条带是装饰主体，以浅浮雕的形式装饰龙草纹，二龙颈部相交呈对称状，风格严谨。瓶下部圈足也用线刻手法装饰一道波浪状卷草纹，与口部处理手法相同。银瓶的装饰繁简得当，整体风格简约庄重。

龙纹银瓶（南宋）
图片来源：美国纽约大都会博物馆

◎ 李诫《营造法式》

　　《营造法式》是北宋土木建筑家李诫在两浙工匠喻皓《木经》的基础上编写而成的，是北宋时期乃至我国古代最完整的建筑技术的规范书籍。全书共 34 卷、357 条、3555 条，分别介绍石作制度、大小木作制度、雕作制度、旋作制度、竹作制度、瓦作制度、泥作制度、彩画作制度，各种工种做法的平面图、断面图、雕饰与彩画图案等。《营造法式》的彩画、图案原是线条绘画，用文字标以红、绿、白、大青、二青等着色。

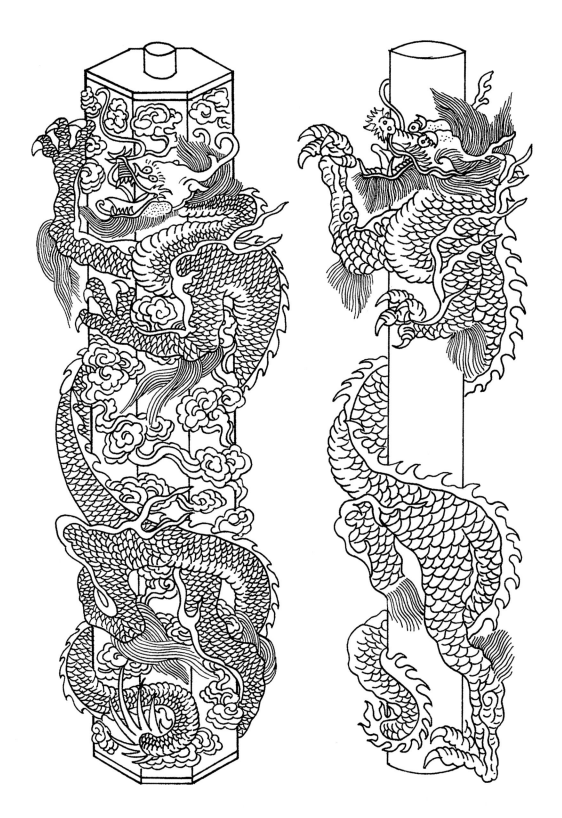

　⟶ ⟶

盘龙纹柱子（宋代）
图案所属器物：建筑装饰
出处：李诫《营造法式》

辽代、金代的龙纹特点

辽金时期的云中飞龙、降龙、行龙、坐龙（蹲龙）、鱼龙结合造型不断出现，常出现在金银器、青铜器、玉石、陶瓷、丝绸等建筑构件上，立体感十足。这个时期龙纹颈部修长、纤秀，头生双角、身布鱼鳞纹，三爪或四爪，背部出脊，鬣毛向后飘，身体较粗壮，动势矫健。龙身常以云朵、海水、花草、山石图等作为陪衬。

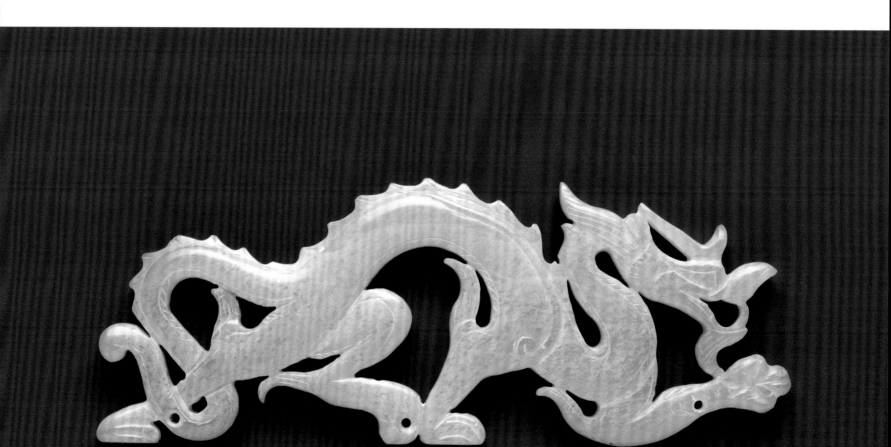

◎ 团龙纹丝织物

　　该丝织物是金代的一件团龙纹面料。底色为深红色，上面等距分布圆形团龙花纹。所谓团龙，是以龙盘曲飞腾的姿态自然地形成圆形适合图案，既保持了形象的生动，又在构图上具有更强的装饰性。团龙纹之中，根据龙的角度和飞腾的上下方向不同，又分为"坐龙团""升龙团"和"降龙团"等。团龙纹样的寓意代表着皇家的尊贵和威仪，等级很高，是中国古代宫廷专用的纹样。

团龙纹丝织（金代）
图片来源：美国纽约大都会博物馆

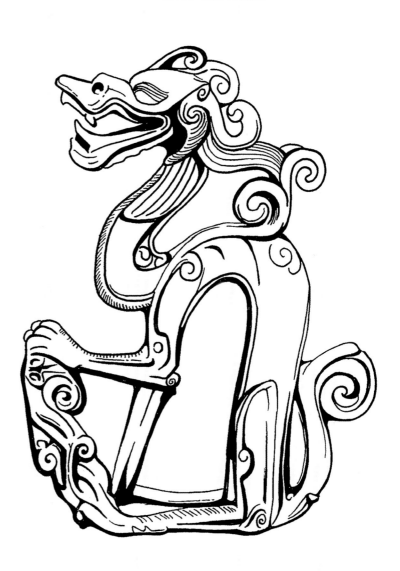

盘龙纹（辽代）
图案所属器物：石刻

盘龙纹（金代）
图案所属器物：铜镜

坐龙纹（辽金）
图案所属器物：铜器
出处：黑龙江出土

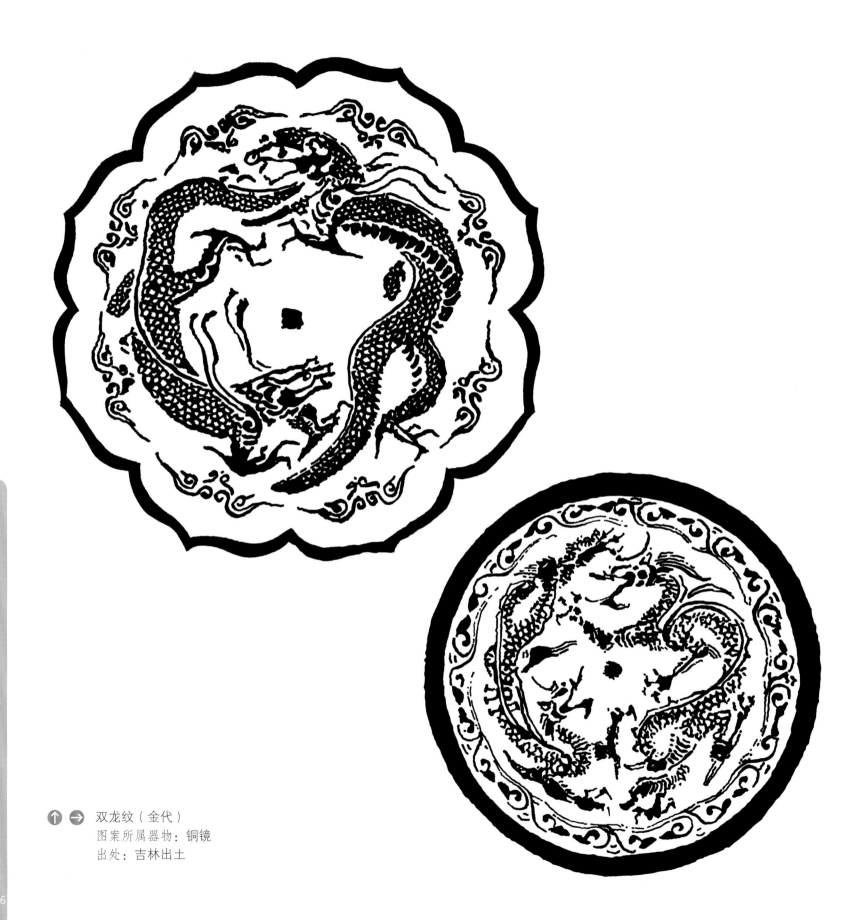

↑ → 双龙纹（金代）
图案所属器物：铜镜
出处：吉林出土

宋代瑞兽纹

　　宋代装饰中的瑞兽形象大致可以分为三类：第一类是由人们创造出来的具有异能的神兽形象，如麒麟、獬豸、狻猊等，此类瑞兽原有的威震作用消失却多了一些吉祥寓意；第二类是在现实中存在的动物造型基础上附加神化的色彩，如海马、天马、仙鹿等，此类瑞兽常为升仙飞天的坐骑；第三类是在现实中的瑞兽形象，如犀牛、白象、羚羊等，常被赋予灵性来表达祥瑞。

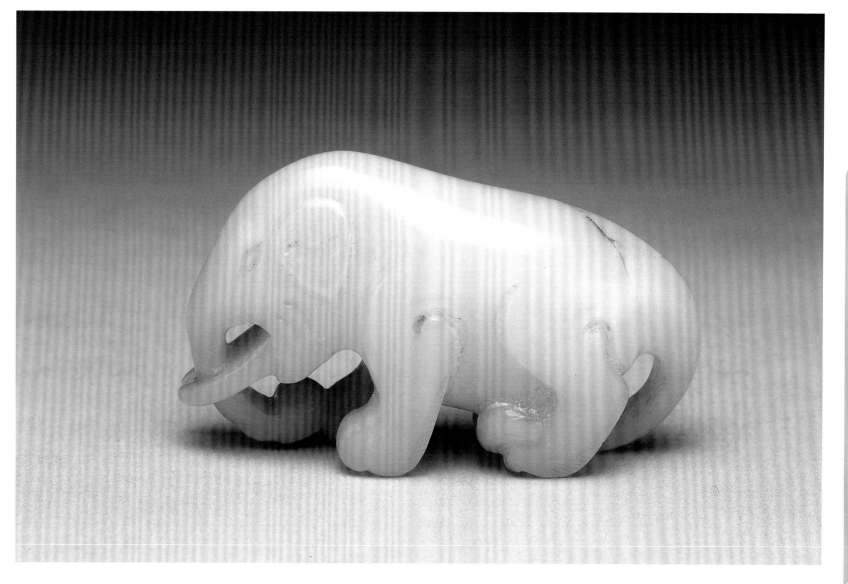

白玉象（南宋－元代）
图片来源：台北故宫博物院

五代、宋的古兽图案

◎ 麒麟

麒麟纹起源于春秋时期，是中国上古传说中的瑞兽，是达官贵人最喜爱的纹饰之一。据文献记载，古人称雄性为麒、雌性为麟，从外形看，集狮头、麋身、鹿角、虎眼、龙鳞、牛尾等特点。其性格慈善、不践踏草虫、不吃生物、姿态威严，在中国传统民俗礼仪中常被制成摆件饰物放置家中，寓意吉祥太平、长寿安康。不同时期麒麟纹以不同的形式出现：北朝至隋代的铜镜纹饰中，麒麟和玉书结合，作吐书样式；宋代《营造法式》中的麒麟纹形象逐渐向龙纹靠拢，躯体出现鳞片，颈部飘起鬃发，鼻翼两侧出现触须，狼蹄演变为马蹄，尾巴呈扇形散开的牛尾；明清时期的麒麟纹多作为装饰纹样出现，其样式、寓意也更加多样。

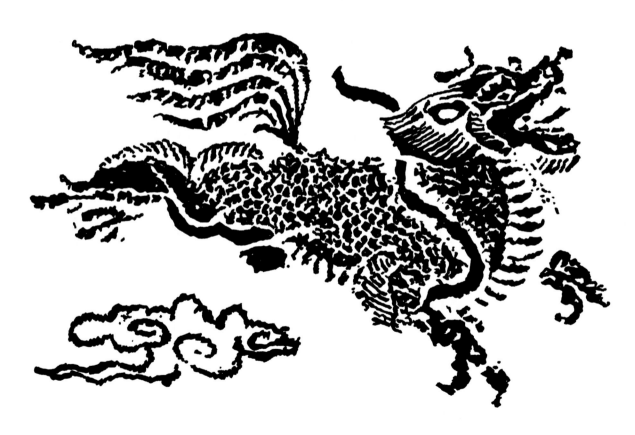

麒麟纹（宋代）
图案所属器物：砖刻
出处：山西出土

神兽纹（宋代）

图案所属器物：建筑彩绘

出处：李诫《营造法式》

麒麟纹（宋代）

图案所属器物：琉璃砖刻

鲲鹏是指中国上古时代的两种奇大无比的瑞兽。鲲，生活在北方海里的大鱼，可变为鹏鸟。鹏，其双翼如垂天之云的大鸟，由鲲变化而成。图中的鲲鹏纹为河南巩义市北宋陵墓的浮雕，其刻画在高约4米、宽约2米的石壁上。石刻画面以高山和祥云为背景，鲲鹏时而屹立山巅，时而腾空俯冲，振翼展翅，姿态灵动，雕刻技艺高超。鲲鹏因其翼像鹏鸟，马头，龙颈，鹰爪，凤尾，故又称"马头凤"，其形象继承于唐朝。这种神鸟在古代可以表达庇佑江山稳定，以及大展宏图、前程远大的美好寓意。

鲲鹏纹（宋代）
图案所属器物：石刻
出处：河南巩县宋陵

◎ 獬豸（xiè zhì）

獬豸，是中国古代神话中的瑞兽，体形大者如牛，小者如羊，身似麒麟且长黑毛，四足，双目明亮有神，头上有独角。獬豸怒目圆睁，能辨是非，识善恶忠奸，它的独角能够压制任何道德败坏的事情，是勇猛、公正的象征。

➡ 獬豸纹（宋代）
　　图案所属器物：建筑彩绘
　　出处：李诫《营造法式》

◎ 狻猊（suān ní）

狻猊是中国古代神话中龙的九子之一，其外形像狮子，头后披长鬃毛，凶猛无比，能食虎豹，亦是威武百兽的率从，一说它日行五百里。在中国古建筑上、佛教造像上、香炉上，常出现狻猊作为装饰元素。由于其喜静不喜动，好坐且又喜欢烟火，所以其常用来护佑平安。

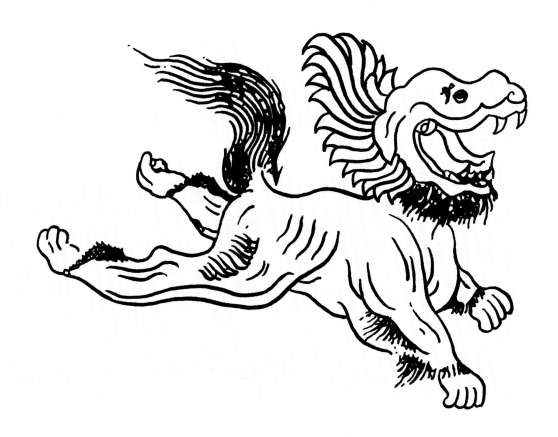

➡ 狻猊纹（宋代）
　　图案所属器物：建筑彩绘
　　出处：李诫《营造法式》

内蒙古敖汉旗沙子沟辽墓的铜器
为辽代早期风格，图为其出土的五边
形、六边形翼马纹带饰。其鎏金铜器

上面是一头张开翅膀、向前奔跑的翼
马，昂首挺胸，四足飞扬，鬃毛直立，
仿佛在快速奔跑，极具昂扬之势。

二图均为：

翼马纹（辽代）
图案所属器物：鎏金铜器
出处：内蒙古敖汉旗沙子沟辽墓出土

◎ 甪(lù)端

　　甪端为中国神话中的神兽，传说出现于秦始皇时期。其外形与麒麟相似，头上有独角，狮身龙背且身有鳞片，熊爪，牛尾，日行一万八千里，通晓四方语言，专为明君护驾。其代表光明正大、秉公执法、国泰民安、风调雨顺、生活富裕、人世昌隆、人寿年丰等美好意愿。

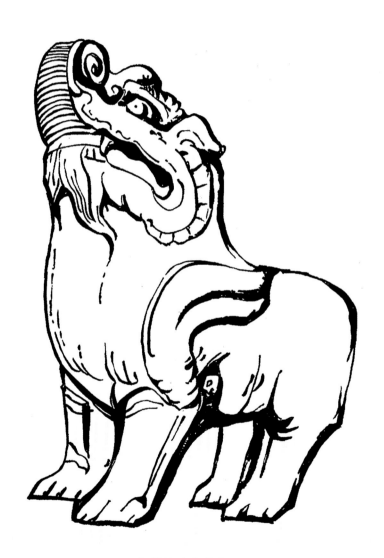

甪端纹（宋代）
图案所属器物：石雕

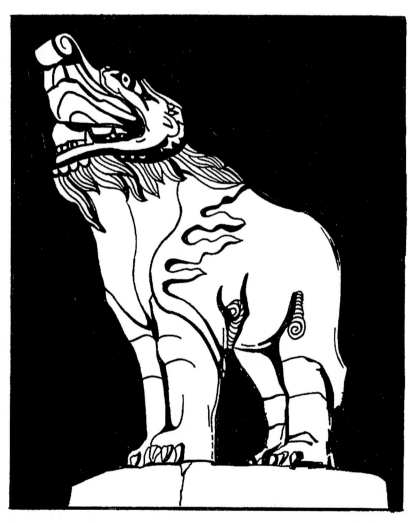

甪端纹（宋代）
图案所属器物：石雕

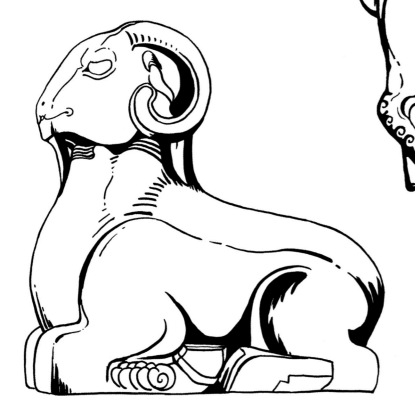

◎ 螭（chī）纹

　　螭纹是一种蛟龙纹样，其造型为无角、巨口且大腹。传说其腹中能容纳水，故常被用在中国古建筑排水口的位置作为装饰，也常用于房屋门窗、家具、服饰、瓷器等工艺品上，作为装饰出现。螭纹最早出现在青铜器上，到了宋代大量装饰于瓷器上，明清时期螭纹演化出更多形态，表现手法更为多样。

螭首纹（西夏）
图案所属器物：石雕
出处：宁夏出土

↑ 瑞兽纹（北宋）
图案所属器物：河南永熙陵神道石雕
出处：河南出土

← 卧羊纹（北宋）
图案所属器物：河南永熙陵神道石雕
出处：河南出土

西来佛鱼幻化成龙——鱼龙变化成摩羯

摩羯，是梵文音译，这种动物形象来自印度佛教。大藏经《一切经音义》卷四十云："摩羯者，梵语也。海中大鱼，吞噬一切。"印度最早的摩羯造型在著名的桑奇大塔装饰上出现。摩羯形象融合了鳄鱼的巨口、大象的卷鼻，口中有利齿，下半身为鱼尾。在古印度，摩羯鱼被认为是水中的神灵。

摩羯这种神兽随着佛教东传进入中国后，中国人赋予其更多的象征含义，并在造型上历代都有演变。唐代的很多工艺品上就有摩羯的形象，体现了中外文化交流的异域风貌。在吸收引进外来纹样的同时，中国工匠为其注入了本民族的特色、理想和审美。将摩羯鱼与中国人的图腾"龙"有机地结合在一起，塑造出更有寓意和内涵，更能表达中国文化情感的"鱼龙变化"。

"黄河三尺鲤，本在孟津居。点额不成龙，归来伴凡鱼。"这是大诗人李白在一首诗中所用的"鱼龙变化"的典故。中国人相信，鲤鱼越过"龙门"，便能脱胎换骨，化龙升天。"鲤跃龙门"用来比喻古代读书人科举得中，改变人生命运获得成功。摩羯鱼身为鱼而头似龙的形象，恰恰与中国人鲤跃龙门、一飞冲天的美好寓意相契合，因此，摩羯鱼的形象和含义也逐步被中国化了。

与宋王朝并峙的辽国契丹人、西夏国的党项人、金国的女真人也同样崇拜摩羯纹样。对先进文化的仰慕和对印度佛教的信仰，使得摩羯纹样被游牧民族的统治者欣然接受，并用于各种装饰之中。摩羯纹在贵重的金银器装饰中比比皆是。

⬇ 摩羯纹（辽代）
图案所属器物：瓷灯
出处：内蒙古出土

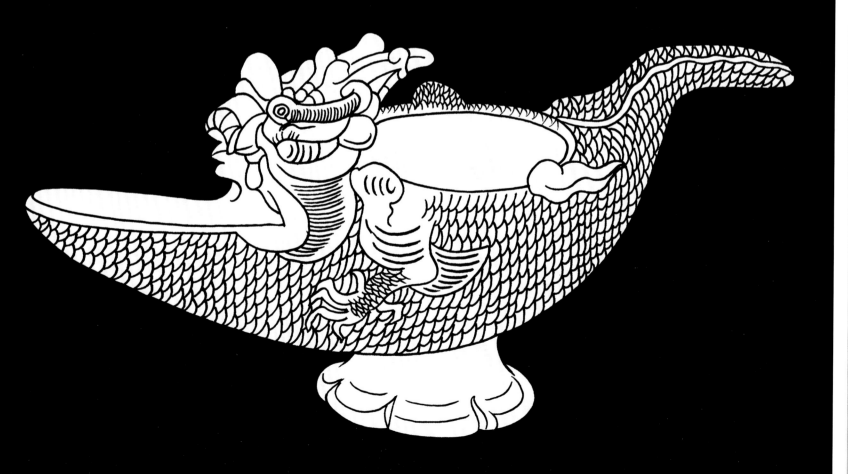

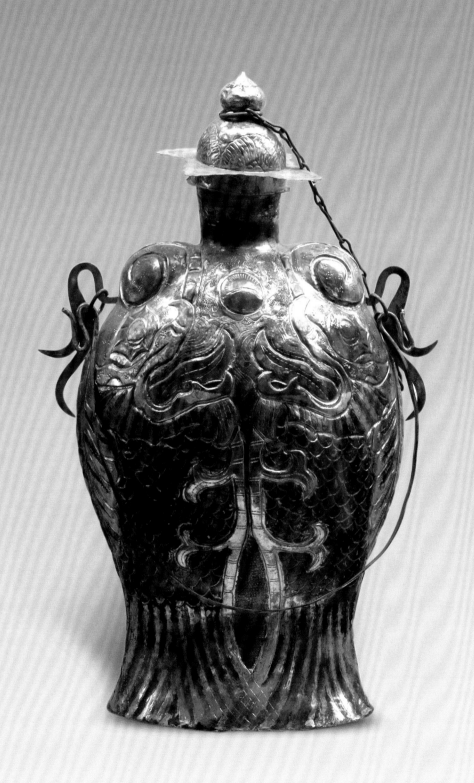

◎ 摩羯形银鎏金提梁壶

在内蒙古赤峰市阿鲁科尔沁旗的辽代贵族耶律羽之墓中，曾出土摩羯纹鎏金银碗、摩羯造型金耳饰等。赤峰市松山区城子乡洞山出土了一件摩羯形银鎏金提梁壶，造型和纹样完美结合，做工精细。壶身为银质，满铺鱼子地，以锤揲工艺在壶腹上装饰出浮雕状对称的两条摩羯鱼，气势威武。主图形鎏金，色彩华贵富丽。

摩羯形银鎏金提梁壶（辽代）
内蒙古赤峰市松山区城子乡洞山出土
内蒙古赤峰博物馆藏

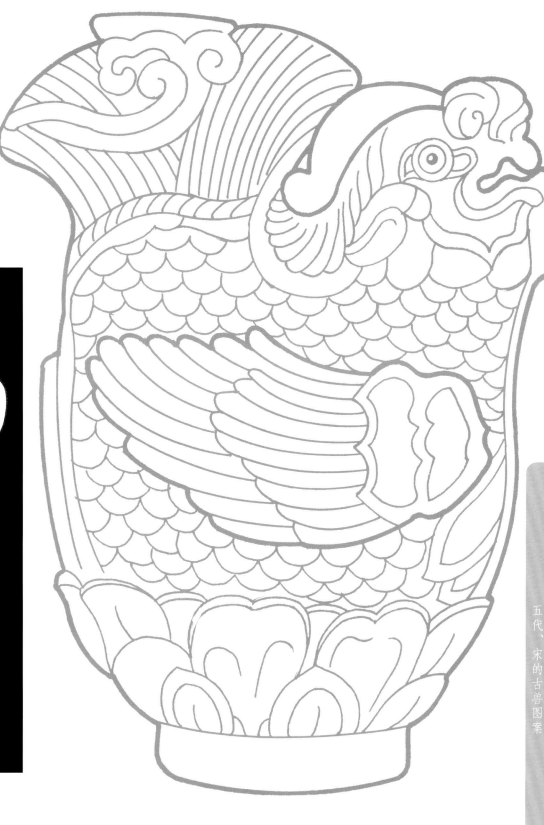

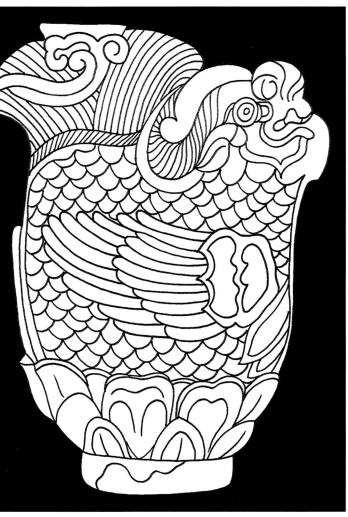

摩羯纹（辽代）

图案所属器物：三彩莲花摩羯纹注壶

出处：内蒙古出土

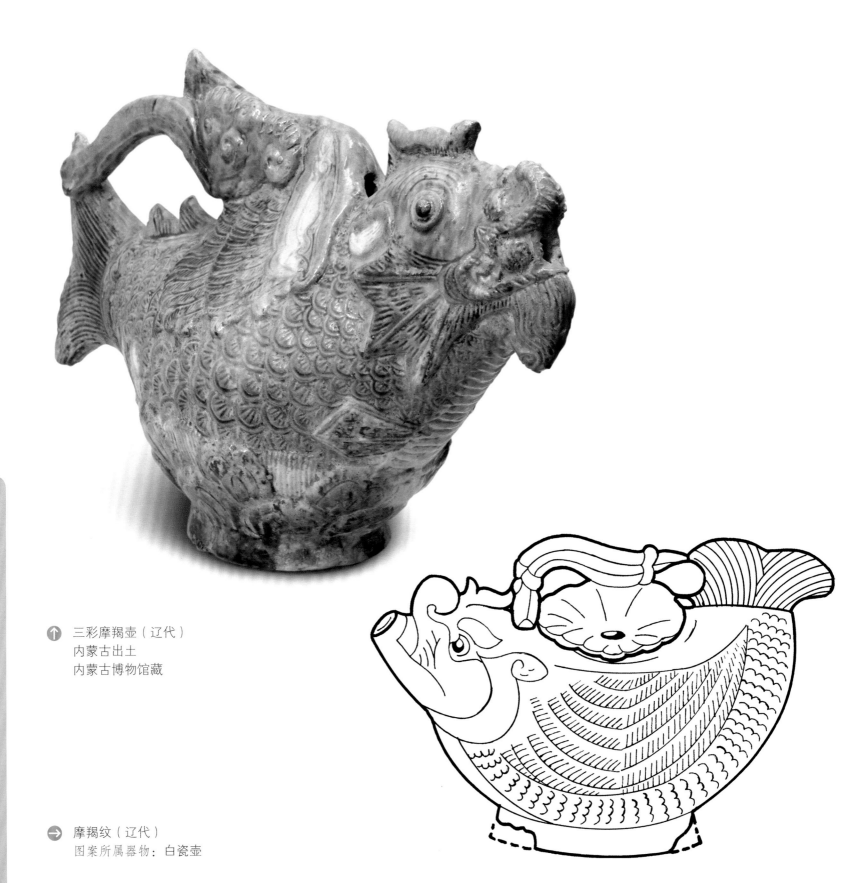

↑ 三彩摩羯壶（辽代）
内蒙古出土
内蒙古博物馆藏

➜ 摩羯纹（辽代）
图案所属器物：白瓷壶

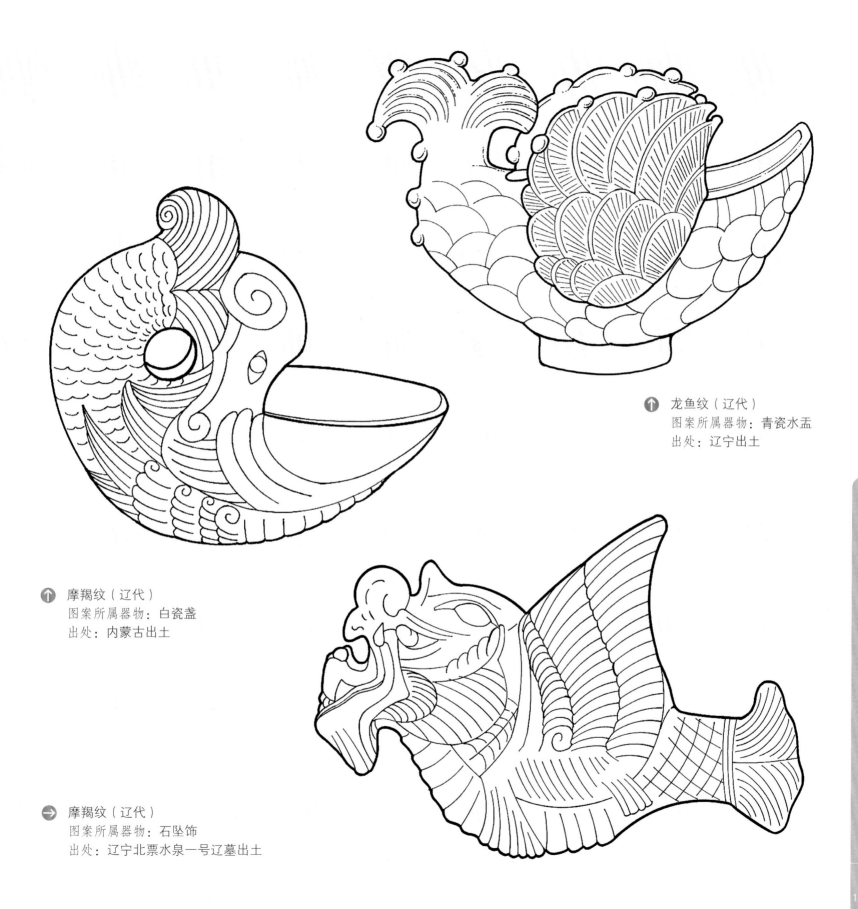

龙鱼纹（辽代）
图案所属器物：青瓷水盂
出处：辽宁出土

摩羯纹（辽代）
图案所属器物：白瓷盏
出处：内蒙古出土

摩羯纹（辽代）
图案所属器物：石坠饰
出处：辽宁北票水泉一号辽墓出土

　　金代最精彩的摩羯纹出现在铜镜的装饰上。如出土于甘肃定西市临洮县北乡麻家坟的一面金代摩羯纹铜镜，镜体厚实，镜背上的摩羯纹，一正一反，围绕着镜钮盘旋，这是中国传统的"喜相逢"图式。镜子的底纹是细密的海波，二鱼似破浪于汹涌的波涛，又似要飞出水面翱翔于天宇。纹样形神兼备，豪壮中又有令人回味无穷的寓意和韵味。

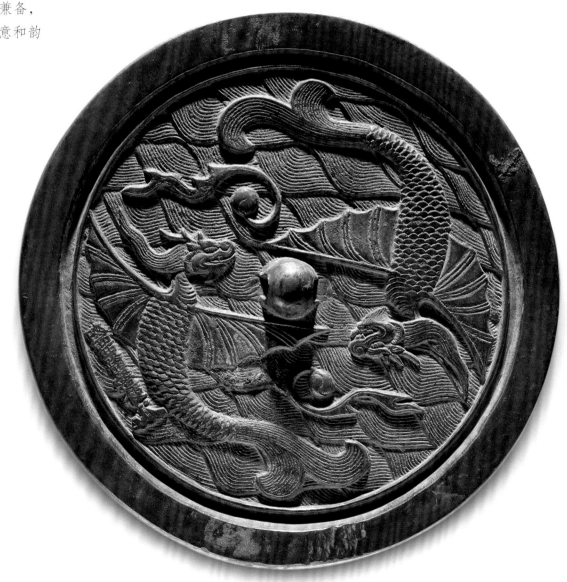

摩羯纹铜镜（金代）
甘肃定西市临洮县北乡麻家坟出土
甘肃省博物馆藏

兽面纹瓦当

兽面纹瓦当起源于北魏时期，瓦当中的纹样图案大多为祥瑞之兽。宋辽时期的兽面纹迎来了第二个辉煌期，山东聊城的瓦当在这个时期最有代表性，其出土的瓦当及建筑构件多以兽面纹为主、花卉为辅，此外还有一部分翼角瓦出土。不同地域和文化背景的兽面纹瓦当风格也不尽相同，如：河南地区的宋代兽面纹瓦当可以在兽齿上有所区分，出现单排齿、两排齿、有吻无齿、无吻无齿四种类型，不同类型的兽面犄角形态也各不相同；内蒙古地区的辽、金兽面纹瓦当通常在兽面和边轮之间装饰有连珠纹或弦纹；东北地区还曾出土少量兽面纹外有一周短线纹带的瓦当。整体来说，宋辽金时期的瓦当形式多样，琉璃兽面瓦当也逐渐增多。这个时期的兽面纹相对前朝，其对细节的要求更高、细部的刻画更繁复、图案纹饰更精美、构图更饱满丰富，更能融合到建筑中，达到和谐统一。

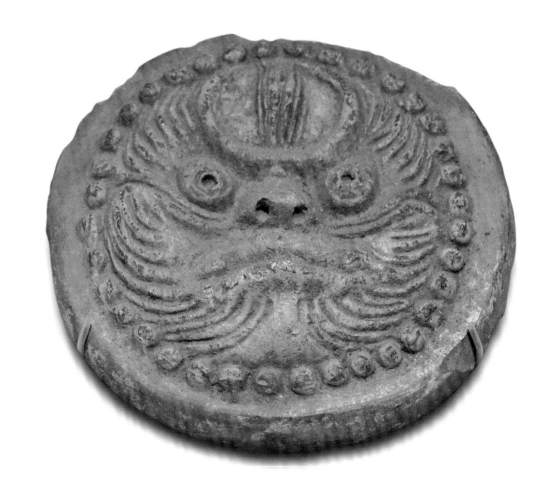

兽面纹瓦当（西夏）
海东市化隆回族自治县遗址采集
青海省化隆回族自治县博物馆藏

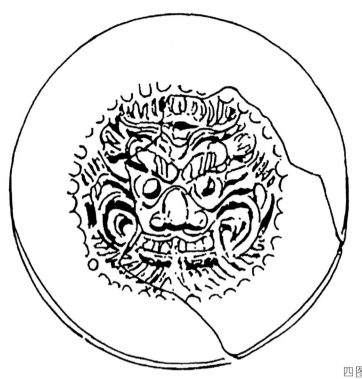
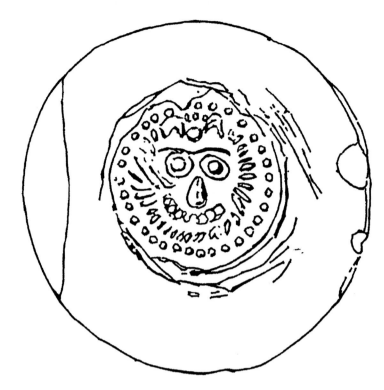

四图均为：

兽面纹（辽代）
图案所属器物：瓦当
出处：内蒙古出土

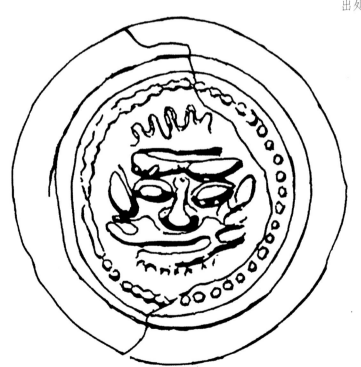
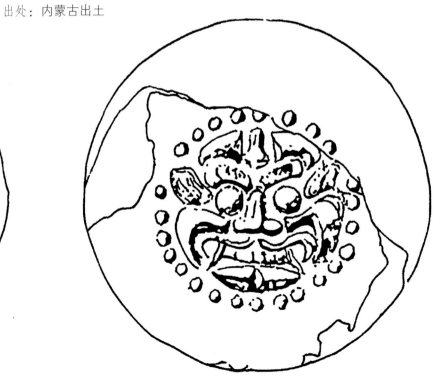

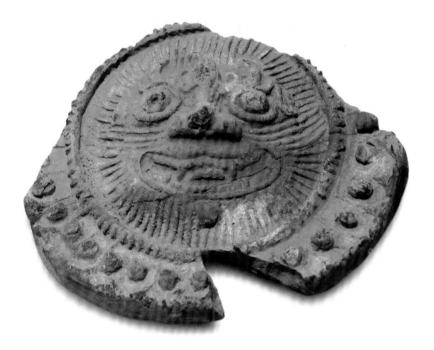

兽面纹瓦当（西夏）
青海省海东市化隆回族自治县遗址采集
青海省化隆回族自治县博物馆藏

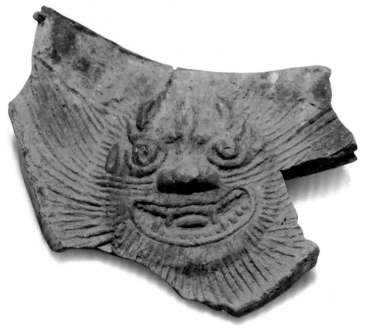

兽面纹滴水（西夏）
青海省海东市化隆回族自治县丹斗寺采集
青海省化隆回族自治县博物馆藏

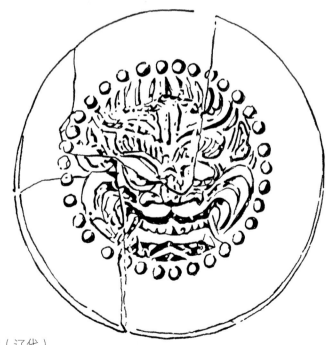

兽面纹（辽代）
图案所属器物：瓦当
出处：内蒙古出土

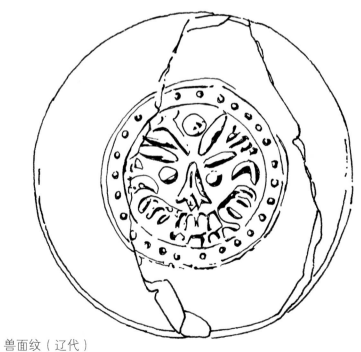

兽面纹（辽代）
图案所属器物：瓦当
出处：内蒙古出土

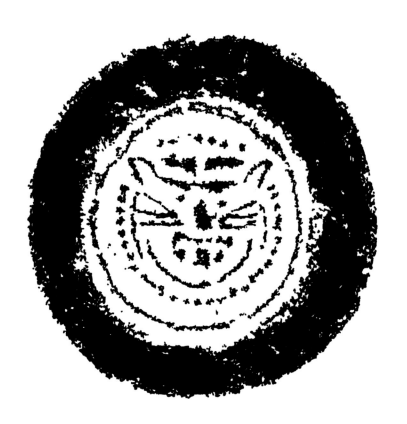

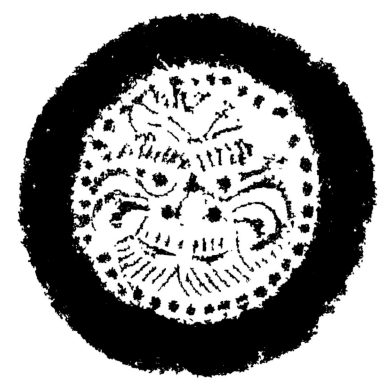

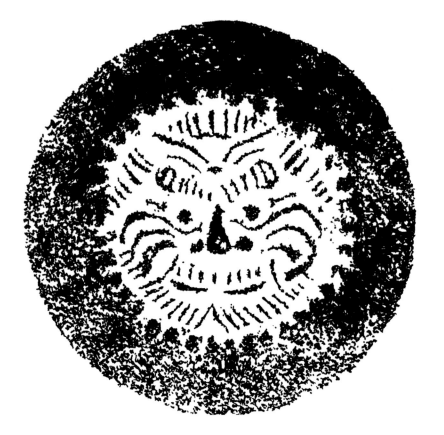

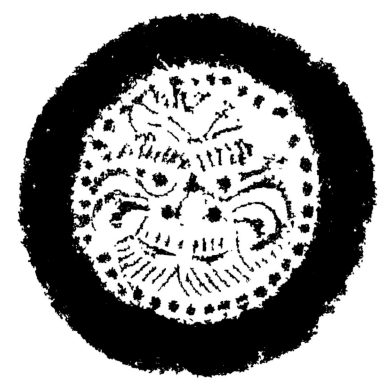 兽面纹（辽代）
图案所属器物：瓦当
出处：内蒙古出土

兽面纹（辽代）
图案所属器物：瓦当
出处：内蒙古出土

兽面纹（辽代）
图案所属器物：瓦当
出处：内蒙古出土

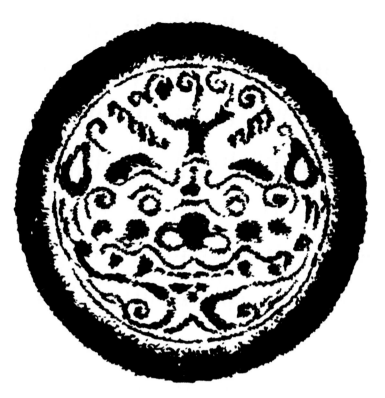

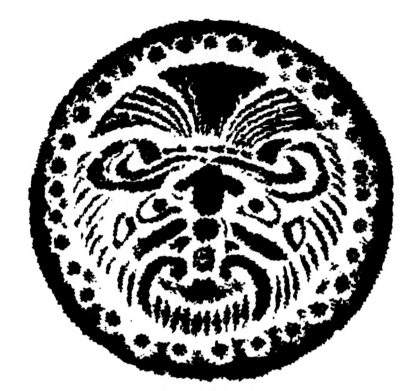

↑ 兽面纹（西夏）
图案所属器物：灰陶瓦当
出处：宁夏出土

↗ 兽面纹（西夏）
图案所属器物：灰陶瓦当
出处：宁夏出土

→ 兽面纹（辽代）
图案所属器物：瓦当
出处：内蒙古出土

四图均为：

兽面纹（金代）
图案所属器物：瓦当
出处：北京出土

↑ 兽面纹（辽金时期）
图案所属器物：瓦当
出处：内蒙古出土

↗ 兽面纹（辽代）
图案所属器物：瓦当
出处：内蒙古出土

→ 兽面纹（辽代）
图案所属器物：瓦当
出处：内蒙古出土

五代、宋的古兽图案

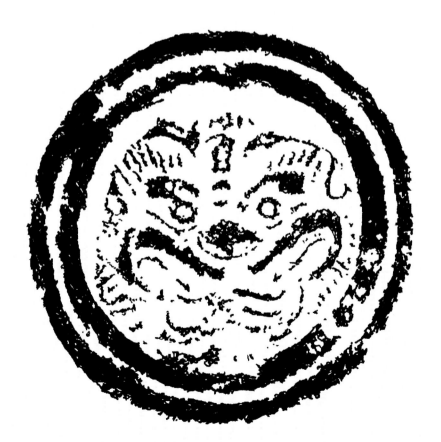

三图均为：

兽面纹（辽金时期）
图案所属器物：瓦当
出处：吉林出土

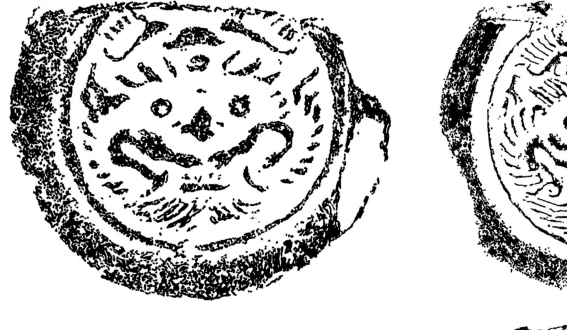
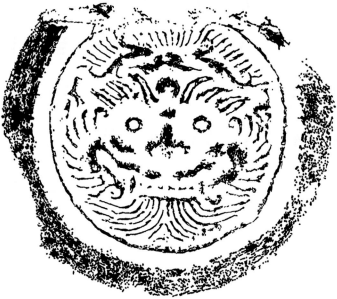

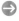 ↗

兽面纹（宋代）
图案所属器物：瓦当

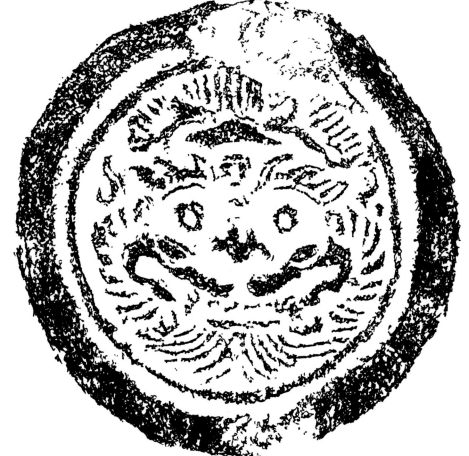

→

兽面纹（宋代）
图案所属器物：瓦当
出处：河南巩义市宋哲宗刘后陵出土

鸱吻
——屋脊上的神兽演变史

中国传统建筑屋顶上的屋脊，既是重要的结构连接部位，又位于引人注目的房屋高处，因而成为装饰的重点部位之一。

屋脊分为正脊、垂脊、戗脊、角脊。正脊是屋顶前后两个斜坡相交而成，在宫殿、城楼的屋顶正脊两端，以正吻作为必不可少的装饰。正吻又称大吻，最早见于汉代石阙，当时的正吻形象类似凤鸟。南北朝之后，正脊两端装饰的形象变为鸱尾，鸱尾在佛经中又称为摩羯鱼，是雨神的坐骑，随佛教传入中国。鸱是鹰的一种，设此鹰尾神鱼形象于屋顶上，除装饰之外更重要的是具有降雨避火的寓意。因此，从北朝之后，"广兴屋宇，皆置鸱尾"。宋元之后，鸱尾渐渐被龙形所代替，鸱尾前端塑成一个兽头，张开大口吞住屋脊。这一形象被定义为"龙生九子"之蚩吻，"龙生九子，蚩吻平生好吞。今殿脊兽头，是其遗像"。自宋代开始的绘画中，鸱吻的形象被绘作兽头形。如宋徽宗《瑞鹤图》中的鸱吻，兽头形似龙头，身体上翘，布满鳞片。

目前所存鸱吻遗物，辽代、金代、西夏的建筑上保存得也很多。如山西大同华严寺辽代薄伽教藏殿、天津蓟州辽代独乐寺山门的鸱尾，都是经典的文物遗存。

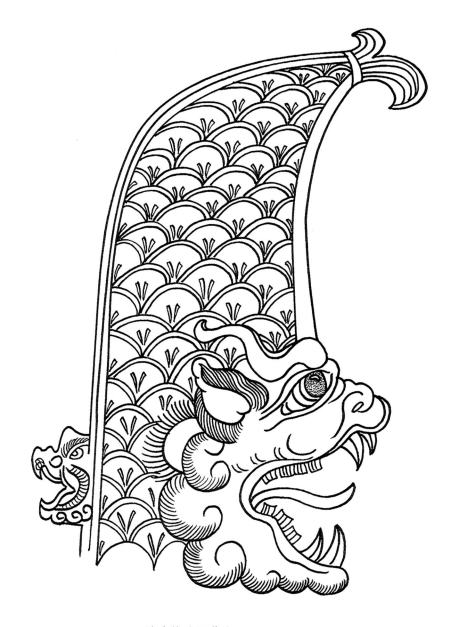

鸱吻纹（辽代）
图案所属器物：木雕
出处：山西大同市薄伽教藏殿

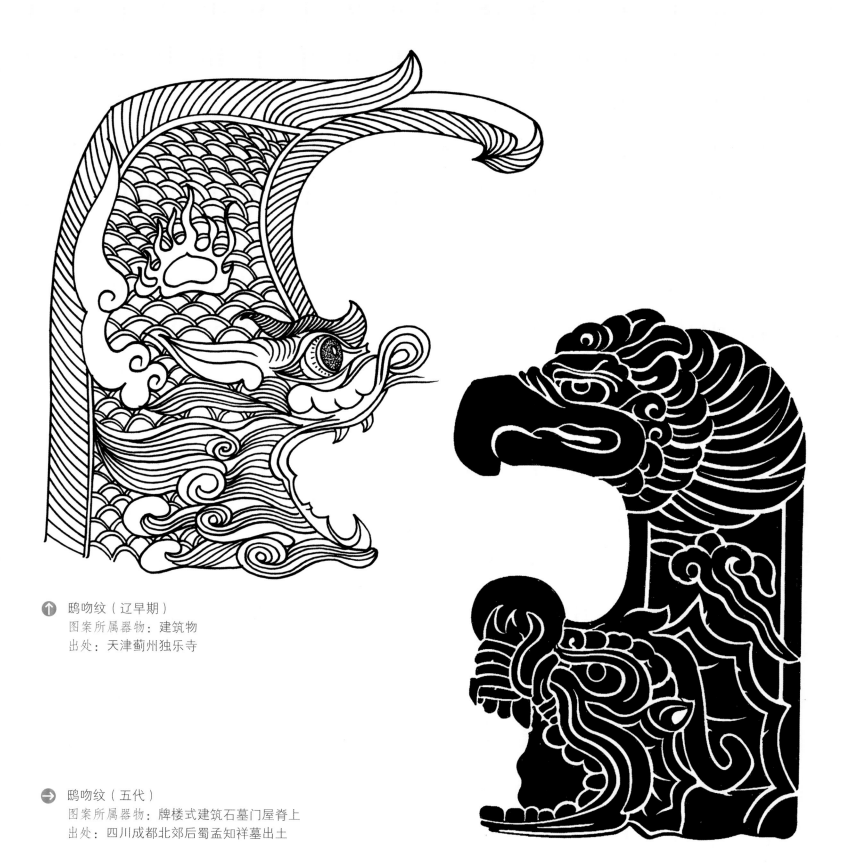

↑ 鸱吻纹（辽早期）
图案所属器物：建筑物
出处：天津蓟州独乐寺

➔ 鸱吻纹（五代）
图案所属器物：牌楼式建筑石墓门屋脊上
出处：四川成都北郊后蜀孟知祥墓出土

五代、宋的古兽图案

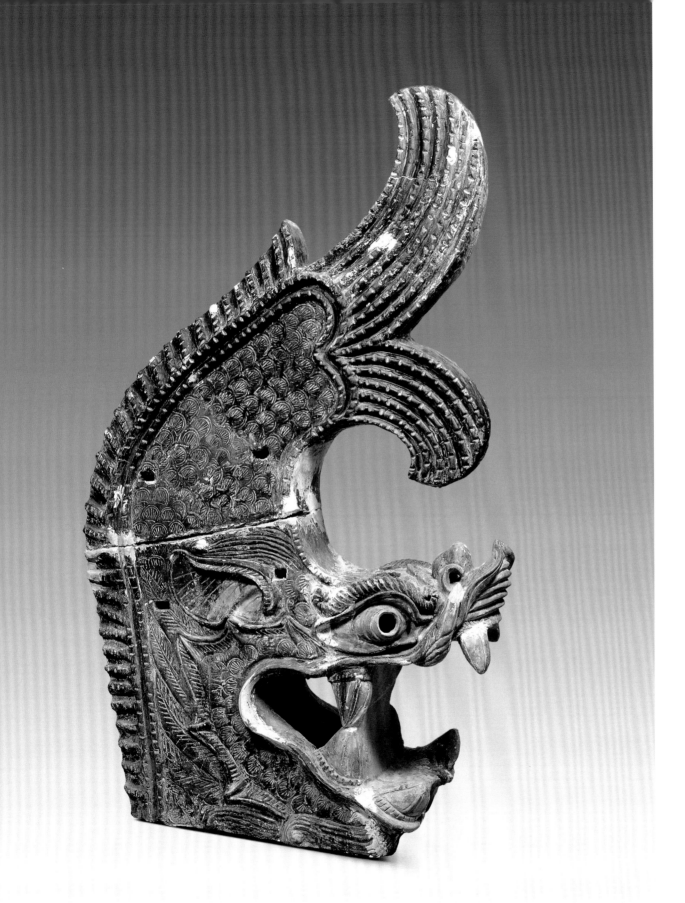

绿釉鸱吻（西夏）
宁夏银川西夏王陵出土
中国国家博物馆藏

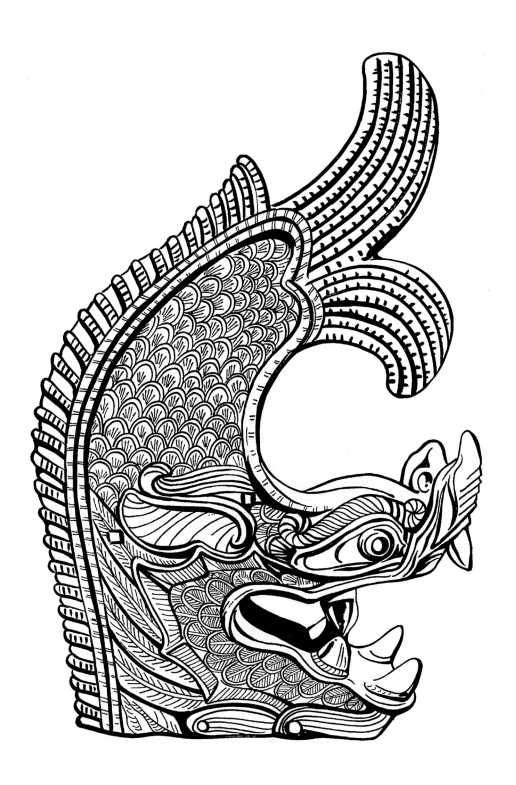

◎ 西夏绿釉鸱吻

存世鸱尾中，最大的一件是出土于宁夏银川西夏王陵六号陵的一件绿釉鸱吻，通高 152 厘米、底宽 58 厘米、厚 30 厘米。其头部似龙，怒目圆睁，巨口大张，形象威猛生动。身体保留了明显的鱼的特征，鱼鳞层叠毕现，鱼尾分叉高举。这件鸱吻保存完整，制作精细，艺术价值极高。

鸱吻纹（西夏）

图案所属器物：琉璃

出处：宁夏出土，中国国家博物馆藏

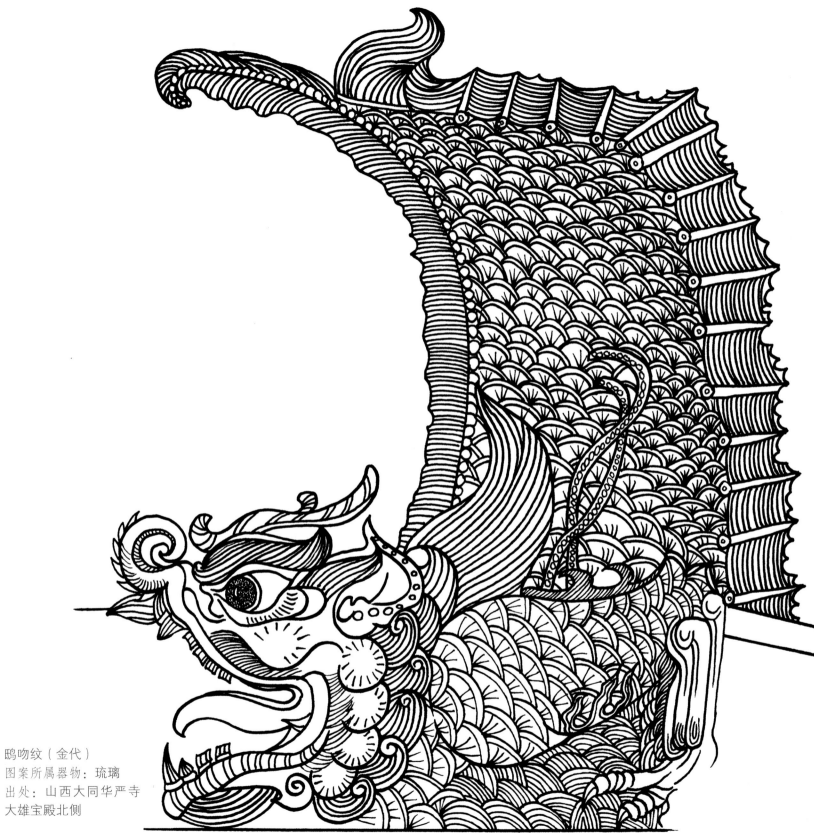

鸱吻纹（金代）
图案所属器物：琉璃
出处：山西大同华严寺
大雄宝殿北侧

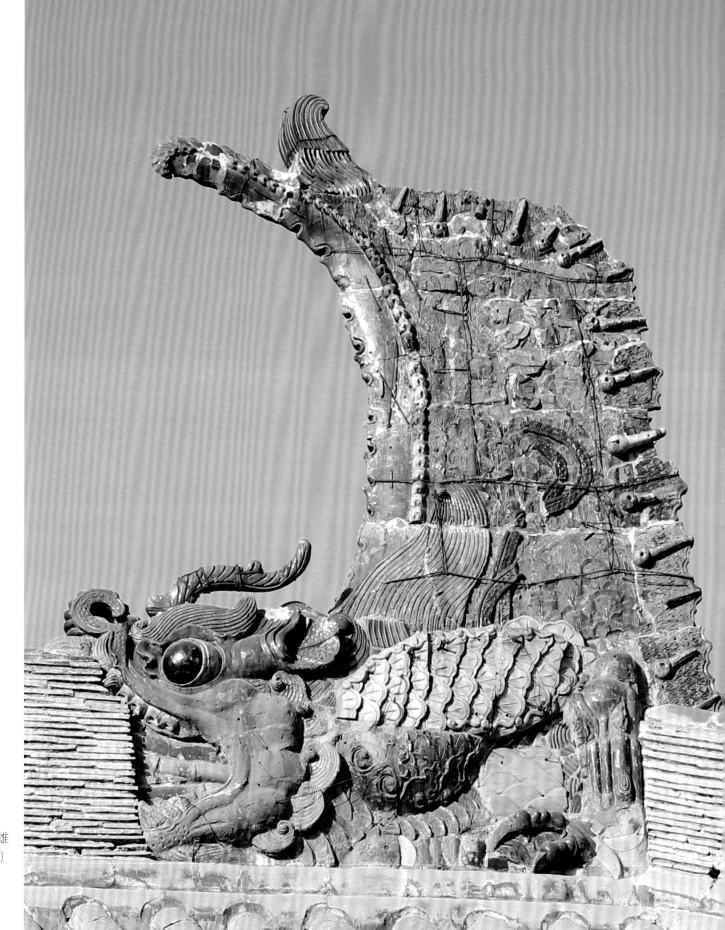

山西大同华严寺大雄
宝殿北侧鸱吻（金代）

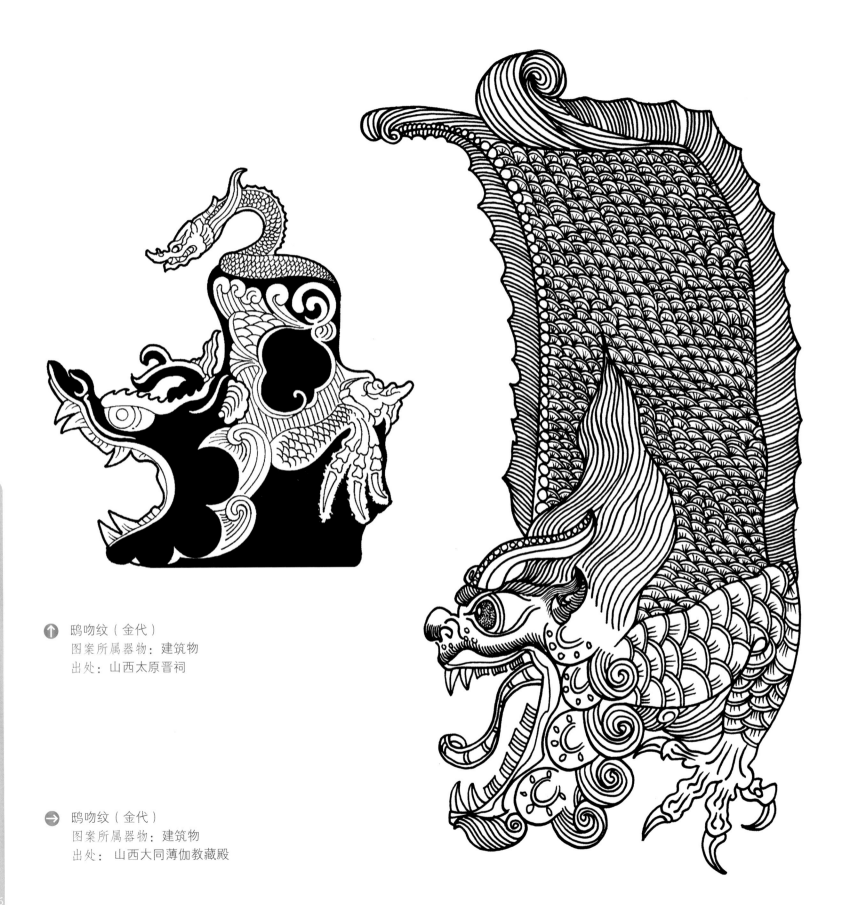

↑ 鸱吻纹（金代）
图案所属器物：建筑物
出处：山西太原晋祠

→ 鸱吻纹（金代）
图案所属器物：建筑物
出处：山西大同薄伽教藏殿

鸱吻纹（金代）
图案所属器物：建筑物
出处：山西朔州崇福寺弥陀殿

鸱吻纹（后蜀）
图案所属器物：后蜀开国皇帝孟知祥墓门口装饰顶部
出处：四川成都和陵

宋代四神兽

江苏溧阳市竹箦公社出土的陶塑四神兽收藏于镇江博物馆和溧阳市博物馆，为北宋时期陶塑的代表作品。

宋陶青龙，浑身施青绿色琉璃釉料、背脊施红棕色釉料，为东方之神，代表春季。其造型矫健、四肢粗壮，张口瞪目且足为三爪，龙身刻画龙鳞作为装饰，龙尾上扬，整体动态极具动感。

宋陶白虎，浑身施淡黄色琉璃釉料、背脊施深黄色釉料，为西方之神，代表秋季。其造型挺拔，双眼圆睁且足为三爪，虎身刻画鳞片作为装饰，虎尾向上翘起，整体动态与青龙极其相似。

宋陶朱雀，浑身施朱红色琉璃釉料，为南方之神，代表夏季。其造型长冠高耸，展翅翘尾，身上刻画羽毛，羽毛雕刻精细到位，翅膀呈欲飞之势，整体造型十分生动。

宋陶玄武，浑身土黄色，为北方之神，代表冬季。其造型为龟伏地作爬行状，龟背隆凸，蛇盘绕龟体，蛇身披鳞甲，龟首与蛇首对望。

青龙纹（宋代）
图案所属器物：施青绿色琉璃釉陶塑
出处：江苏溧阳市竹箦公社出土

↖ 玄武纹（宋代）
图案所属器物：施土黄色琉璃釉陶塑
出处：江苏溧阳市竹箦公社出土

↑ 朱雀纹（宋代）
图案所属器物：施朱红色琉璃釉陶塑
出处：江苏溧阳市竹箦公社出土

← 白虎纹（宋代）
图案所属器物：施淡黄色琉璃釉陶塑
出处：江苏溧阳市竹箦公社出土

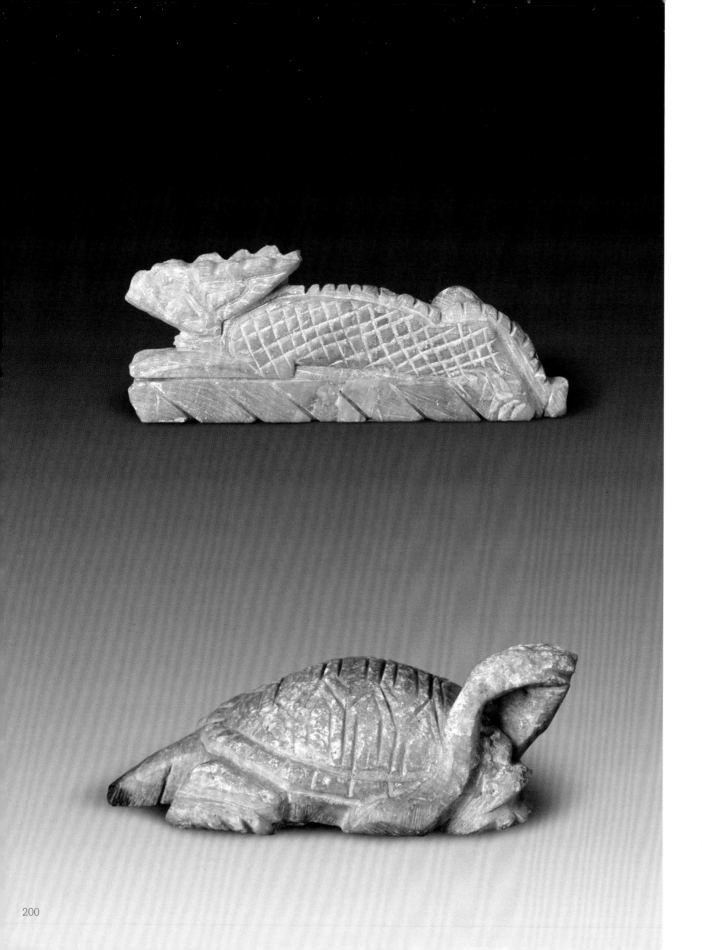

寿山石雕青龙（宋代）
图片来源：福州市博物馆

寿山石雕玄武（宋代）
图片来源：福州市博物馆

↑ 青龙纹（辽代）
图案所属器物：砖雕
出处：内蒙古宁城县辽邓中举墓出土

↑ 白虎纹（辽代）
图案所属器物：砖雕
出处：内蒙古宁城县辽邓中举墓出土

← 朱雀纹（辽代）
图案所属器物：石棺
出处：辽宁朝阳县辽耶律延宁墓出土

宋代鹿纹

鹿纹是中国古代人民常用的动物纹样，因其与"禄"谐音，故人们常用它来代表福禄、官运亨通等祥瑞之意。在儒家文化和佛教文化中，鹿也是仁义道德的代表，如《宋书·符瑞志》中写道："王者孝则白鹿见，王者明，惠及下，亦见。"敦煌壁画中也有鹿王本生的故事。鹿纹造型千姿百态、丰富多彩，宋代鹿纹承继唐代风格，但体态逐渐变为纤瘦、古朴，背部常刻绘排列不整齐的体毛，鹿眼常用菱形眼和小圆圈眼来表现，腿部细长且较前朝弯曲角度变小。宋代瓷枕装饰中运用了大量动物纹样，其中鹿纹就是一种重要类别，定窑瓷枕中发现有多件鹿纹瓷枕，有单鹿、双鹿，或立或卧或奔走，形象生动。

宋代瓷器上的鹿纹造型丰富，山中奔跑、林间漫步、散步踟蹰等造型不断出现。其体态轻盈灵动，线条写意生动。代表作品有：磁州窑枕面上的鹿纹、耀州窑金和元时期青瓷上的鹿纹、婴孩驯鹿纹、卧鹿衔牡丹纹等。

釉下彩绘跃鹿纹盖罐（南宋）
1970 年江西省南昌县罗家集南宋
嘉定二年陈氏墓出土
江西省博物馆藏

奔鹿纹（宋代）
图案所属器物：瓷器
出处：江西吉州窑瓷罐

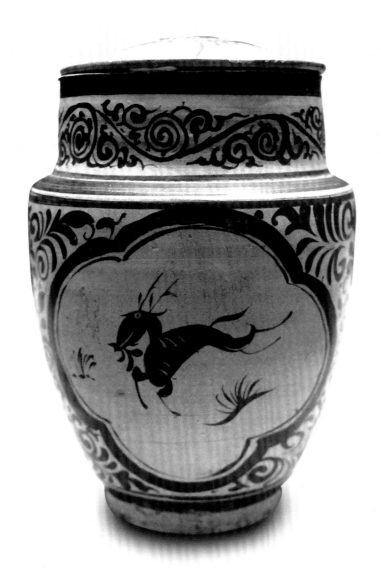

釉下彩绘跃鹿纹盖罐（南宋）
1970年江西省南昌县罗家集南宋
嘉定二年陈氏墓出土
江西省博物馆藏

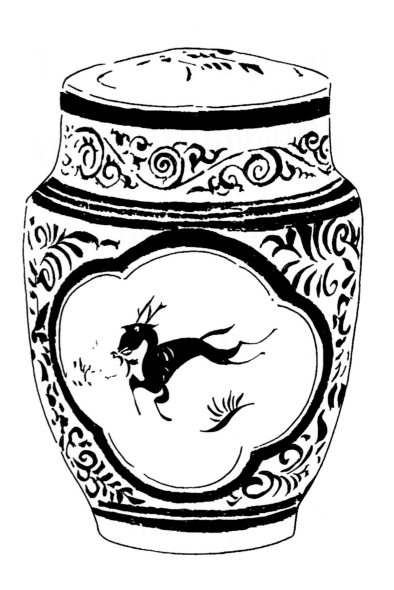

鹿纹（南宋）
图案所属器物：瓷器
出处：江西出土，江西省博物馆藏

鹿纹（宋代）
图案所属器物：陶瓷器，
瓷枕的枕面图案

双鹿纹（金代）
图案所属器物：玉器
出处：黑龙江出土

鹿纹（宋代）
图案所属器物：瓷器

剪纸贴花鹿树纹盏（南宋）
1981 年江西省吉安县永和窑出土
江西吉州窑博物馆藏

鹿纹（宋代）
图案所属器物：瓷器

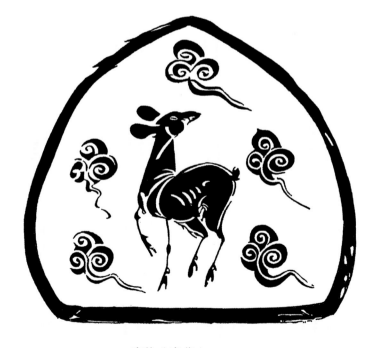

鹿纹（宋代）
图案所属器物：瓷枕

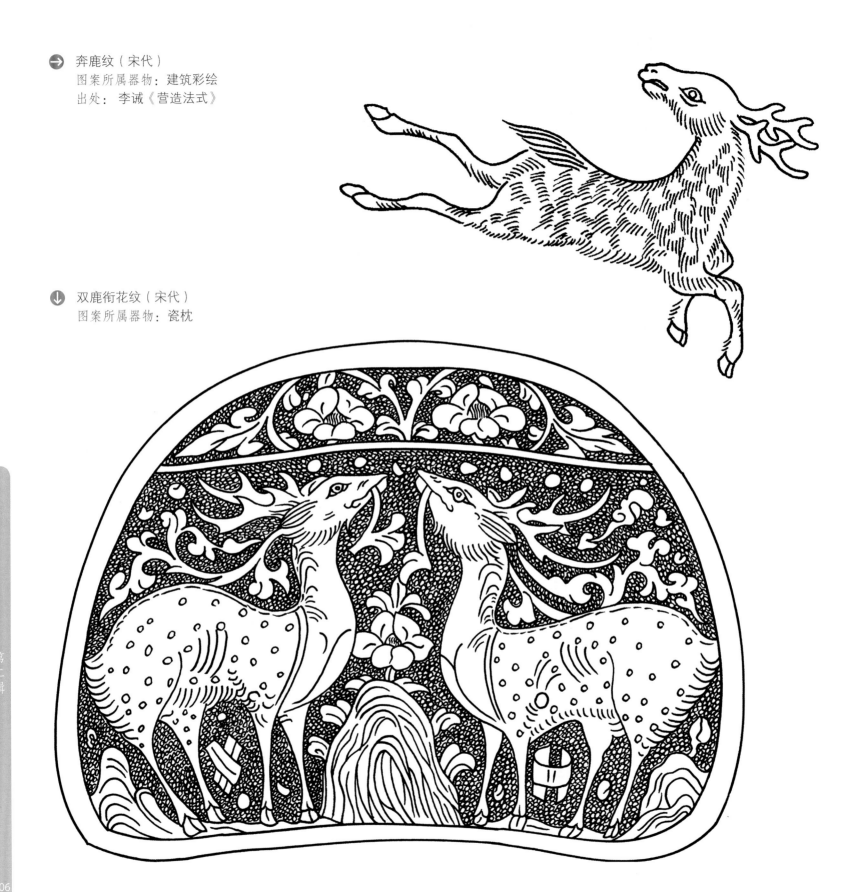

奔鹿纹（宋代）
图案所属器物：建筑彩绘
出处：李诫《营造法式》

双鹿衔花纹（宋代）
图案所属器物：瓷枕

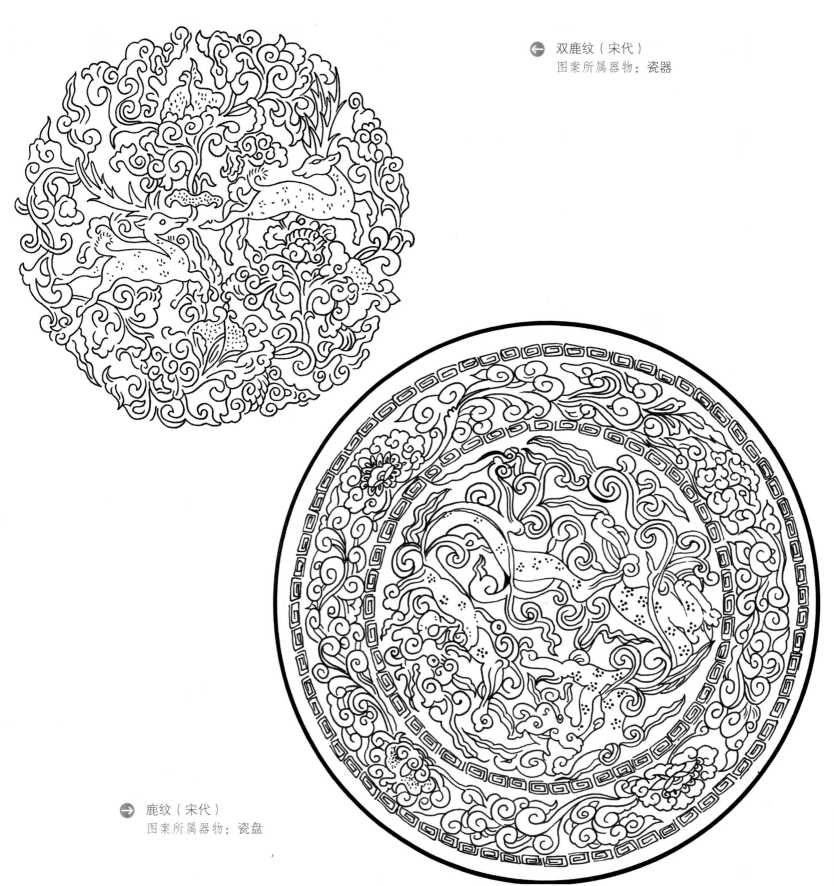

← 双鹿纹（宋代）
图案所属器物：瓷器

→ 鹿纹（宋代）
图案所属器物：瓷盘

五代、宋的古兽图案

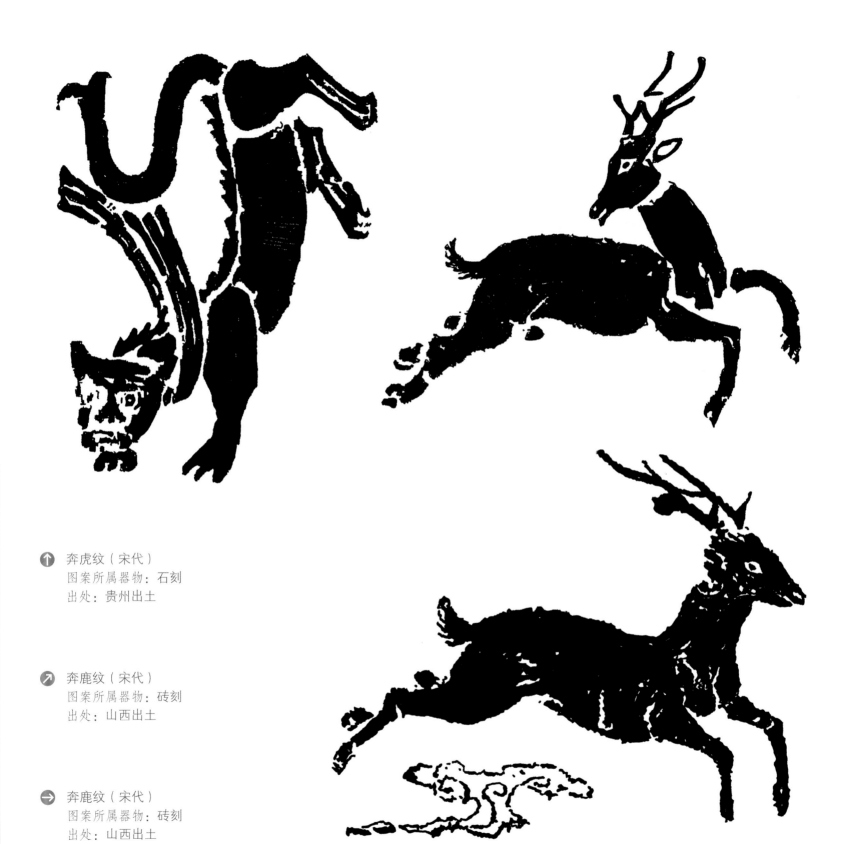

① 奔虎纹（宋代）
图案所属器物：石刻
出处：贵州出土

↗ 奔鹿纹（宋代）
图案所属器物：砖刻
出处：山西出土

→ 奔鹿纹（宋代）
图案所属器物：砖刻
出处：山西出土

奔鹿纹（宋代）
图案所属器物：建筑彩绘
出处：李诫《营造法式》

仙鹿莲花纹（金代）
图案所属器物：石刻
出处：山西出土

仙鹿芝草纹（金代）
图案所属器物：石刻
出处：山西出土

宋代石狮

不同于唐代石狮的雄浑霸气，宋代石狮开始往内敛、玲珑的方向转变，逐步从陵墓神兽向镇宅瑞兽过渡，并开始从官宦之家走入民间。相比于唐代，宋代石狮在体积上更小，接近于真实的狮子大小，造型上更为写实，虽仍具有夸张的造型手法，但比例结构相对准确。

不仅狮子本身造型刻画细致，宋代石狮对于外部装饰的塑造也颇为精美细腻，如：狮子颈部多系有铃铛、项圈、绶带等装饰；公狮子脚下配有玩耍的石球；母狮子多和小狮子组合出现，增添了浓厚的生活气息和人情味。

狮纹（北宋）
图案所属器物：铁狮
出处：山西太原市晋祠

狮纹（宋代）
图案所属器物：铁狮
出处：河北出土

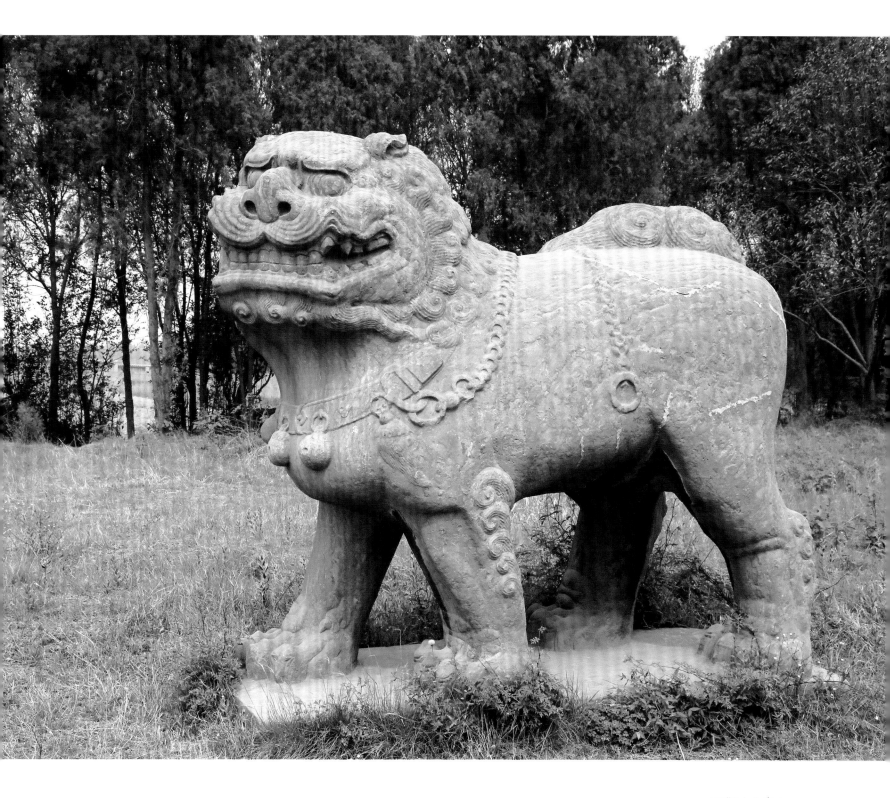

石狮（北宋）
河南巩义市永定陵

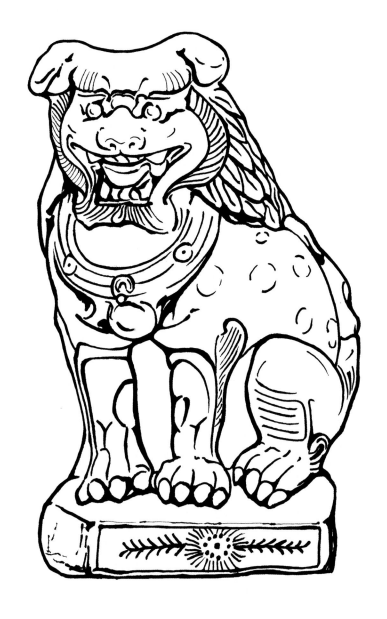

走狮纹（北宋）
图案所属器物：石雕
出处：河南永定陵神道

蹲狮纹（北宋）
图案所属器物：陶塑
出处：河北出土

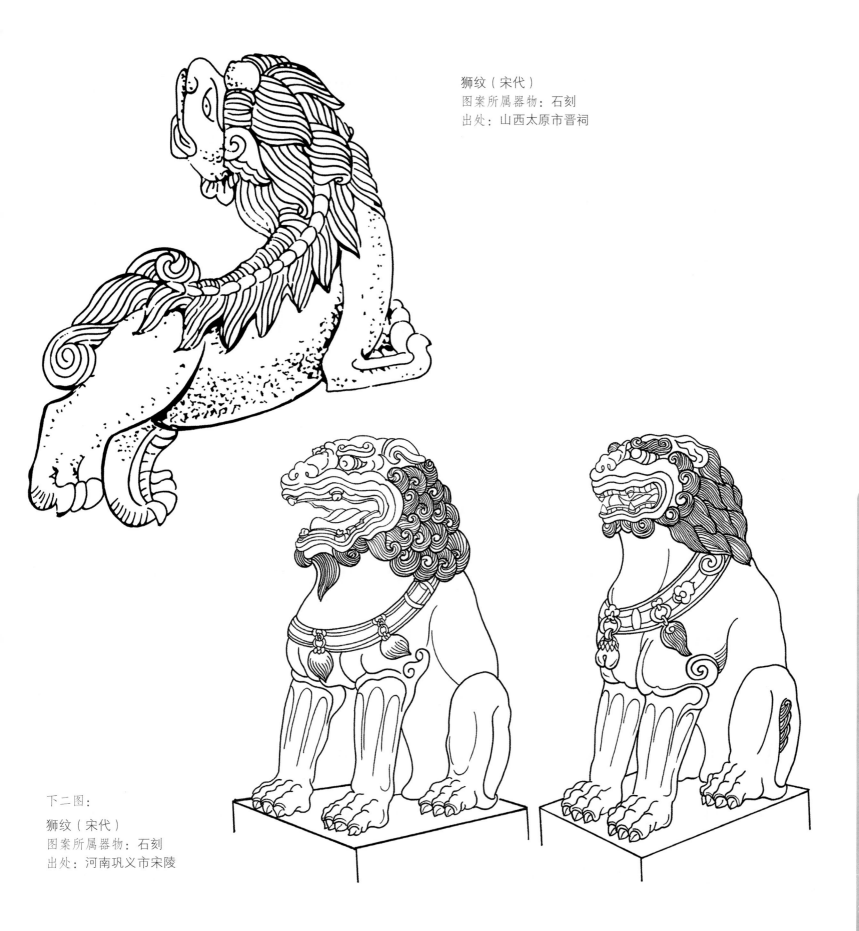

狮纹（宋代）
图案所属器物：石刻
出处：山西太原市晋祠

下二图：
狮纹（宋代）
图案所属器物：石刻
出处：河南巩义市宋陵

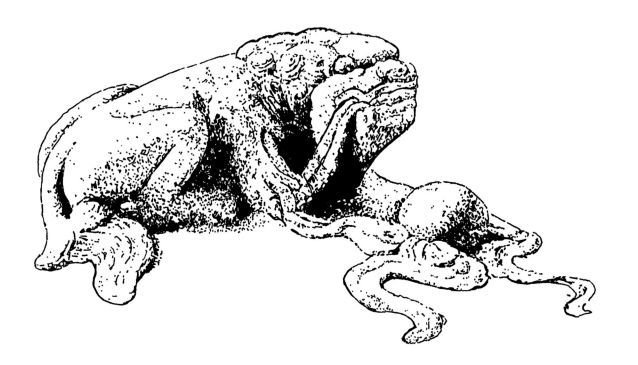

狮纹（宋代）
图案所属器物：石刻
出处：天津蓟州独乐寺

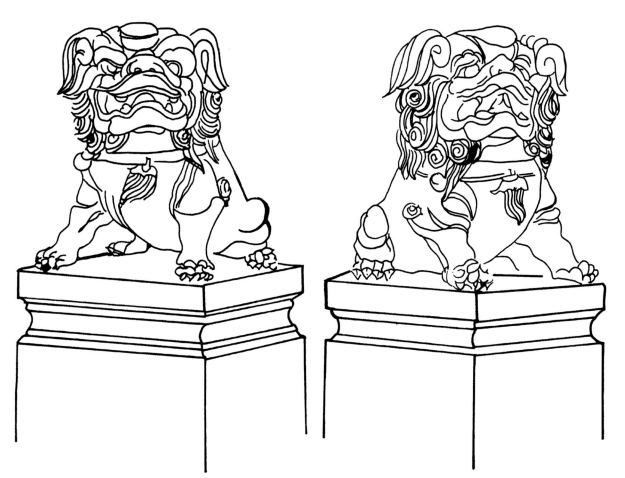

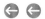

狮纹（宋代）
图案所属器物：石刻
出处：山西太原市晋祠

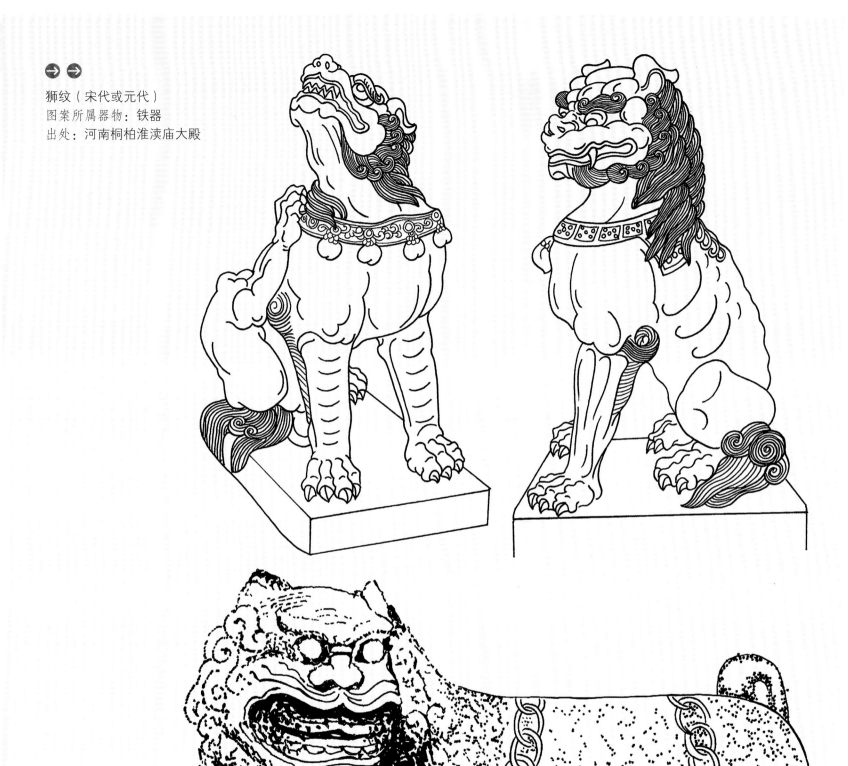

狮纹（宋代或元代）
图案所属器物：铁器
出处：河南桐柏淮渎庙大殿

狮纹（宋代）
图案所属器物：石刻

五代、宋的古兽图案

215

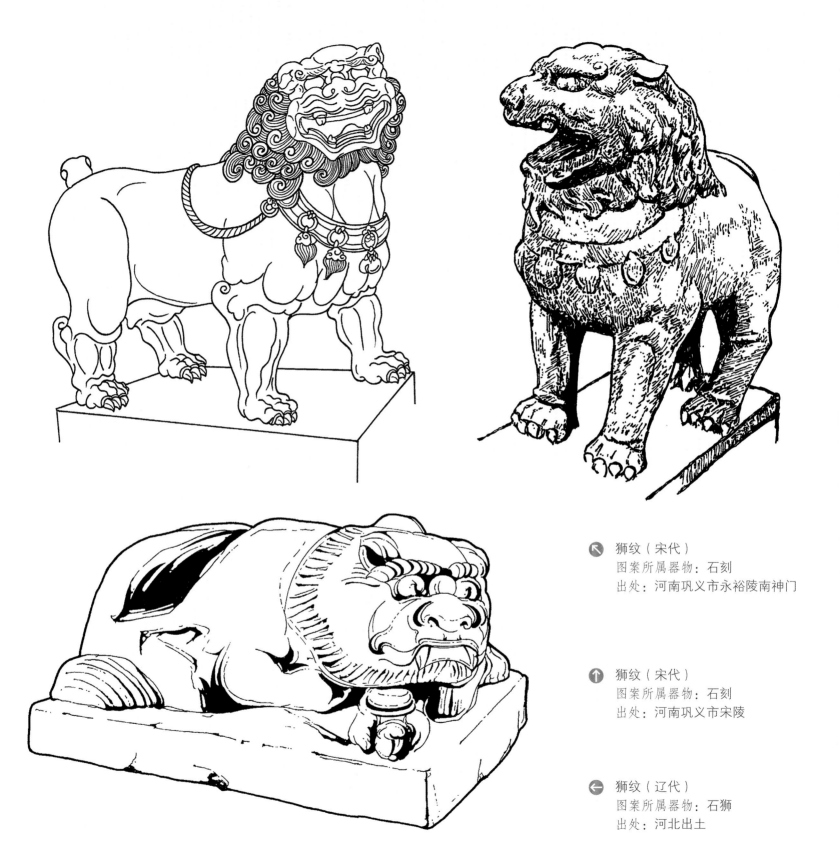

狮纹（宋代）
图案所属器物：石刻
出处：河南巩义市永裕陵南神门

狮纹（宋代）
图案所属器物：石刻
出处：河南巩义市宋陵

狮纹（辽代）
图案所属器物：石狮
出处：河北出土

↑ 狮纹（宋代）
图案所属器物：石刻

← 狮纹（辽代）
图案所属器物：石狮
出处：河北出土

五代、宋的古兽图案

↑ ↗

狮纹（金代）
图案所属器物：石雕
出处：北京卢沟桥

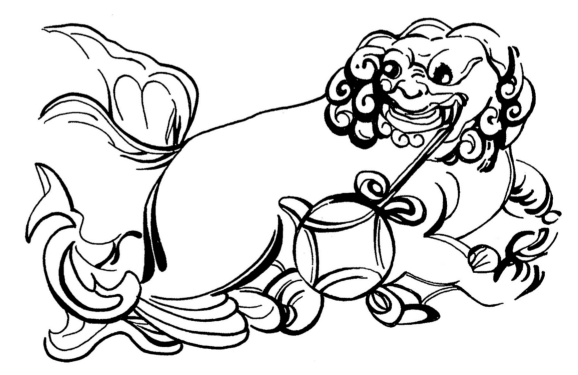

→

狮子舞绣球（金代）
图案所属器物：砖雕
出处：山西出土

◎ 卢沟桥石狮

卢沟桥石狮年代跨度较大，从1189年开始兴建，历经金代、元代、明代、清代、近代等不同时期的雕琢和增补。其石狮造像数量多达496个，风格各异，包括：雌狮戏小狮、雄狮玩绣球、小狮骑大狮等造型。其中，最小的狮子只有几厘米，有的只露半头。不同时期其艺术风格也有所不同，如：金元时期的石狮身体较瘦长且四足挺拔有力；明代的石狮身材较粗壮，其中很多石狮脚踏绣球玩耍；清代的石狮雕刻比较细腻，胸部突出且头上毛发卷曲高耸；近代民国时期则雕刻得较粗糙。

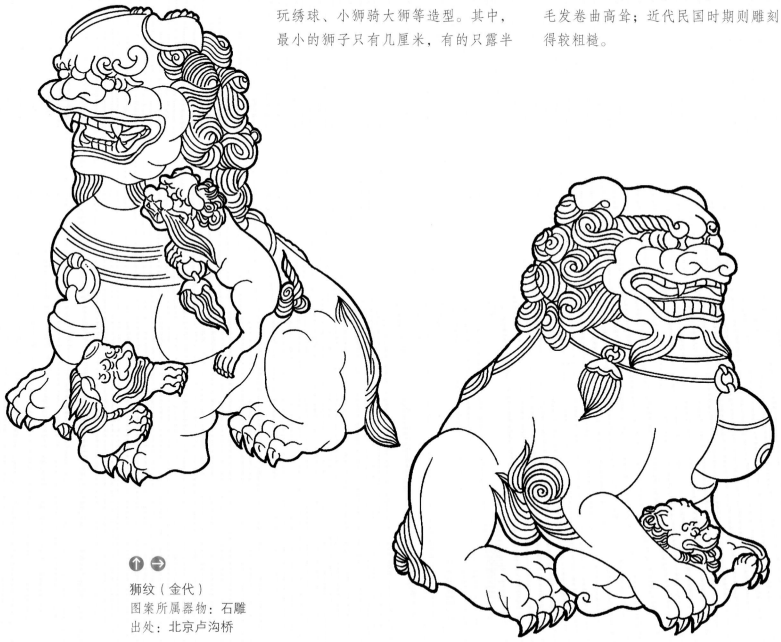

↑ →

狮纹（金代）
图案所属器物：石雕
出处：北京卢沟桥

◎ 狮子戏球纹

狮纹是中国瓷器装饰上常见的动物纹样，常以绘画的形式来表现，表达辟邪消灾、幸福喜庆的美好意愿。宋代磁州窑吉祥图案中，主要以狮、虎、"敕鬼"符、兽面纹等图案表示驱邪镇宅的含义。狮纹的表现尤为丰富，不仅作为凶猛的镇宅之兽，也有许多灵动可爱、活泼跳跃的形象，如狮子滚绣球的纹样。

狮子虽为猛兽，但古代文献中常有对其玩乐形象的记载，如苏轼的《屏风画狮赞》中的"虽猛而和盖其戏"，《坤舆图说》也写道"掷以球，则腾跳转弄不息"。狮子舞绣球这一题材不仅是中国古代民间娱乐活动中极具代表性的一种，也是装饰纹样中的重要类型，代表着民间的审美情趣。

铁锈花狮子纹（宋代）
图案所属器物：磁州窑瓷器

狮纹（宋代）
图案所属器物：磁州窑系铁锈花狮子纹枕

◎ 砖刻狮纹

在画像砖装饰中，狮纹是应用较广泛的一种纹样，最早出现在西汉时期。山西晋城市出土的画像砖狮纹采用浅浮雕形式雕刻，其绘画雕刻风格独特，线条粗细简约变化，粗中见细。整体造型极具动感、刚劲朴实，身躯魁伟强健，狮头较大且鬃毛卷曲飘扬在双肩，双目圆睁，张口露牙，下颌露出卷曲毛发，整体效果和谐统一。

狮子滚绣球纹（宋代）
图案所属器物：砖刻
出处：山西出土

奔狮纹（宋代）
图案所属器物：砖刻
出处：山西出土

宋代瓷器

瓷器发展到宋代，已经在实用性的基础上产生了很强的艺术性。随着士大夫地位的不断提高，文人意趣成了宋代主流文化风尚，因此相对于唐代的雍容富丽，宋代瓷器更加注重造型、质感和装饰细节，不以艳丽的色彩为重，体现出精致典雅、朴素自然之美。

宋代瓷器装饰纹样十分丰富，包括有植物类的花卉、草木、枝叶、果实；动物类的瑞兽、珍禽、昆虫、游鱼；人物类的婴戏、侍女、社会生活场景等；佛教造像类的飞天、罗汉、力士、僧人；道教的鹤驭仙游，以及其他山石、流云、水波、几何纹样和各种诗词题记。宋代装饰纹样往往包含着传统文化的内容和人文主义的精神，如较常见的岁寒三友（松、竹、梅）和四君子（梅、兰、竹、菊）主题，在宋代多用来表达士大夫阶层的气节和风骨，体现出宋人着眼自然、描绘自然、热爱自然并借自然景物以抒发个人情感的特征。

青白釉狮形枕（宋代）
图片来源：福州市博物馆

◎ 宋代瓷枕

 瓷枕在宋代进入发展的繁荣阶段，相比于唐代，宋代瓷枕体积稍大一些，造型精巧、制作细腻。当时较为流行的枕形有几何形枕、兽形枕、建筑形枕、人物形枕等。其装饰技法也较丰富，包括刻、划、剔、印、堆塑造、绘画等装饰技法。瓷枕的装饰纹样十分丰富，较为普遍应用的装饰纹样有：动植物纹、人物纹、山水纹、文字纹等。这一时期的瓷枕反映出了当时社会人们的生活场景、文化风俗和人文意趣，以带有文字纹样的瓷枕最为明显，宋代瓷枕逐渐从实用品向工艺品转化。

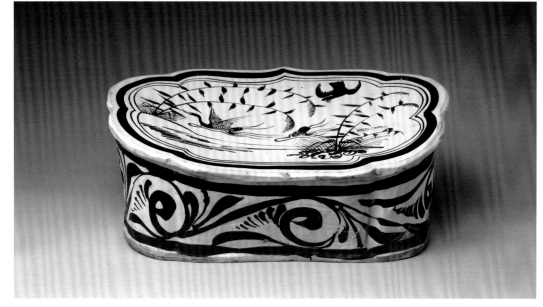

磁州窑"张家造"春水图瓷枕（金代）
图片来源：美国纽约大都会博物馆

◎ 金代虎形瓷枕

此瓷枕为金代的作品，整体呈虎形。其用粗细不同的双道墨线饰边，线条明快，色调柔和自然，结构层次分明，具有浓厚的生活气息。虎爪平伸着地，虎眼目视前方，五官生动形象，憨态可掬，盘尾俯卧，其形态十分逼真。枕面为花鸟图案。虎纹代表驱魔辟邪，其美化装饰与实用功能相结合，表达梦中生花等美好意愿。宋金时期，虎枕是民间喜闻乐见的实用之物。

↗ 虎纹（金代）
图案所属器物：瓷器

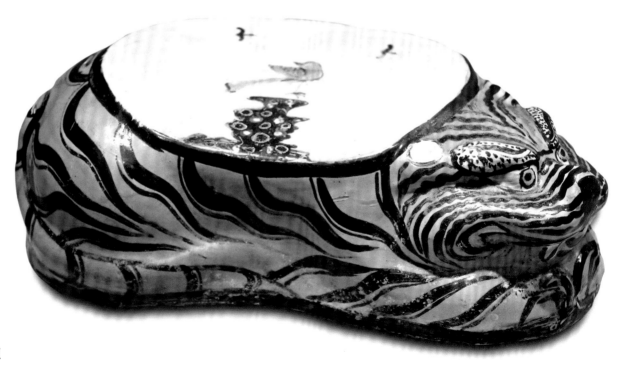

→ 虎形瓷枕（金代）
北京辽金城垣博物馆藏

熊纹（宋代）
图案所属器物：磁州窑系
黑花熊纹枕的枕面

↑ 虎纹（宋代晚期）
图案所属器物：瓷枕
出处：河北磁县征集

→ 松风虎纹（宋代晚期）
图案所属器物：瓷枕
出处：河北磁县征集

北宋磁州窑虎纹瓷枕

此为甘肃省博物馆收藏的磁州窑"张家造"瓷枕，枕面以虎纹为饰。磁州窑"张家造"的白地黑花枕较多，但带年款的稀少。此枕枕面上方题写"明道元年巧月造，青山道人醉笔于沙阳"十六字，是最早的一件带纪年款的"张家造"瓷枕。

虎纹（北宋）
图案所属器物：磁州窑虎纹瓷枕
出处：河北出土，甘肃省博物馆藏

↑ 狮子戏球纹（宋代）
　图案所属器物：瓷枕

↗ 马戏纹（宋代）
　图案所属器物：白地黑色马戏纹瓷枕
　的枕面

→ 卧羊纹（宋代）
　图案所属器物：瓷枕
　出处：河南密县西关瓷窑遗址出土

瓷卧虎（宋代）
图案所属器物：陶瓷器
出处：江西出土

立鹤纹罐（宋代）
图案所属器物：瓷器，
磁州窑系铁锈花加彩

青瓷三足蟾蜍水盂（宋代）
图案所属器物：陶瓷器
出处：浙江出土

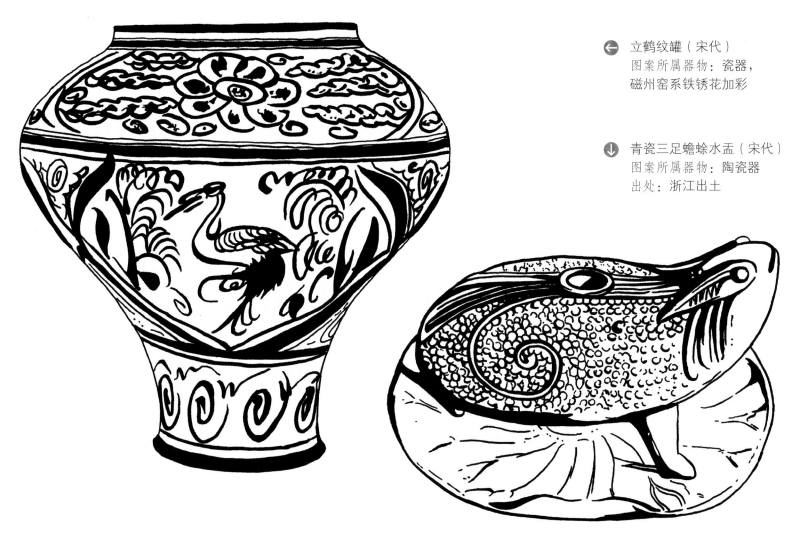

→ 兔纹（宋代）
图案所属器物：陶瓷器，
磁州窑系白地黑绘罐

↘ 狮子戏球纹（宋代）
图案所属器物：瓷器

↓ 虎纹瓶（宋代）
图案所属器物：陶瓷器
出处：河南曲河窑址出土

五代、宋的古兽图案

◎ 宋代陶瓷俑

　　人俑作为陪葬用品，早在秦汉就已经盛行，有陶俑、木俑，唐代更出现了造型动态逼真、色彩斑斓的唐三彩俑。宋代制瓷业发达，墓中的陪葬人俑也用瓷烧制。宋瓷俑的造型不似唐三彩人俑细节丰富和气势宏大，而是运用夸张、概括的手法，刻画人物或动物的大形，风格简朴写意。

↑ 双人牵马俑（宋代）
图案所属器物：瓷器
出处：江西出土

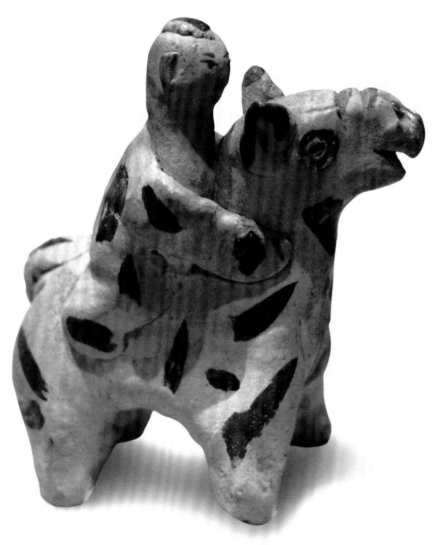

← 点彩童子骑马俑（宋代）
吉安市博物馆藏

第二辑

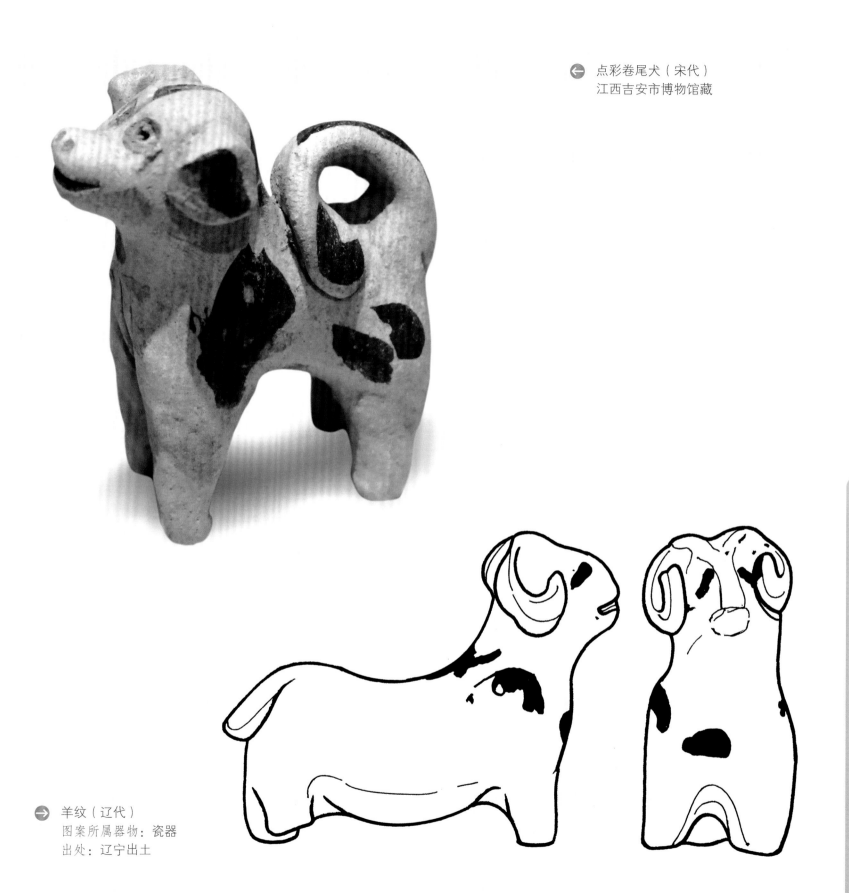

羊纹（辽代）
图案所属器物：瓷器
出处：辽宁出土

五代、宋的古兽图案

人首龟纹（宋代）
图案所属器物：瓷塑
出处：安徽出土

素胎蹲猴（宋代）
江西吉安市博物馆藏

骆驼纹（西夏）
图案所属器物：瓷器
出处：宁夏灵武县磁窑堡瓷窑址出土

影青瓷象滴（宋代）
图案所属器物：陶瓷器
出处：陕西出土

犬纹（宋代）
图案所属器物：陶瓷器
出处：江西出土

狗纹（宋代）
图案所属器物：陶俑
出处：四川出土

宋代凤纹

宋元时期，凤纹一改唐朝丰硕华美的艺术风格，向苗条纤细、隽秀柔美的风格演化。但其基本形象还是在唐代凤纹的基础上发展演变的，以写实生动的造型为主，比例、结构与现实中的禽鸟十分接近。宋代凤纹对于细节的刻画细致入微，如翅膀造型弧度较唐代有所减小、刻画清晰密集，多在局部有所夸张，如尾羽模仿植物的形态，往往和植物纹样组合出现，形制上出现如"凤戏牡丹"等程式化、规范化的表现方式。在建筑装饰、家具、织绣、陶瓷、铜镜、壁画及首饰等各处大量出现。

元代凤纹呈现出层次分明、虚实结合的特点，同样多与植物纹样相结合。开始出现在兵器、响节上，且神态相对较凶，体现出元人尚武的时代精神。

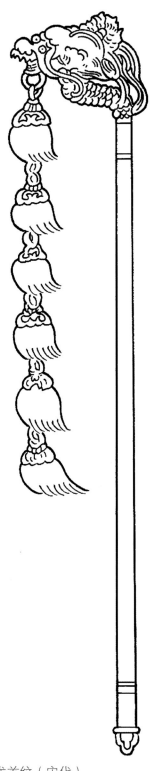

凤首佩饰（宋元时期）
图案所属器物：兵器

龙首纹（宋代）
图案所属器物：响节

第二辑

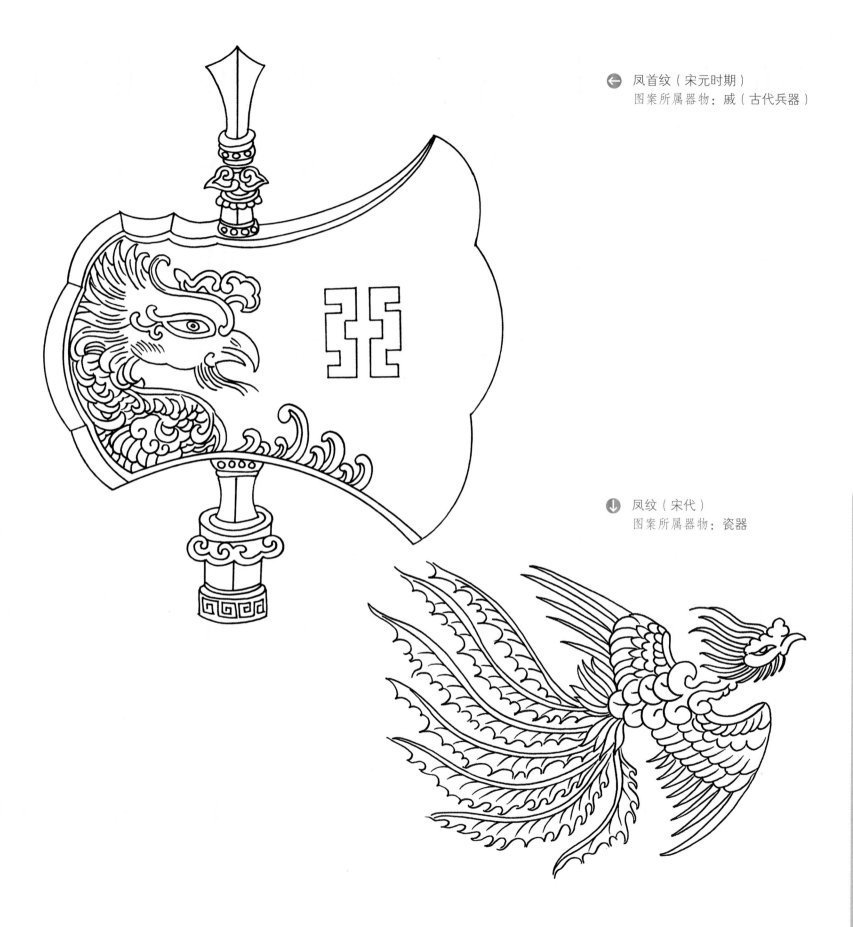

凤纹（宋代）
图案所属器物：瓷器

五代、宋的古兽图案

235

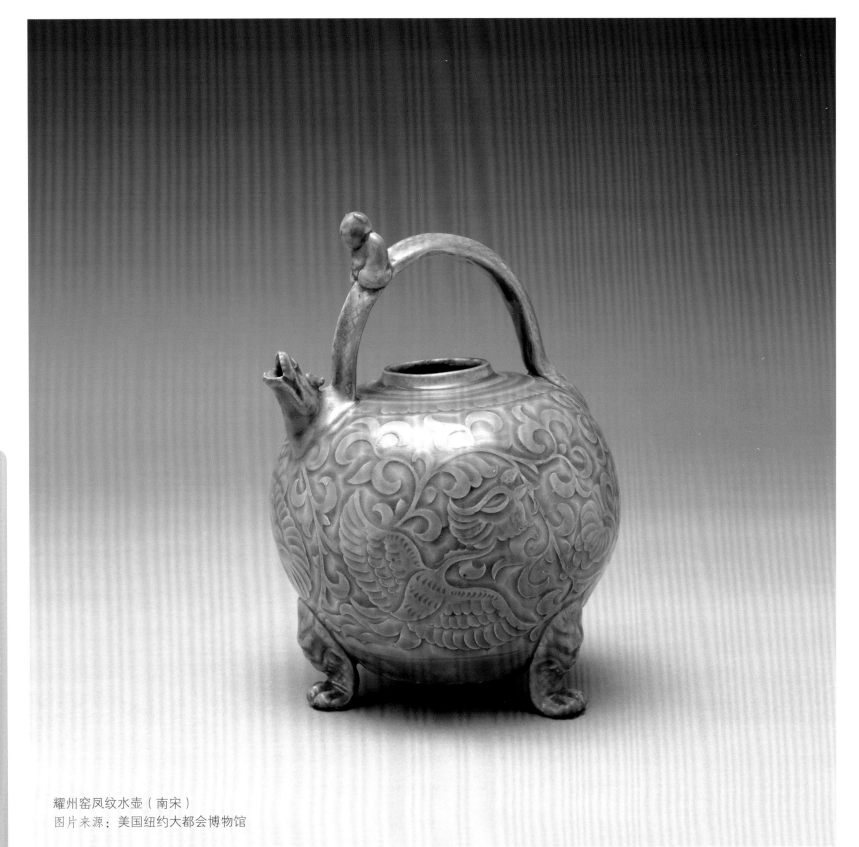

耀州窑凤纹水壶（南宋）
图片来源：美国纽约大都会博物馆

凤纹（宋代）
图案所属器物：壁画帽饰
出处：甘肃敦煌莫高窟

凤纹（宋代）
图案所属器物：壁画帽饰

宋代建筑彩绘

宋代建筑在风格上相对唐代的恢宏壮丽更显纤巧秀丽，虽在规模上并不十分大，但对于建筑装饰十分强调，注重内部的装饰和色彩的运用，强调空间感与层次感。因此宋代建筑装饰彩绘发展趋向成熟，注重细节表现，无论从材料还是从彩绘的规格、颜料、绘制等方面，都与唐朝有显著不同，形成宋代固有的规范化、程式化风格。北宋《营造法式》卷十四"彩画作制度"中就详细规定了衬地、调色、衬色、取石色、五彩遍装、碾玉装、青绿叠晕棱间装、解绿装、杂间装、丹粉刷饰等详细做法。不仅梁柱等建筑构件要进行艺术加工，对于建筑细节装饰更要细致处理。如：彩画中的每个花瓣都要经过由浅到深的四层晕染，花瓣造型极尽变化。宋代建筑彩绘选取的图案更多地体现出生活化、形象化的特征，彩绘纹样有华文、琐文、云文、人物题材、龙凤瑞兽等几类。人物题材包括佛教伎乐、道家人物、百戏人物等。龙凤瑞兽形象呈现写实风格，造型多样，注重细节刻画，往往体现出宋代百姓祈求吉祥如意的美好愿望。

走兽纹（宋代）
图案所属器物：建筑彩绘
出处：李诫《营造法式》

山西太原晋祠圣母殿建筑装饰（北宋）

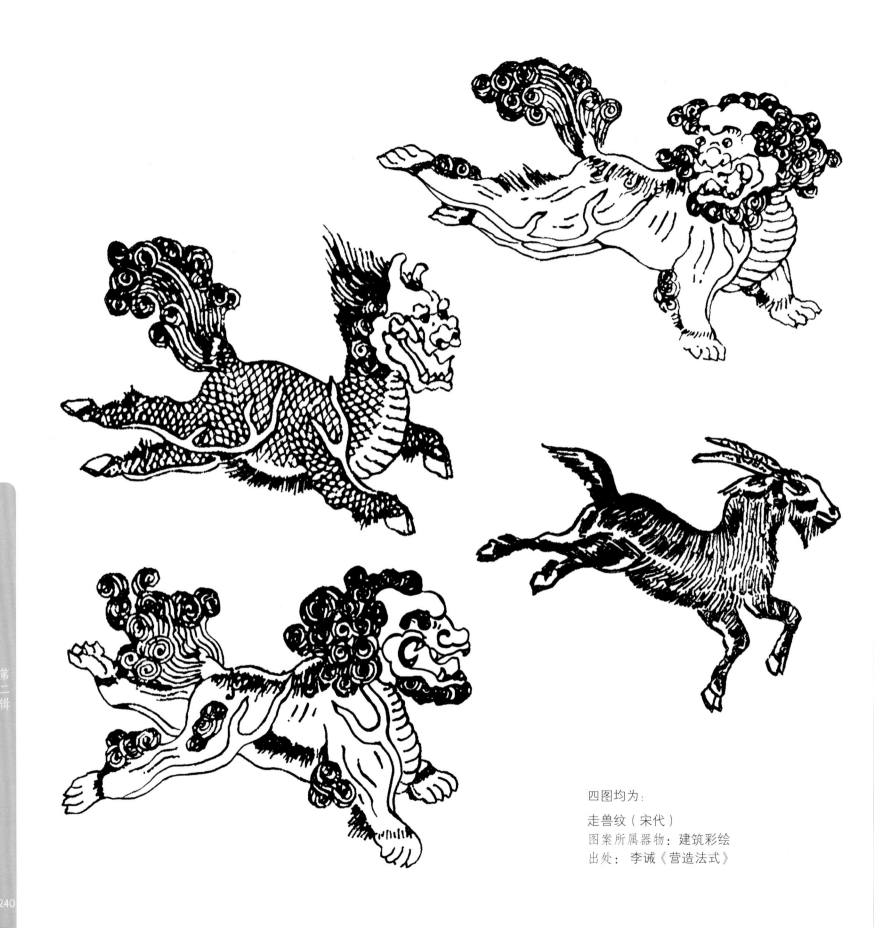

四图均为：

走兽纹（宋代）
图案所属器物：建筑彩绘
出处：李诚《营造法式》

第二辑

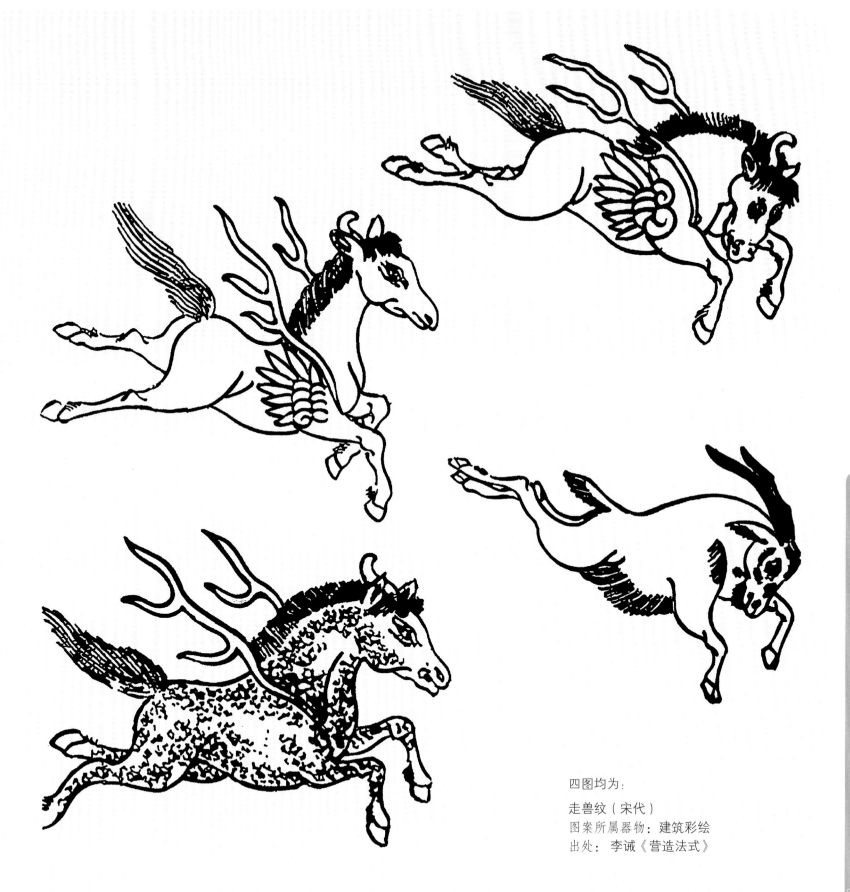

四图均为：

走兽纹（宋代）
图案所属器物：建筑彩绘
出处：李诫《营造法式》

← ↑

象纹（宋代）
图案所属器物：建筑彩绘
出处：李诫《营造法式》

↑ 奔羊纹（宋代）
图案所属器物：建筑彩绘
出处：李诫《营造法式》

➡ 走兽纹（宋代）
图案所属器物：建筑彩绘
出处：李诫《营造法式》

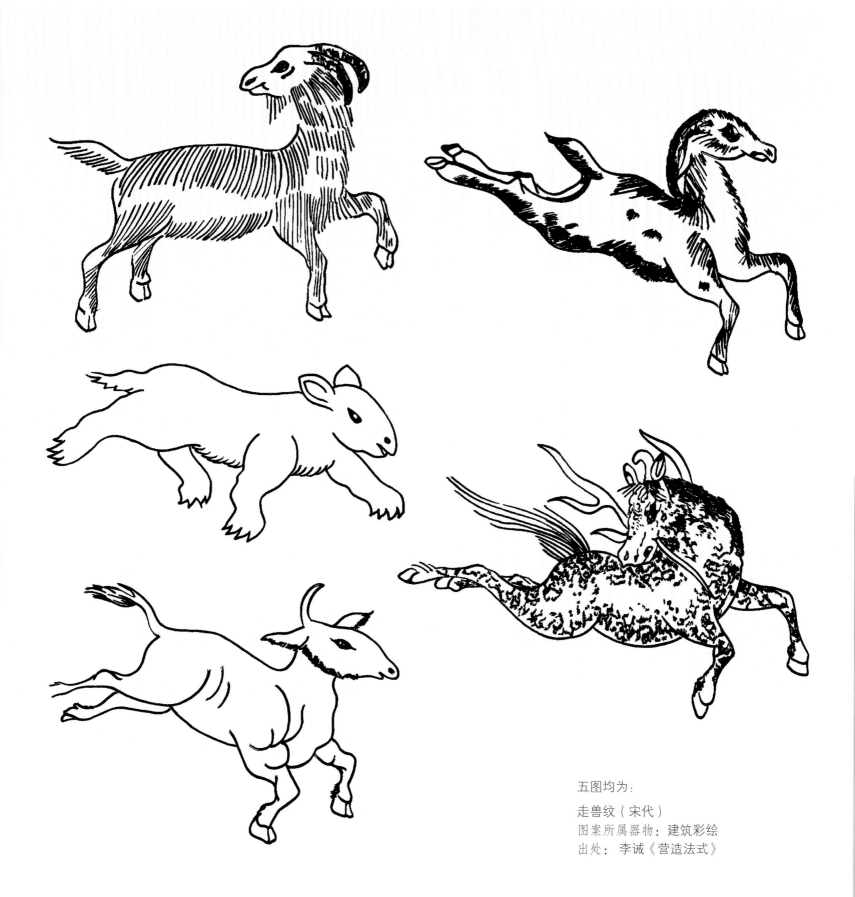

五图均为：

走兽纹（宋代）

图案所属器物：建筑彩绘

出处：李诫《营造法式》

奔兽纹（辽代）
图案所属器物：建筑装饰
出处：辽宁出土

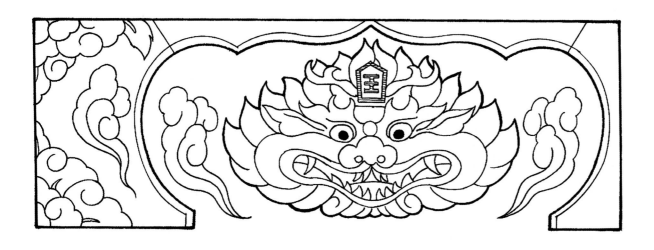

兽面纹（辽代）
图案所属器物：建筑装饰
出处：辽宁出土

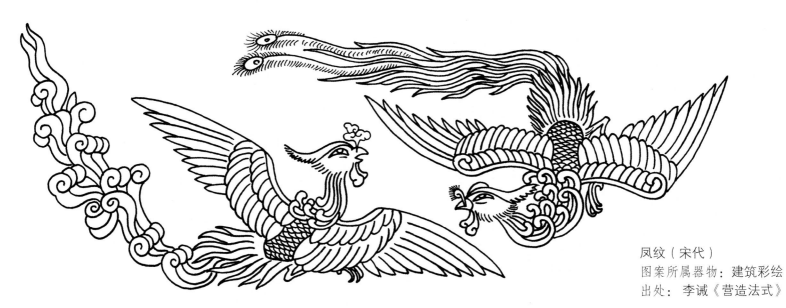

凤纹（宋代）
图案所属器物：建筑彩绘
出处：李诫《营造法式》

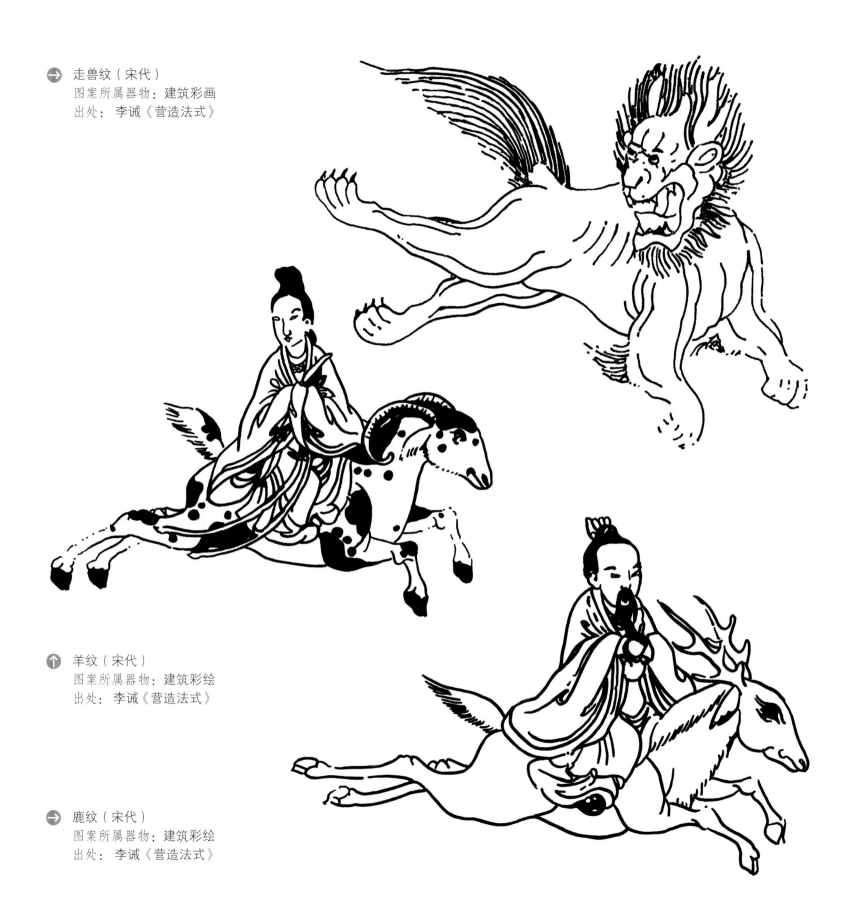

走兽纹（宋代）
图案所属器物：建筑彩画
出处：李诫《营造法式》

羊纹（宋代）
图案所属器物：建筑彩绘
出处：李诫《营造法式》

鹿纹（宋代）
图案所属器物：建筑彩绘
出处：李诫《营造法式》

屋脊兽纹（西夏）
图案所属器物：琉璃
出处：宁夏出土

屋脊兽纹（西夏）
图案所属器物：灰陶
出处：宁夏出土

◎ 建筑脊兽

建筑脊兽是一种安放在中国古代建筑屋顶屋脊上的装饰性建筑构件，由于其造型和安装位置的不同，常被赋予不同寓意。宋代建筑屋顶脊饰种类已经基本完备，包括正脊两端的鸱吻（也称鸱尾、正吻）、垂脊、戗脊端部的垂兽和戗兽，以及檐角背部的嫔伽和蹲兽——也就是后来常说的仙人和走兽等等。而且各种脊饰的艺术形态都非常丰富，其中正脊两端的脊饰就有鸱吻、龙尾和兽头等几种形式。除正脊的鸱吻之外，垂脊的脊兽在宋代之前没有太多讲究，多是以筒瓦堆叠为饰。这时蹲兽一般有龙、凤、狮子、麒麟、天马、押鱼与猴等。

脊兽纹（辽代）
图案所属器物：建筑木雕装饰
出处：辽宁出土

脊兽纹（辽代）
图案所属器物：建筑木雕装饰
出处：辽宁出土

宋代墓葬石刻

宋代墓葬石刻中，鬼神的内容相对较少，而注重对于日常生活中美的表现，其造型风格明显倾向写实、通俗隽秀，对于比例和结构的表达十分准确，同时注意局部细节的刻画。常见的有人物类、动物类、植物类以及装饰图案类石刻。其中以动物和植物类石刻较为常见。动物类石刻包括自然界真实存在的动物，如白鹤、孔雀、鹿、马、狮子、象、熊、鲤鱼等，以及人们想象中的灵禽神兽，这类神灵石刻中以"四神兽"为主，即青龙、白虎、朱雀、玄武。也有二神组合，如只有青龙和白虎。还有传统的龙、凤组合，如二龙戏珠、龙凤图和双凤图等各类形式。

↑ 飞马纹（宋代）
↑ 图案所属器物：砖刻
出处：山西出土

→ 山羊纹（宋代）
图案所属器物：砖刻
出处：山西出土

衔花奔鹿纹（宋辽时期）
图案所属器物：石刻
出处：四川广元市宋墓
出土

奔龙纹（宋代）
图案所属器物：石刻
出处：四川荣昌区沙坝子
宋墓出土

虎纹（宋代）
图案所属器物：石刻
出处：四川荣昌区沙坝子
宋墓出土

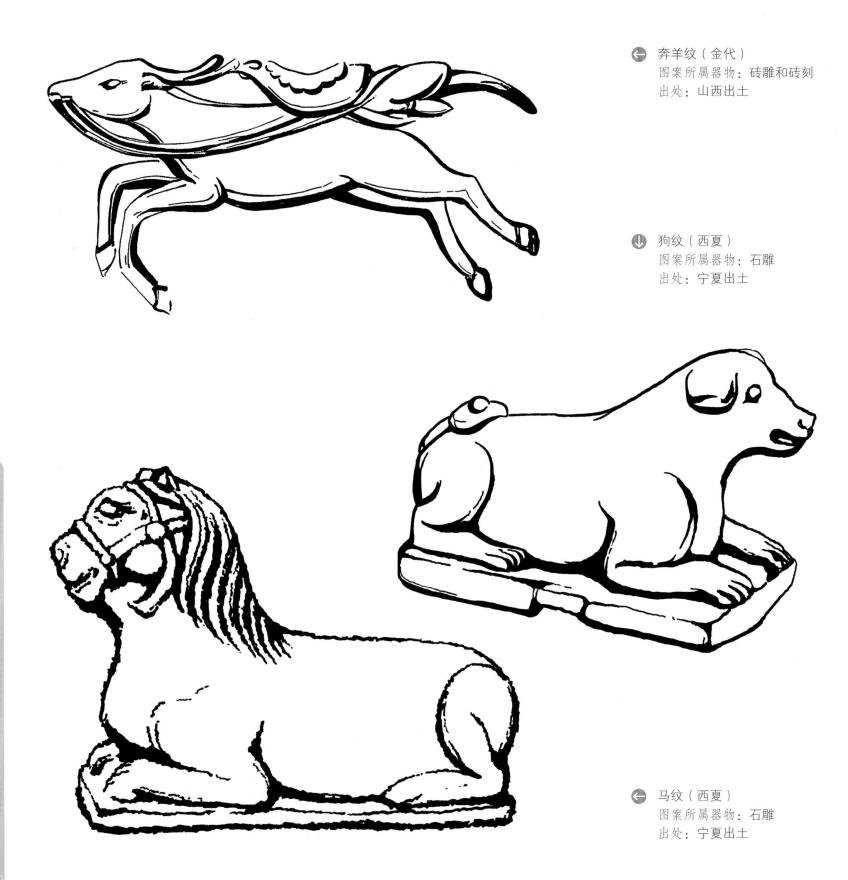

奔羊纹（金代）
图案所属器物：砖雕和砖刻
出处：山西出土

狗纹（西夏）
图案所属器物：石雕
出处：宁夏出土

马纹（西夏）
图案所属器物：石雕
出处：宁夏出土

 兽面衔环纹（宋或元代）
图案所属器物：石刻

➡️ ↗️

怪兽头像（金代）
图案所属器物：砖雕和砖刻
出处：河南出土

宋代、辽代金银器

宋代金银器种类较之唐代更为丰富齐备，造型较唐代更加玲珑剔透，给人以精巧俊美的视觉效果。由于宋代的凸花工艺以高浮雕满地装的形式出现，金银器会形成多层面的效果，立体感极强。装饰纹样的显著特点是仿生多变的造型，如用钣金的方法制作如花朵、荷叶形状的碗、盘等。宋代金银器装饰纹样中以动物、植物纹样的表现最为丰富，还有各种具有代表性的仿古作风、亭台楼阁、双层结构、题诗赋文等。

辽代金银器受到了中原文化和西方文化的综合影响，其种类从用途上可分为饮食器、妆洗器、装饰品、鞍马具、殡葬器、宗教用具和日杂器等七大类。饮食器中的碗、盘、杯、盏托、壶、箸、匙，是辽代金银器最常见的器型。鞍马具则是辽代金银器中最具特色的器物，纹饰繁缛，工艺精湛，时称天下第一。在纹样上，宋代金银器的纹样没有大量出现在辽代金银器上，只有如龙纹、凤纹、卷草纹、云纹、折枝纹等少量继承。

双凤衔花双龙戏珠纹（金代）
图案所属器物：鎏金银器佛舍利柜
出处：河北固安于沿村宝严寺塔基地宫

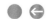

五代、宋的古兽图案

凤纹（辽代）
图案所属器物：鎏金铜带饰
出处：内蒙古赤峰阿鲁科尔沁旗耶律羽之墓出土

双摩羯纹（宋代）
图案所属器物：金香囊

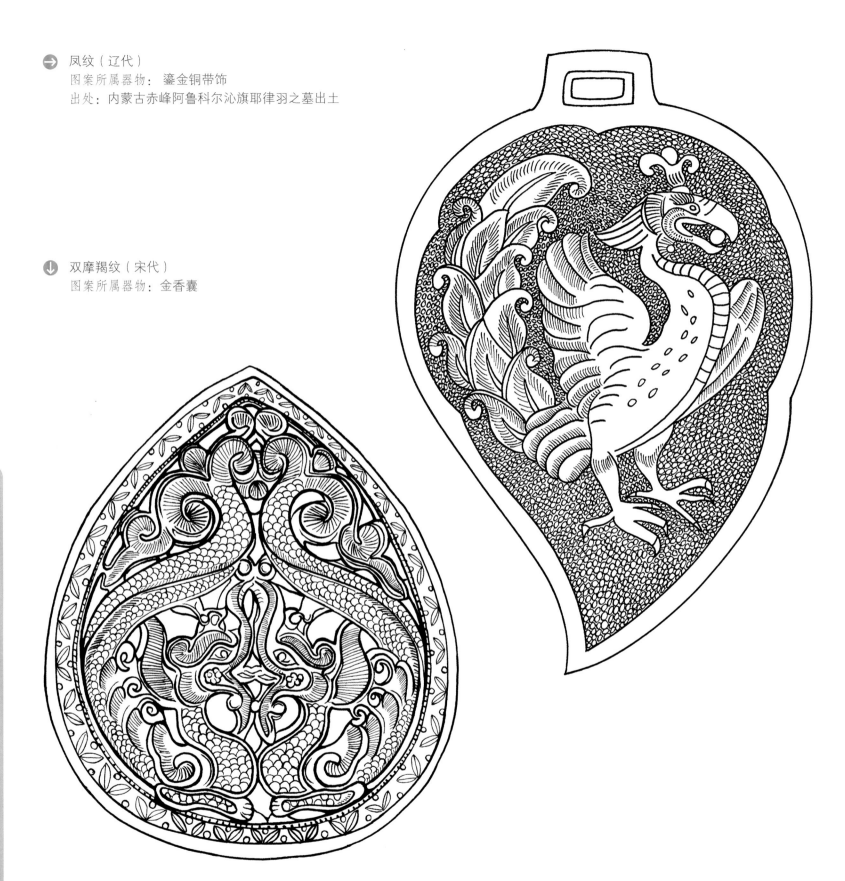

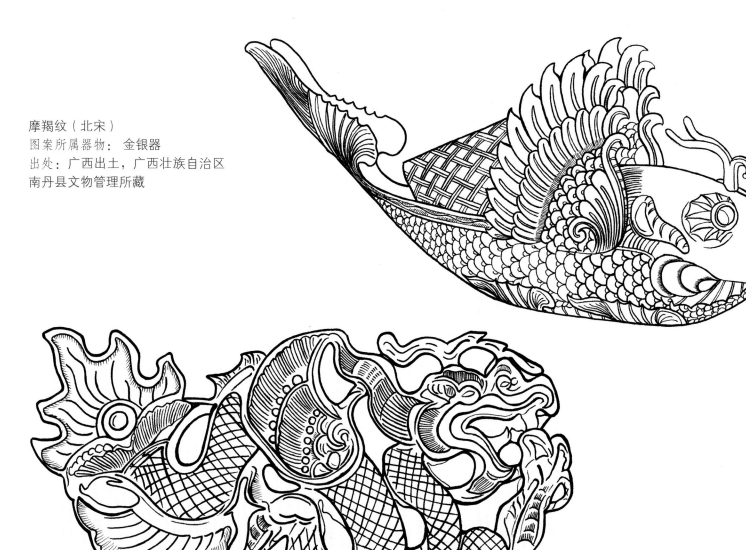

摩羯纹（北宋）
图案所属器物：金银器
出处：广西出土，广西壮族自治区
南丹县文物管理所藏

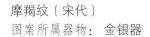

摩羯纹（宋代）
图案所属器物：金银器

猪纹（五代前蜀）
图案所属器物：银器
出处：四川出土

宋代玉器

宋代玉器继承隋唐五代的治玉工艺，并且在题材上有所创新，制作出许多具有时代特色的新型玉器。宋代出土古玉增多，滋长了仿制古玉之风，大量仿远古时代造型的玉器在这个时期出现。玉器不仅是贵族皇室所属，同时也出现在普通百姓生活中，使玉器商业化、世俗化。宋代花鸟形玉器与当时绘画艺术相互影响，多呈写实风格且具明显的时代风格，雕工精细，形态优美。宋代玉器中常见的动物造型题材有大雁、鹤、鹦鹉等飞禽；宋代玉器上的装饰云纹有灵芝式云、如意形垂云等；宋代玉器常见的花卉题材有荷花、牡丹、八仙花、团花、竹、蔓草、百合、樱桃等。宋代玉器中各种喜闻乐见的题材不断涌现，这也是宋代社会文化蓬勃发展的时代特征之反应。

灰玉异兽钮方章（宋元时期）
图片来源：台北故宫博物院

玉凤柄洗（宋元时期）
图片来源：台北故宫博物院

卧鹿纹（北宋）
图案所属器物：玉器
出处：北京出土，首都博物馆藏

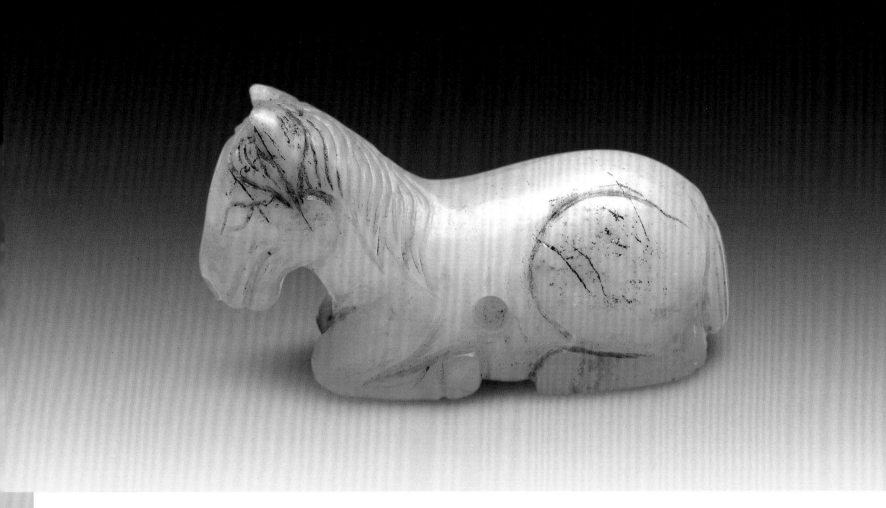

玉马（宋元时期）
图片来源：台北故宫博物院

马纹（金代）
图案所属器物：玉器
出处：黑龙江出土

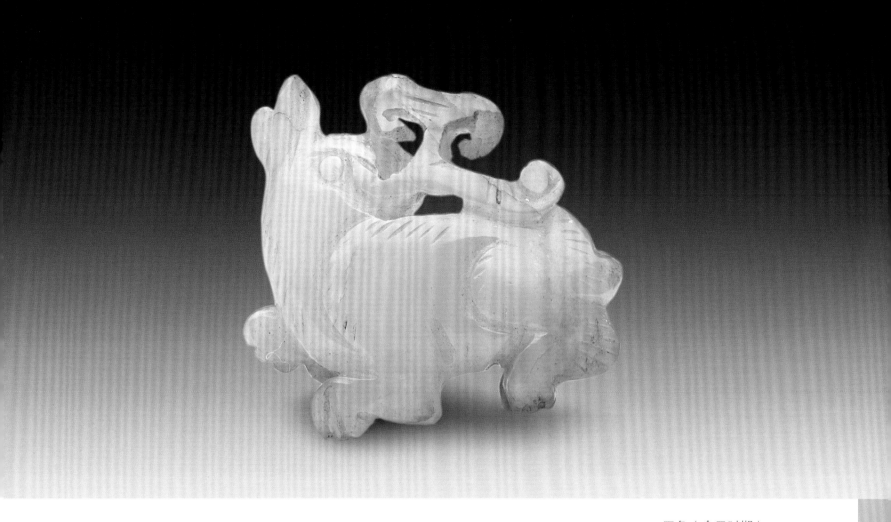

玉兔（金元时期）
图片来源：台北故宫博物院

兔纹（宋代）
图案所属器物：白玉
出处：浙江出土

宋代服饰

　　宋代的服饰面料以丝织品为主，这个时期的服饰审美风格为淡雅恬静。其丝织品有织锦、花绫、纱、罗、绢、缂丝等品种。宋代流行丝织物为轻薄透气的罗织物，其在宋代达到巅峰，尤其是在夏日炎炎的南方，罗织物成为人们生活中最常用的高级丝织品。

　　宋代服饰纹样多以组合形式出现，这种颇具时代特色的织锦称为"宋锦"。宋代服饰常以龟背纹、祥云纹、万字纹等为底，中间穿插龙凤、鹿、蝶、狮子、八仙、八宝、三友、琴棋书画等图案组合。其中，宝相花和缠枝花等花纹的形式在唐代的风格基础上偏向写生多一些，构图也打破唐朝图案的单一对称，使得这个时期的花纹更为生动多样。

兽面纹（宋代）
图案所属器物：武士甲胄服饰
出处：北宋·曾公亮《武经总要》

球路双羊纹（北宋）

图案所属器物：织锦

出处：新疆出土

◎ 缂丝

缂丝又称"刻丝"，是一种极具欣赏装饰性的丝织品。中国古代字书《玉篇》中写道"缂，紩也，织纬也"，缂丝是用生蚕丝作经线，彩色熟丝线作纬线，采用"通经断纬"这一核心技法，织成织物。缂丝作品织制时先布好整面经线，纬线要根据画面需求交替使用各种工具和不同织法，最终让纬线在经线上织就各种花纹。因此缂丝制品具有犹如雕琢镂刻而成的立体感。宋代缂丝的织造原理虽然与前代相同，但花样更趋复杂，门幅明显加宽，并开始沿着实用品、艺术品两个方向分别发展。

百花攒龙纹（宋代）
图案所属器物：缂丝

宋徽宗雪江归棹图

第二辑